나는 오늘도
미술관에 간다 2

오래된 미래 美來

"이 책에 담긴 모든 내용은 기꺼이 이 여정에 동참해준 작가 여러분 덕분입니다.
제가 아는 모든 것과 제가 배운 모든 것은 여러분에게서 비롯되었습니다."

나는 오늘도 미술관에 간다 2

오래된 미래 美來

인쇄일 | 2022년 11월 30일
발행일 | 2022년 12월 10일

지은이 | 이성석

발행인 | 이문희
발행처 | 도서출판 곰단지
디자인 | 성수연, 김슬기
주 소 | 경남 진주시 동부로 169번길 12 윙스타워 A동 1007호
전 화 | 070-7677-1622
팩 스 | 070-7610-7107

ISBN | 979-11-89773-54-0 03600

오래된 미래 美來

나는 오늘도 미술관에 간다 2

"오래된 미학적 가치"를 끄집어내어
동시대와 미래로 연결하는
역사적 미션

이성석 지음

도서출판
곰단지

미술로 과거와 미래를 잇다

경상국립대학교 명예교수 문학박사 **이석영**

남가람박물관 이성석 관장이 그동안 발표한 평론들에 이후의 생각을 추가하고 보완하여 책으로 묶어낸다고 하여 마음을 보태는 의미로 한 글자 적는다.

이 관장은 본업인 화가로서의 활동에 매진하는 한편 평론가로서 역할도 게을리하지 않았다. 화가의 일이 내면을 천착하는 것이라면, 평론가의 일은 세상과 소통하는 것이다. 평론의 評자는 言(말씀 언)자와 平(고를 평)자가 합쳐진 것으로 '말을 고르게 한다'는 뜻이며, 論자는 言(말씀 언)자와 侖(둥글 륜)자가 결합한 모습으로 '의견을 주고받는 것'을 의미한다. 그러므로 '評論'이란 치우치지 않는 고른 말로 예술가의 주관적 세계를 세상과 소통시키는 일을 말한다.

아리스토텔레스의 말처럼 예술은 내용과 형식으로 구성된다. 미술은 선·면·색으로 구성된 형식으로 표현되며, 내용은 모든 예술의 필수적 요소이다. 내용은 형식과 상호관계 속에 구조화되며, 이 관계를 벗어나서는 어떠한 의미도 성립될 수 없다. 내용이 형식과 불이적(不二的) 하나로, 엘리엇(T. S. Eliot)이 말한 '객관적 상관물'로, 구조화된 것이 예술작품이다. '美'라는 내용을 '術'이라는 그릇에 담아 조형화하는 것은 화가의 일이며, 화가의 직관이 시각적으로 조형화된 그림을 철학적으로 읽어내는 것은 평론가의 일이다. 화가와 평론가의 작업이 묘계환중(妙契環中)으로 계합할 때 하

나의 작품이 비로소 예술작품으로 완성된다. 잭슨 폴록(Jackson Pollock)은 클레멘트 그린버그(Clement Greenberg)의 평론을 만나면서 20세기를 대표하는 화가로 완성된다.

'그림'과 '그리움'은 둘 다 '긁다'에서 유래한다고 이어령은 추측한다. 마음에 긁으면 '그리움'이요, 종이에 긁으면 '그림'이라는 것이다. 그리움은 과거를 향하기도 하고 미래를 향하기도 한다. 이성석 관장은 남가람박물관에서 지난 2년 동안 진행한 '오래된 미래 美來'라는 주제의 개관전시를 마무리하고, '히스토리-K 플랫폼'이란 주제로 2차 전시를 시작하였다. 박물관(museum)은 '기억'과 '영감'을 관장하는 그리스 여신 뮤즈(Muse)들을 모신 신전에서 유래한다. 기억이 과거를 향한다면, 영감은 미래를 향한다. 역사가 과거의 기록이라면, 예술은 미래의 기록이다. 과거의 기억과 미래의 영감을 박물관이라는 하나의 플랫폼에 올려놓으려는 이성석 관장의 생각이 평론가로서 그의 작업에도 그대로 반영된다. 그의 평론 작업이 미술로 과거와 미래를 이어주고, 화가와 세상을 연결하는 플랫폼이 되기를 기대한다.

미술계를 견인해 온 파수꾼

중앙대 교수, 미술사가 **김영호**

경상남도 하동에서 나고 자라 화가의 길을 걸으며 미술관 큐레이터로 활동해 온 이성석이 평론집을 낸다고 소식을 전해 왔다. 세 권의 볼륨으로 출간한다고 하니 지나온 세월의 자취를 한데 묶어 자신의 분신으로 집대성하려는 의욕이 느껴진다. 경상남도 지역이 배출한 예술가들이 다수인 데 반해 평론가의 숫자가 많지 않음을 고려할 때 이 지역에 몸 바쳐 왕성한 활동을 전개해 온 이성석의 평론집은 나름의 의미를 지닌다. 1990년대 중반에 본격화된 지방자치제의 영향으로 현대미술의 지역확산이 실현될 무렵이 이성석이 활동했던 시기이고 보면 그의 평론집은 20세기 후반 이후의 지역 화단 현실을 보여주는 증거 자료로서 의미도 담겨있다.

평론집은 논문집과 달리 평론가의 주관적 감정이나 판단이 개입되는 책이다. 때로는 추상이나 상상의 언어들이 거칠게 자리 잡아 한편의 소설집처럼 여겨지기도 한다. 문화계 일각에서 평론은 학문의 영역이 아니라 창작의 영역으로 분류하는 것은 이 때문이다. 우리네 정부 기관에서 평론이 학술진흥재단 소관의 장르가 아닌 문화예술위원회의 지원 대상으로 분류해 놓은 것도 이와 같은 맥락에서 이해된다. 이성석의 경우 평론집은 화가로서 쓴 글 모음집이자 미술관 큐레이터의 시선으로 작가를 평한 글이라는 점에서 하나의 창작집으로 보아도 좋은 것이다. 이 말은 그의 평론집의 성격이 작가의 작품세계를 합리적 기준으로 따지는 것이 아니라 감각과 직관의 영역에서 가

치가 있다는 것이다.

나의 프랑스 유학 시절 지도교수는 '화가가 그림을 그리듯 나는 글을 쓴다'라는 말을 즐겨 했다. 그는 미술사가였음에도 불구하고 자신의 글이 학술 영역이 아닌 창작의 영역, 즉 비평의 영역에 속하기를 희망하는 발언이었다. 이렇듯 평론이 그림과 같은 속성의 창작물이라면 이성석의 평론집은 화집과도 같은 의미를 지닌다. 거기에는 지역의 화가로 그리고 큐레이터로 살아온 삶의 고락과 그것을 극복하려는 도전의 의지들이 내포되어 있다. 그가 비평의 대상으로 삼고 있는 작가들이나 전시의 주제들은 그것을 기록하는 자신 관점의 결실들이다. 그리고 그의 평론집에는 자신이 속해 있던 시간과 공간의 정신, 즉 시대상이 깃들여 있다는 것을 읽는 우리는 즐겁게 인정할 수 있을 것이다.

20세기 후반 이후 격변의 시공간을 치열하게 살아온 화가의 한사람으로서, 그리고 동시대 화가들의 작품을 전시라는 또 다른 창작 활동으로 펼쳐왔던 큐레이터로서, 이성석이 출간한 비평집은 그의 삶을 오롯이 보여주는 자서전이자 시대의 증언집으로서 의미를 품고 있다. 우리는 그의 비평집에서 어느 한 인간이 인생 노정을 발견하고 동시에 그에게 그러한 길을 걷게 허락해 준 자연과 도시의 면면을 발견하게 될 것이다. 나아가 서울이나 해외로 넓혀 나갔던 그의 활동 반경은 그의 자신과 지역 공동체의 정체성을 더욱 돋보이게 할 것이다. 이번에 출간되는 평론집에서 우리는 이성석이라는 한 인간을 만나는 것에 의미를 두기를 바란다. 이것이 이성석의 평론집 추천사를 쓰는 나의 솔직한 심정이다.

prologue

나는 어린 시절부터 그림그리기를 즐겨하여 결국은 미술을 전공하였다. 좋아하는 일을 직업으로 삼게 된 것은 행운이었지만, 내가 살았던 시대 문화예술 분야의 척박했던 환경에서 미술 작가로 살아내는 일이 녹록지는 않았다. 화가로서 작품 활동과 생활인으로서 일상적 삶을 병행하며 고민과 갈등이 깊어질 수밖에 없었던 것은 비단 나만의 문제는 아니었다. 현실적인 삶 속에서의 고민은 창작 활동에도 영향을 미칠 수밖에 없었으며, 작품의 표현 방식과 작품에 담고자 하는 메시지 등 형식과 내용의 모든 면에서 생활과 예술의 괴리를 타개할 방법을 모색하였으나 뚜렷한 방안을 찾을 길이 없이 여기까지 왔다. 지금 돌이켜보면, 이러한 고민이 문명의 주인공이어야 할 인간의 삶에 '합리성'을 회복해야 한다는 자성으로 이어졌고, 그렇게 하려면 예술이 무엇을 해야 하는가 하는 생각이 뇌리를 지배하기 시작하였다.

사람들이 인간 자체의 존엄성보다 종교와 예술을 우위에 두는 경우를 많이 보았다. 종교는 인간이 갖는 원초적 불안과 공포에서 벗어나기 위해 '인간이' 만든 것이고, 예술도 유희본능을 충족시키는 방편의 하나로 '인간이' 만들었다. 그렇다면 종교든, 예술이든 결국은 인간을 위해 존재하는 것 일진데, 현실은 종교나 예술을 위해 인간이 수단시 되는 역설적 상황을 야기하고 있다. 본말이 전도된 이러한 현상은 이 시대를 살아가는 미술 작가들에게 결국 독(毒)이 될 것이 자명하다. 예술 행위를 하는 작가들은 이러한 모순적 상황을 극복하고, 인간의 존엄성 회복을 위한 창의적 상상력을 제고하

고, 그러한 관점에서 세상을 바라보는 지혜를 체득하도록 노력해야 한다고 생각하게 되었다. 현실과 이상의 괴리에 따른 갈등과 고민이 화가로서 나를 그만큼 더 키워준 거름이 되었다는 것을 요즘 비로소 깨닫는다. 그런 까닭에 지난날을 돌이켜보며 그동안 달라진 생각들을 미술을 하는 동료들과 나누고자 이 세 권의 책으로 묶어낸다.

행인지 불행인지 나는 전문가들에 비하면 보잘것없겠지만 화가치고는 제법 행정력과 기획력을 갖추고 있었다. 명문대 출신의 소위 '사단(師團)'들이 문화예술계의 쥐꼬리만한 이권을 독식하는 우리 사회의 구조적 모순을 극복하고 그림만 그리면서 생활을 영위하는 것은 사실상 불가능해 보였다. 그러한 상황에서 개인적 꿈이나 이상, 희망이나 의지와는 상관없이 큐레이터가 제도화되기 직전에, 특채로 1세대 큐레이터로서 공립미술관의 학예연구사가 되었다. 막상 해보니 큐레이터의 일이 다행스럽게도 적성에 잘 맞았고, 그래서 분주하게 일에 치이면서도 재미있는 오락을 하는 것처럼 즐거웠다. 미술 작가와 작품을 연구하는 큐레이터로서 삶을 계속하면서, 학예 연구와 새로운 전시기획을 위해 세상이 좁다는 듯이 바쁘게 누비고 다녔다.

큐레이터와 전시기획자로 활동하면서 나의 삶이나 생각에 많은 변화가 찾아왔다. 우리나라가 원조받는 국가에서 원조하는 나라로 변하는 과정에, 나 역시 개인적인 창작 활동보다 다른 작가들을 위한 일에 매진하는 쪽으로 관심이 바뀌게 되었다. 새로운 세계적 미술의 트렌드를 소개하며 창작의 방향을 제시한다거나, 작품에 담아야 할 철학적 요소를 어떻게 구성해야 하는지에 관한 생각을 공유하고, 작가들이 기존의 틀을 벗어나 새로운 창작을 시도할 수 있는 생각의 변화를 끌어내는 일에 많은 관심을 가지게 되었다. 이러한 변화를 일으킨 원동력은 동서양의 많은 예술가를 직접 만나면서 배우

고 느낀 그들의 삶과 예술에 대한 '합리성'이다. 여기서 말하는 '합리'는 '合理(이치에 합당함)'와 '合利(이익에 합당함)'의 중의적(重義的) 의미가 있다. 나는 두 가지 '합리'를 추구하며 우리나라 미술가들을 '합리'의 길로 안내하는 것이 큐레이터와 전시 기획자로서 나의 일이라 믿게 되었다. 그래서 다음 세대 미술가들은 예술과 생활을 병행하는 데 우리 세대와 같은 갈등을 겪지 않았으면 하는 것이 이 책을 펴내는 숨은 의도이며 작은 소망이다.

지난 37년간 작가로서 창작 활동, 23년의 큐레이터 경험을 통해, 20세기까지의 문명이 서양철학을 기반으로 발전해 왔다면, 21세기 문명은 동양철학이 이끌어갈 것임을 확신하게 되었다. 그래서 그동안 수많은 작가의 작품에 동양철학적 개념의 옷을 입히는 작업을 해왔다. 여기서 말하는 철학이란 학문적 철학에 국한되는 것이 아니라 사람들의 생활 속에 녹아있는 사상이나 관습, 세계관이나 가치관을 아우르는 표현이다. 철학도 인간이 만든 틀의 하나이므로 미술 작품에 철학의 옷을 입히려는 시도가 자칫 작가들을 또 다른 틀 속에 가두는 우(愚)를 범하지나 않을까 하는 염려도 없지는 않다. 하지만 예술은 내용과 형식으로 구성된다고 한 아리스토텔레스의 말이 아니더라도 철학이 없는 예술은 그냥 기술일 뿐이다. 돌쩌귀가 제대로 맞아야 문설주와 문짝이 하나인 듯 움직이듯 형식과 내용이 둘이 아닌 하나로 불이(不二)의 묘계(妙契)를 얻을 때 비로소 신라 석공들이 바위 위에 피워 올린 석굴암의 미소처럼 만년을 가는 예술이라 할 수 있기 때문이다. '얼'이 빠진 '얼굴'은 그냥 '꼴'일 뿐이다.

예술의 바른 윤리를 확립하기 위해서는 예술이 인간의 존엄과 가치를 존중하고 인간의 자유를 구현하도록 노력해야 한다. 예술은 인간 그 자체가 아닌 어떤 것과도 불륜

의 관계를 맺어서는 안 된다. 불륜은 일시적으로는 '슴利', 즉 이익이 되는 것 같지만, 예술이 지향해야 할 본질적 '슴理'에 어긋나므로 타락이다. 타락은 예술가의 혼을 병들게 할 뿐만 아니라, 타락의 순간이 지나가고 나면 흔적마저 없어지게 마련이다. 비유적으로 말하면, 예술은 불륜도 허용할 만큼 포용성을 보이기도 하지만, 대상이 무엇이든 거기에 종속되지 않는 로맨스 정도에서 예술가는 멈출 줄 알아야 한다. 즉, 예술은 인간에 대한 경의와 사랑에 기반한 예술가의 자유의지로 완성될 때 비로소 어떠한 불륜적 마수로부터도 벗어날 수 있는 것이다. 그래서 인생은 짧고 예술은 길다고 하는 것이다. 그동안의 글들을 보완하고 수정하여 세상에 다시 내어놓는 목적은 이러한 예술 윤리를 바로 세우고 작가들의 창작 의지를 북돋우는데 이 책이 의미 있는 계기가 되었으면 하는 작은 소망 때문이다.

2022년 12월 **이성석**

서문 오래된 미래(美來): HISTORY

'오래된 미래'는 박물관 종사자들의 미션을 의미하며, 필자가 일하는 남가람박물관 개관전시에 붙인 전시타이틀이다. 타이틀에 담은 의미는 '오래된 미학적 가치'를 끄집어내자는 것이다. 오래된 '美'를 오늘에 되살려 미래와 연결하지 못한다면 박물관은 그냥 고물상일 뿐이다. 한 사람의 예술가가 삶을 영위하는 동안 표출한 창작 의지와 그 결과물은 그가 살았던 시대를 간접적으로 체험할 수 있게 해주고, 그 시대를 움직였던 예술의 트렌드를 끄집어내어 다음 세대와 연결해주는 것이 박물관에 부여된 역사적 미션이다.

2권에서는 오래된 미술 형식을 오늘의 미학적 관점에서 풀어내거나, 한국 현대미술의 1세대에 해당하는 20세기 초에 출생한 이중섭, 김환기, 박수근 등 소위 '빅3' 화가와 동시대에 활동한 미술가들, 그리고 한국현대사의 격변기를 겪어낸 해방 이전 출생 작가들의 삶과 예술세계를 들여다보았다. 망백(望百)의 원로이거나 고인이 된 작가가 대부분이고, 이후 세대이면서 생을 일찍 마감한 작가도 일부 포함되어 있다. 일제강점기와 해방, 남북분단, 한국전쟁, 뒤이어 휘몰아친 4.19와 5.16에 이르기까지 질곡을 넘어온 한국현대사는 예술가의 창작을 통해 은유적으로, 때로는 본격적 예술의 형태로 드러나기도 했다. 과거는 미래 가치의 뿌리이다. 미래를 예측하려면 과거를 고찰해야 하고, 과거를 고찰하려면 현재를 성찰해야 한다. "과거는 생각하기 위해, 현재는 일하기 위해, 미래는 즐거움을 위해 존재한다"고 영국의 문인 겸 정치가 벤자민 디

즈레일리(Benjamin Disraeli, 1804~1881)는 말했다. 과거의 가치는 현재와 미래로 이어지는 역사로서, 즐거운 희망으로서 그 의미를 지닌다는 것이다.

이와는 좀 다른 상황을 가정해보자. 우리는 지금 초고속의 속도로 미래를 좇아간다. 과거에 연연하여 미래로 가는 경쟁에 뒤질 수 없는 상황의 절박성을 누구나 느낀다. 심지어 문명의 틀(paradigm) 자체가 용틀임하며 변하고 있음을 누구나 인식한다. 그런데 TV에 출연한 미술계의 명사들이 수십 년 전에 연구가 종료된 15~19세기 미술에 관한 이야기로 시청자들의 시간을 빼앗고 있는 상황을 종종 본다. 미래를 좇아가기도 바쁜 때에 과거에 사람들을 붙들어놓는 것은 도대체 무엇 때문인가. 강론자들의 지식의 한계인가. 언론과 대학은 무엇 때문에 그런 사람들의 소리를 대중에게 전달하는가. 과거부터 알아야 현재와 미래 이야기를 할 수 있다는 것인가. 이미 연구가 끝난 과거를 붙들고 미래로 달려가야 할 속도를 늦출 수는 없지 않은가. 어쩌면 연구가 종료되지 않은 살아있는 동시대 상황에 대해서는 말할 용기가 없어서 앵무새처럼 죽은 과거만 되뇌고 있는지도 모를 일이다.

그래서 '오래된 미래(美來)'를 타이틀로 한 2권에서는 연구가 종료된 과거의 미술은 다루지 않았다. 비록 과거의 작품이지만 현재에도 연구가 진행되고 있는 작품들만 대상으로 다루고 있다. 그러므로 책에서 주장하는 필자의 관점이 이미 객관적인 검증이 끝난 정설(定說)일 수도 없거니와 다른 누구의 관점도 마찬가지이다. 다만 이런 다양한 관점들이 모여서 미술사적인 차원에서 중화(中和)된 하나의 관점으로 자리 잡아가기 위한 플랫폼을 제공한다는 데 의미가 있을 것으로 생각한다.

2022년 12월 **이성석**

차례

3부 / 오래된 미래

오래된 미래 美來

1부 / 기억의 세계로

한국현대미술의 거장_전혁림

I
2000년 봄, 마산문화방송 창사 기념으로 전혁림 특별전 때 큐레이팅의 일부를 의뢰받은 적이 있다. 당시 필자로서는 감당키 어려우리만치 큰 어른의 전시회였기에 그때의 느낌은 전율적 감동으로 남아 있다. 마산서 활동을 하던 필자의 화실에 작품을 보

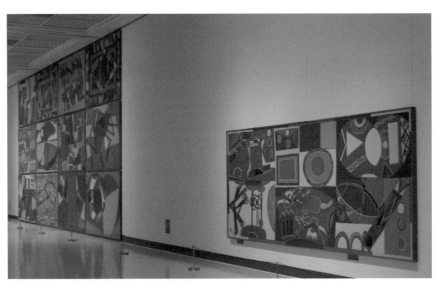

전시장

관하면서 며칠 밤을 새우며 대가(大家)의 작품 앞에서 두려움과 감동에 가슴을 조이던 기억이 새롭다.

경남 미술사 정립과 지역작가 조명 전의 일환으로 92세의 화가, 거장의 작품전을 마산문화방송과 공동으로 주최하여 기획함에 있어서 감히 평론가와 미술사가들의 시각과는 또 다른 관점으로 이 전시를 풀어가고자 했으며, 이 전시는 작가의 고향에 있는 공립미술관의 제 기능 중 작가에 대한 재조명을 위한 전시를 핑계로 더 이상 시간을 늦출 수 없음을 인식하지 않을 수 없었다. 그것은 일반적인 생각이지만 작가의 연세가 망백(望百)을 지나 연로하기 때문이다.

전혁림은 1989년 중앙일보 주최로 열린 호암갤러리의 〈전혁림 근작展〉을 비롯해서 1994년 동아일보 주최 〈일민문화회관 개관기념展〉, 2002년 국립현대미술관 〈올해의 작가: 전혁림展〉, 2005년 이영미술관에서의 〈전혁림 신작展('구십, 아직은 젊다')〉 등 이미 다양한 방법과 시각에서 조명되었던 우리나라의 대표적인 작가이다.

경남도립미술관에서 개최된 이 조명전시는 작가가 평생을 머물며 창작의 열정을 불살랐던 고향 즉 작가를 탄생시킨 토양에서 초기작품에서부터 현재에 이르기까지의 작품이 다양한 형식과 내용을 망라하여 전시된다는 점에서 특별한 의미를 갖는다.

이 전시를 통해서 작가의 일대기를 일부 정리하는 의미의 회고전 성격을 띠겠지만 보다 보완된 학술연구와 미술사적 연구를 동반한 기획을 통해서 훗날 탄생 100주년展을 기약하기로 한다.

이 전시는 작가의 예술가적 특성을 한눈에 볼 수 있는 전시로써 유화, 수채화 등의 회화와 최근작인 새로운 오브제 작업 즉 입체 회화, 도예, 도조 및 목조 작품 등과 생애

전체의 예술가적 삶의 체취를 느낄 수 있는 자료전 등으로 구성된다. 이로써 한국화단의 노 거장의 살아있는 예술혼을 만날 수 있는 신선한 충격을 선사할 것이다.

전혁림의 예술세계를 분석함에 있어서 색채가 갖는 이미지, 작품의 형식과 내용, 작가적 시각과 역량, 작품에 있어서 오브제의 의미, 작품의 내재적 특성 등의 측면에서 살펴보기로 한다.

II

섬이 아니면서도 사방이 바다로 둘러싸인 통영의 하늘과 삶의 터전인 바다, 그 사이에서 숨 쉬는 공기의 빛깔까지도 온통 코발트블루 빛으로 뒤덮인 지역적 특성은 한마디로 산소같이 맑은 순수성을 작가에게 안겼으리라.

평생을 한시도 붓을 놓지 않았던 작가에게 있어서 이러한 기초적 토양과 주변 환경은 가히 절대적인 예술가적 기본요소이다. 어디에서도 볼 수 없는, 딱히 푸른색이라고만 명명할 수 없는 독특한 코발트블루의 깊은 심연의 바다가 가져다주는 색의 가치로 일으키는 감동은 작품에서 느끼는 감동과 크게 다르지 않다.

이러한 전제가 있는 한 독학의 학습과 부단한 실험을 동반한 노력은 오늘날 작가가 우리에게 불러일으키는 감동 그대로 전해오는 것이다.

작가는 회화의 색채에 대해서 "회화는 색채와 형상에 의해 창조된 공간"이라 했다.

작가의 젊은 시절은 일제 강점기였고, 민족문화의 모든 것이 말살되어가던 시대였다. 그러나 작가는 일찍이 음양오행적 개념의 우주 순환 원리를 터득한 것이 여러 사료를 통해서 증명되고 있으며, 오방색 중 흑색(黑色)을 제외한 적(赤), 청(靑), 황(黃), 백(白) 중 삶의 생성과 희망에 관한 색감을 선택하였던 것이다. 그중 작가가 꿈을 키웠

던 통영 바다의 청색을 단연코 작품의 주조로 선택하였으리라. 통영 바다를 비추는 작열하는 태양의 붉은 빛과 토속적인 황토 빛깔들이 적절히 조화를 이룸으로써 전혁림 특유의 색감을 구현한 것으로 볼 수 있다.

또한 우리의 전통 문양인 고구려벽화, 단청, 민화 등에서 체득한 민족적 색감을 구현했는데 고구려벽화는 작가에게 있어서 동양 최고의 회화작품으로 인식하는 동시에 그 중 민화는 장르로서의 민화가 아니라 작가를 포함한 민초(民草)들이 겪은 삶의 전반에 걸쳐 경험된 총체를 자기화 한 것이며, 20세기 거장들의 다양한 작품과 동시대의 복잡 다양한 제 현상을 통하여 얻어진 경험까지도 작품의 소재 및 구성의 자기화로 규명할 수 있다고 하겠다.
전혁림의 회화에 대하여 '화사한 입체적 평면 세계'라 일컫는 윤범모의 논지처럼 그는 단언컨대 색채 화가이며 마침내 색채의 가치를 구현한 작가임이 틀림없다.

Ⅲ
작품을 구성하는 요소는 형식과 내용으로 구분할 수 있다.
미술가의 관심 대상은 새로운 형식을 제시함에 있고, 감상자는 현대회화의 새로운 형식을 어려운 것으로 인식하고, 작품이 품고 있는 내용을 궁금해하거나 자기식의 해석을 가한다. 대부분 미술가가 그러하듯 언제나 새로운 형식을 창작하여 자기화하기 위하여 부단한 실험을 반복한다. 이것은 미술의 역사가 그 사실을 반증하고 있기 때문이다. 당대의 평이한 형식을 탈피하여 획기적인 형식을 제시한 세잔, 고흐, 칸딘스키, 피카소, 백남준 등이 현대미술사의 변천 과정을 입증하고 있다. 즉 예술의 역사는 새로운 형식의 역사인 것이다.

전혁림은 형식과 내용의 두 가지 요소를 모두 만족시키는 작가이다. 그것은 그가 회화, 입체 회화, 도화, 도예, 도조, 목조, 오브제 등의 다양한 표현방식을 구사함으로써 이미 양식적으로 규정할 수 없는 한국적 다양성이 감상자에게 기쁨을 선사하고 있기 때문이다.

작품제작에 있어서의 오브제는 한정되지 않아야 한다. 종교, 사회현상, 정치, 문화 등 인간의 존엄성까지도 작품의 오브제가 될 수 있다. 이 논지는 전혁림도 예외가 아니다. 그가 화가로서 행하는 페인팅도 오브제일 뿐인 것이다.

피카소의 게르니카가 전달코자 하는 역사적 사실이 그러하듯, 백남준의 작품에 소요되는 구성요소인 현대문명의 산물들이 그러하듯, 김아타의 인간의 물성이 그러하듯, 전혁림은 그 어떤 것에도 오브제와 소재의 제한을 받지 않았다. 다만 그가 즐겨하는 오브제는 무엇인가라는 문제에 답하는 데는 그리 오래 걸리지 않는다. 단연 한국적인 것! 그것이다.

작가는 한국적 전통성을 미술시지각적 왜곡(deformation)을 통해서 조직화된 평면적 조형성으로 현대화시킨 장본인이며, 이것은 세잔의 구조적 조형론과 공통적 의미를 지니며, 피카소와 마티스적 평면성을 능가하는 예술적 경지로 평론가들은 언급한 바 있다. 그는 추상적이고 입체적이며, 선적(線的)이고 평면적인 조형을 전제로 한 다원화된 접근방식을 통하여 한국적 정서와 역동성을 작품의 메시지로 전하고자 하는 것이다.

홍가이(洪可異, 메릴랜드대 교수)는 전혁림에 있어서의 예술형식에 대하여 다음과 같이 언급한다. "서양 미술의 온갖 최신유행을 뒤따르느라 자신의 독창적인 예술형식

을 구축하지 못한 국내 원로작가군(群)은 원숭이와 같으며, 이와 비교할 때 전혁림은 창조적 예술가로서 진정한 '한국적 현대회화'를 구축한 작가이다." 이 말은 전혁림이 작가의 삶에 대하여 정직한 노력의 결과로 반증해 보여 주는 것이다.

끊임없는 창작의 욕구가 만들어낸 전혁림의 형식과 내용은 한국 특유의 미술 전통과 독특한 시각적 법칙 및 관행을 전제로 한 모더니즘의 구사이며, 이것은 그를 이 시대의 대표적 작가로 인식시키기에 충분하다.

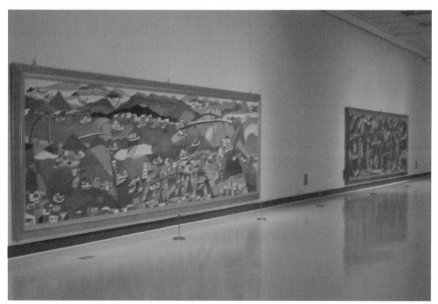

전시장

전혁림의 삶 전체가 창작이며, 그것은 작가로서의 총체이다. 끊임없는 연구, 실험과 도전으로 이루어진 작가적 삶은 새로운 작품을 탄생시키는 데에 부족함이 없다. 나이와 세월을 잊은 듯 식을 줄 모르는 조형 세계의 모색에 대한 집념은 이 시대 미술계의 살아있는 스승이 아닐 수 없다.

세상을 관조하는 시각에서 농, 공, 상업이 예술과 함께 공존해야 하고, 그것이 곧 조화이며 유토피아로 가는 문임을 강조하는 그는 대상을 관조하는 구도적 자세로 대상의 본질에 접근하고자 하는 노력으로 일관된 작가적 삶을 보낸 진정한 예술가이다. 사회

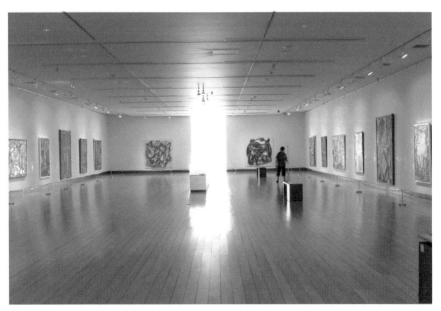

전시장

전반에 걸쳐 세상의 발전 논리에 있어서 예술가적 관점이 전제되어야 한다는 것이다. 그것을 반증하는 작가의 말을 인용한다. "인간이 경험할 수 없는 미래에 대한 이해를 요하는 데에는 시인이나 화가의 눈이 필요하다. 또한 미래에 대한 진지한 탐구와 실천이 없으면 우리 정신 문화예술이 영원히 낙후를 면치 못할 것이다."

이와 같이 그는 외래문화의 선별적 수용을 통해 전통 창조의 활력소로 삼기를 강조한다. 그것은 정치, 경제, 사회, 문화의 유기적 관계를 탄력적으로 인정하고 수용함으로써 다양한 각도에서의 문화발전을 전제로 한다. 따라서 전혁림의 예술적 시각은 없어서는 안 될 다양성을 전제로 하여 세상에 존재하는 수많은 세계관 중의 하나를 한국적인 것으로 인식했다.

IV

현대의 추상미술은 원시인이 가졌던 자연에 대한 공포와 불안 속에서 야기된 추상 충동에 의한 것이 아니라 현대 과학 기술의 발달과 더불어 고차원적인 자연 관찰과 예술가의 부단한 실험적인 이념의 발달에 따른 의도적인 방향에서 이루어지는 것이다. 즉 예술가의 무한으로 치닫는 자유 의지 속에서 고착된 현상계의 초월성에 의해 인간의 내적, 창조적 정신성과 인간의 내면성에 의해 새로운 창작에의 모색 과정에서 나타나는 것이라 할 수 있다.

회화란 존재하는 것이 아니라고 느끼는 것이며, 사람들에게 각자의 마음속에 구체화 되지 않은 나름의 표현 충동의 원리를 갖고 있다. 인간의 고유한 사고방식은 물적, 객관적 대상에서 비롯되는 구상적 사고와 그것을 초월한 주관적 견해에서 순수 구성

을 표현하는 정신적 또는 지적인 면에서 발생하는 것이며, 한 걸음 나아가 내적 음률 (inner sound)과 색채의 독특한 성격에서 연유되는 것이다.

따라서 전혁림의 작품에 나타나는 추상적 표현 요소에 있어서 정신적인 예술가적 기질과 경험에 의해 구축된 조형 방식은 작가의 정신적, 지적인 고유의 사고개념에서 탄생되었다고 볼 수 있다. 예컨대 작품을 통해 작가의 지적 감정을 드러내는 서정성 또는 열정적인 감정의 경향을 볼 수 있는 것이다.

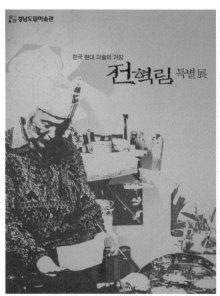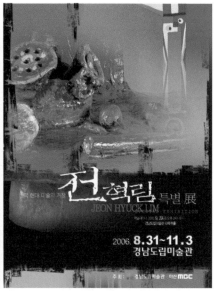

한국현대미술의 거장 전혁림 표지와 전혁림 특별전 광고 이미지

작품에 있어서 표현 대상은 대상의 본질이 아니라 일찍이 칸딘스키가 주창했던 내적 울림과 필연성에 의한 소산이며, 칸딘스키의 회화에 있어서의 음악성이 예술의 최고의 추상적 한계성이라면 전혁림은 이미 그 추상적 한계성을 극복한 작가이다.

전혁림의 회화는 경험적 인식과 그것을 초월한 관념적 회화이고, 자신의 경험에 의한 총체적 이미지이다. 많은 예술가가 이론의 뒤를 좇아 이론과의 괴리감을 없애기 위해 안간힘을 쏟고 있다. 그러나 예술의 본질적인 측면에서 본다면 반대로 이론이 작품을 좇아 시대를 앞서는 예술품에 대한 이론적 정립이 거듭 반복되어야 한다. 이러한 견지에서 볼 때 보링거의 감정이입 충동과 추상 충동이 남방성과 북방성에 기인한 것이라면 전혁림에 있어서는 남방과 북방의 경계에 대한 대상성을 초월하고 예술가로서의 자유의지에 의한 표현, 그 자체인 것이다.

전혁림 예술의 또 다른 특성은 지방성에 있다. 그의 지방성은 곧 한국성이고 그것이 곧 세계성이다. 또한 총체적 한국미와 역사적 전통미의 진정한 애착을 근저로 하여 현대적 자율 의지에 의한 형식을 창조한 독자성을 확고히 한 예술가이다.

한국민으로서의 생명력을 작품으로 반증해 보여준 예술가로서의 전혁림은 그 환경적 요인으로 볼 때 샤머니즘적 생명력을 기저로 하고 있으며 그의 회화는 민족성, 지역성, 역사의 형성과정의 이해를 골격으로 시작된다.

전혁림은 세상의 발전 논리와 섭리, 그리고 자유의지에 의한 창작의 우수성에 대하여 일찍이 꿰뚫고 있었다. 예술의 감성에서 비롯된 상상력에 의해 철학의 이지적 논리가 그것을 체계화하고, 과학의 실험을 통한 실증이 그것이다. 이처럼 예술이 인류역사상 인류의 발전에 있어서 첫 번째 공적을 가지며, 예술의 전제는 단연 자유의지이다. 그

러한 예술은 무한한 상상력과 열정적인 감성을 동반한다. 예술적 상상력의 확대는 주어진 현실을 뛰어넘는 피안의 세계이다. 이러한 피안의 세계를 현실화하는 것은 현실에 의한 고정관념이나 인식의 세계를 초월할 때 가능한 것이기도 하다.

전혁림에 있어서 창작에 대한 원천은 이러한 자유에의 의지에서부터 시작한다. 그의 예술적 자유 본능은 지역이라는 민족 고유의 환경으로부터 체득되고 확장된 정서이며, 그가 현대미술이라는 역사적인 맥락 속에서 어떤 특별한 위치를 선점하고 있다는 것은 이 시대의 모더니스트라는 의미를 갖는 것이다.

예술을 위한 예술(l'art pour l'art)과 시대, 역사, 사회의 전반적인 성향을 수반하여 그 선두에서 세상의 발전을 꾀하는 원동력이 되는 예술 중에 인류의 역사가 존재하는 한 후자의 승리는 자명한 일이며, 전혁림의 예술은 후자로써 끊임없는 연구와 도전을 통해서 실천해 낸 우리 시대를 앞지르는 예술가로서 시사하는 의미가 크다 할 것이다.

[참고문헌 및 자료]

오광수(미술평론가, 전 국립현대미술관장), 「〈올해의 작가 2002: 전혁림〉전을 열면서」, 삶과 꿈, 2002

류지현(국립현대미술관 학예연구사), 「〈올해의 작가 2002: 전혁림〉전을 기획하며」, 삶과 꿈, 2002

최승훈(미술평론가, 전 경남도립미술관장), 「통영의 활화산-전혁림」, 삶과 꿈, 2002

원동석(미술평론가), 「전혁림의 조형과 회귀감정(回歸感情)」, 1985, 예문사

오광수, 「전혁림, 역사의 무게와 이미지의 향기」, 1987, 문예사

오광수, 「전혁림의 색채오브제 작품」

유준상(미술평론가), 「전혁림-기술(記述)로서의 약력」, 1981, 예문사

유준상, 「전혁림씨에 관해서」, 1981, 예문사

홍가이(메릴랜드대 교수), 「한국 현대화(現代畵)의 의미」 중에서, 〈전혁림〉, 예문사

송미숙(미술평론가, 성신여대 교수), 「색채화가 전혁림」

정동훈(도예가, 원광대 교수), 「화가 전혁림의 도자회화 세계」, 〈전혁림〉, 우리미술문화연구소

윤범모(미술평론가, 경원대 교수), 「민족정서와 자유인의 조형의지-전혁림의 생애와 예술세계」,

「화사한 입체적 평면세계」, 〈전혁림 화집〉, 동아일보사, 1994

이구열(미술평론가), 「총체적 한국미의 형상화와 찬미」, 〈전혁림 화집〉, 동아일보사, 1994

김춘수(시인), 「섬세함과 끈기」, 〈전혁림 화집〉, 동아일보사, 1994

이경성(미술평론가, 전 국립현대미술관장), 「전혁림의 예술-구상과 추상의 중간시대」, 〈전혁림 화집〉, 동아일보사, 1994

이재언(미술평론가), 전혁림 展 「남도의 선비정신과 새로운 경험의 지평」, 1997, 선화랑

이종석(동아일보 논설위원실장), 「지칠 줄 모르는 순화백의 투혼」, 〈전혁림 화집〉, 동아일보사, 1994

이석우(경희대 사학과 교수), 「현대적 미감을 전통 속에서 이끌어낸 화가-동서문화의 새로운 만남」,

〈전혁림 화집〉, 동아일보사, 1994

전혁림, 「수출과 정신문화」, 「미래사회와 미술」, 「작가의 말」, 〈전혁림〉, 예문사, 1983

전혁림, 「구상과 추상」, 1962 부산국제춘추 기고문 중에서 발췌, 〈전혁림 화집〉, 동아일보사, 1994

김연진(이영미술관 부관장), 「전혁림 신작전, '구십, 아직은 젊다'에 부쳐」, 전혁림 학술세미나, 이영미술관, 2005

박영택(경기대 교수), 「전혁림 작업과 한국의 전통문화-민화를 차용한 작업을 중심으로」, 전혁림 학술세미나, 이영미술관, 2005

조은정(한남대학교 대학원 겸임교수), 「1950년대 한국화단과 전혁림의 미술사적 위치」, 전혁림 학술세미나, 이영미술관, 2005

푸른 눈에 비친 옛 한국_엘리자베스 키스

경남도립미술관에서는 2007년 3월 2일 부터 5월 6일까지 66일간 80년 전 한국을 그린 영국인 여류작가 엘리자베스키스 「푸른 눈에 비친 옛 한국, 엘리자베스 키스」展 이 개최되었다.

이 전시는 전북도립미술관을 필두로 국립현대미술관을 거쳐 경남도립미술관에서 전시하게 됨으로써 한국의 근대사적 풍물과 풍광, 그리고 풍습에 이르기까지 당시의 시대적 단면을 읽을 수 있는 뜻깊은 전시라 아니할 수 없으며, 세계문화유산으로 등재된 고려대장경의 본고장인 경남에서 선보임으로써 그 의의를 더한다. 이러한 엘리자베스 키스의 수채화와 목판화들은 미국 오리곤 대학교 조든 슈니처 미술관의 소장품과 이스트 캐롤라이나 대학 교수로 퇴임하신 송영달 박사님의 소장품, 재미교포인 이충렬님의 소장품, 그리고 인하대학교의 김갑중 교수님의 소장품으로 구성되어 있다.

20세기 초 서양 미술인들은 미술의 대안책을 모색하면서 동양 판화의 시각적 충격과 신비감에 매료하게 된다. 이것은 마침내 일본으로 건너와 목판화를 배우는 서양미술인을 낳게 된다. 이러한 작가는 크게 영국인 엘리자베스 키스, 미국인 릴리언 메이 밀러, 프랑스인 폴 자쿨레로 요약될 수 있다. 엘리자베스 키스는 20세기 초 아시아, 특별히 한국에 대하여 각별한 시선을 갖고 이를 작품에 표현한 영국 여류화가이다. 그녀는 이미 여러 나라에 잘 알려져 있고 또한 인정받는 작가이다. 1933년 런던의 스튜디오 출판사는 「스튜디오판 채색 판화의 대가들」에서 키스를 일본의 가츠시카 호큐사

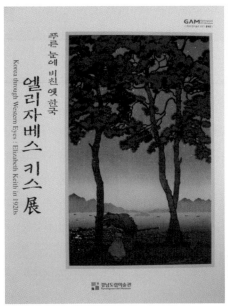

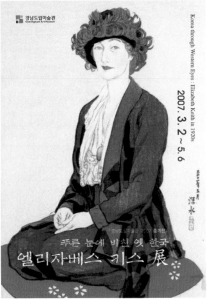

엘리자베스 키스 전시도록 표지 이토 신수이 〈엘리자베스 키스〉

이, 우타가와 히로시게와 더불어 아홉 명의 채색 판화 대가 중의 한 사람으로 선정한
바 있다. 또한 그녀의 작품은 일본, 미국, 영국 등의 여러 유수 미술관에 소장되어 있
으며 여러 차례 미국 및 일본 등지에서 전시를 열었고 앞으로도 그녀를 조명하는 전시
가 계획 중이다.

엘리자베스 키스(Elizabeth Keith 1887~1956)는 스코틀랜드 에버딘셔에서 태어
나 이후 런던에 거주하였다. 1915년 여동생과 제부를 따라 일본에 방문하게 되었고

이후 1919년 한국을 방문하게 된다. 비록 일본의 식민지였지만 작가의 눈에 비친 한국은 자신의 거주지인 일본과는 달랐다. 그녀는 작지만 강한 한국인과 한국인의 생활상에 특별한 애착을 갖고 그 안에 살아있는 문화와 정신을 귀중히 여겨 수십 점의 수채화 및 판화작품을 남겼다. 이 당시 동양을 동경하여 이주하였던 작가가 그랬듯이 키스 판화작품도 일본 우끼요에 판화에 영향을 받았다. 한국에서 수채화로 그린 후 대부분 일본에서 목판화로 재제작되어 보다 많은 수의 작품을 남겼으며 이것을 일본, 미국, 유럽 등에서 순회전시를 하여 당시 한국의 현실, 생활문화, 예의와 풍습 등을 세계에 알리는 특별한 역할을 하였다.

키스가 작품의 주제로 삼은 것은 명승지와 풍경 등도 있지만 주로 일상을 분주히 살아가는 사람들의 진솔함이었다. 농부, 과부, 아낙네, 노인에서부터 왕실공주, 음악연주자, 학사, 양반댁 규수, 무인 등에 이르기까지 한국에서 볼 수 있었던 인물과 그들의 생활을 과장이나 폄하 없이 간결하고 진솔하게 사실적으로 재현하여 당시 한국의 생활문화를 이해하는 데 도움을 주고 있다.

그녀의 작품은 1919년 최초 일본展, 1920년 서울展을 비롯하여 다수의 전시를 국내외에서 가진 바 있

엘리자베스 키스 〈아낙네들의 아침 수다〉

다. 그러나 정작 작가가 특별히 사랑하던 한국에서는 아직 그녀를 조명하는 전시가 제대로 이루어지지 않은 것이 현실이다. 이러한 점으로 미루어 볼 때 본 전시는 한국에서 작가의 최초 조명이라는데 의의가 있다. 경남도립미술관은 작가의 주옥같은 작품 중 소재를 파악할 수 있는 한국 주제 작품 30여 점과 일본, 중국 등 동북아를 주제로 한 작품 30여 점을 전시하되 소재를 파악할 수 없는 한국 주제 작품은 영상물로 제작하여 상영 전시하였다. 또한 키스 자매가 당시에 썼던 글을 함께 병행 전시하여 작품

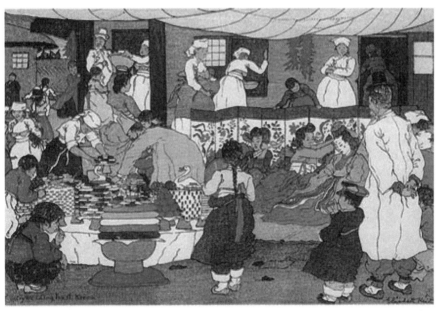

엘리자베스 키스 〈시골 결혼 잔치〉

을 제작할 당시 작가가 한국을 바라보던 시각을 보다 현실감 있게 다가올 수 있었다. 80년 전 한국을 특별히 사랑한 영국여성의 순수한 열정을 만끽하길 바란다.

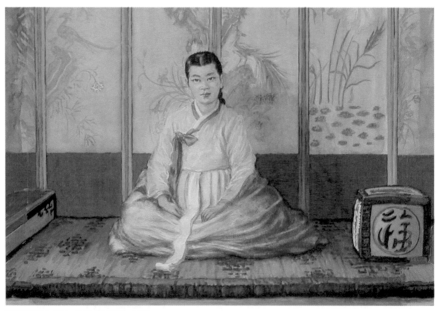

엘리자베스 키스 〈예복을 입은 순이〉

엘리자베스 키스 〈금강산 구룡폭포〉

샤머니즘적 조형언어_유택렬

5년 만에 다시 찾아 들어선 흑백다방.
올해로 문을 연 지 반세기를 넘기는 연
륜과 예술인생을 같이 했을, 재건되지
않아 고스란한 공간. 이중섭, 윤이상,
조두남, 유치환, 서정주, 김춘수, 전혁
림 등의 예술인들의 사랑방이었던 그
곳에서 언젠가 바닥에 쭈그리고 앉아
연극을 보았던 기억이 스친다. 아직도
예전과 다름없이 그곳에는 클래식이
잔잔히 흐르고 있었고, 생전에 뵙던
화가 유택렬의 예술적 흔적들이 아직
도 생생하게 숨 쉬고 있음을 느낀다.
그리고 진해의 젊은 연인들은 흑백다
방에서 잃어버린 영혼과 사랑을 되찾
았으리라. 예술의 불모지인 진해에

유택렬 샤머니즘적 조형언어 표지

"불모지라도 땅심을 높이면 기름진 옥토가 된다. 인간의 영혼에 기름지고 척박한 것이
따로 있을 수 없다. 열심히 땀 흘려 일구면 가장 부유한 재산, 즉 정신적인 결실을 얻게

유택렬 〈여인〉

된다"며 예술혼을 불어 넣었던 진해예술의 대부. 한국전쟁을 통해서 젊은이들에게 공산주의의 허실을 토해 놓으며 진노하던 모습과 "예술 이전에 사람이 먼저 되어야 한다"는 교육적 소신과 예술인들이 자기 작품 속에서 고뇌하고 번뇌하지 못하며 시류에 흔들리는 것을 보면서 일갈대성으로 꾸짖음으로써 후학들이 가야 할 예술가의 정도(正道)를 제시했음은 많은 미술인이 공감하는 이야기이다.

이와 같이 유택렬은 투철한 작가정신으로 무장된 작가이며 노년기에 이르기까지 나이를 초월한 왕성한 표현력을 과시했던 작가임에는 누구도 부인하지 못하는 사실이다.

경남도립미술관이 개관한 이후 지역의 공공미술관으로서의 제 기능 중에 경남미술사 정립을 위한 자료수집 및 연구와 작가에 대한 연구 기능은 무엇보다도 중요한 과제 중의 하나이다. 미술관이 부여된 성격에 부합하는 범주 속에서 지속성을 가지고 중장기적 계획을 수립하여 보다 체계적인 연구를 통한 조명이 절실하다 하겠다. 경남도립미술관이 공공미술관으로서 지역(향토)미술의 미술사적 학술적 연구를 통한 조명의 역할을 빼놓을 수 없다. 그러한 배경으로 기획된 이번 "유택렬"展은 지역작가 조명이라

는 차원에서 그 의의가 크다고 아니할 수 없다.

경남미술 태동의 연원을 살펴보면 한국동란을 통해 이북과 수도권 미술문화의 남류(南流)와 직접적인 관련이 크다. 1951년 1·4후퇴와 함께 월남한 작가로 이중섭, 윤중식, 장리석, 한묵, 최영림, 황염수, 박항섭, 박창동, 송혜수, 박수근, 황유엽, 함대정, 차근호 등과 당시 미술학도였던 김태, 김찬식, 김충선, 김영환, 안재후, 김한 등이 있다. 오늘날 국내 미술계의 거장으로 불리는 많은 작가가 전쟁의 소용돌이 속에서 피해갈 수 없었던 남방문화의 본향인 이곳 경남의 미술문화는 일찍이 북방에서 남류하여 지역의 향토성과 결합하여 재창조되었다고 할 수 있으며, 그중 북방 고구려의 준엄한 민족의식이 가슴 깊이 흐르는 작가로 유택렬을 꼽을 수 있을 것이다. 왜냐하면 그는 언제나 그 고구려의 기상을 잃지 않고, 진해의 남방적인 토양과 문화를 체득하여 개성 있는 조형성을 완성한 작가이기 때문이다.

유택렬은 부친과 동생 남매와 함께 월남하여 거제와 부산을 거쳐 1952년 진해에 정착하게 된다. 그 시기로부터 수년간 경남미술은 마산이 예술의 중심무대가 되었으며, 두 글자의 이름이 유행하여 임호, 이준, 문신, 이림, 최운 등의 화가와 김춘수, 김수돈 등 시인들과의 시화전이 백랑다방에서 개최되기도 하였던 시기이기도 하다. 또한 그에게 학창시절부터 그림공부에 절대적 도움을 주었던 사람으로 국립 통영공예학원을 맡으면서 피난시절을 보냈던 사촌형 유강렬(故 전 홍익대학교 교수, 공예과 창설자)에 의해 이중섭, 한묵 등과 교분을 맺음으로써 금강산 스케치여행을 함께하며 예술에 대한 의지를 확고히 하게 되었다고 볼 수 있다. 특히 이중섭의 예술가적 기질과 강렬한 필치에 의한 〈소〉를 모사(模寫)한 것으로 보아 이중섭의 영향이 컸음을 알 수 있으

며, 유택렬의 화면구성 원리는 유강렬의 자유분방한 필치를 닮아 있다. 마치 방사(放射)해 놓은 듯한 그의 화면은 고구려의 당당한 기백과 힘이 넘치는 독자적인 양식에 의한 예술적 삶에 대한 메타포(metaphor)이다.

북청농업학교 시절, 일본해군에 강제 징집되어 진해와의 인연을 맺게 된 그는 결국 삶의 터전으로 진해를 선택하기까지 역사의 질곡 속에서 곧은 정신과 민족성을 바로 세우며, 북녘의 고향과 가족에 대한 그리움의 향수를 달래기를 반세기. 그 그리움을 잊기 위한 처절한 자신과의 싸움, 그것은 곧 유택렬 예술의 또 하나의 근간이며 작가의 길을 걷기 시작한 후 타계 직전까지 그의 예술가적 열정은 식을 줄 몰랐다.

진해에 정착하게 되면서부터 음악, 미술, 문학 등의 다양한 지인과의 교류가 활발해지며 57년 진해사상 첫 미술 개인전인 유택렬전을 시작으로 타계할 때까지 진해에서 꾸준한 작품 활동을 통해 화풍과 색채를 여러 번 바꿔가며 끊임없는 실험성을 보여주었던 서양화가 유택렬은 초기에는 고인돌을 화두로 인간의 삶과 죽음, 찰나와 영원의 세계를 표현하고자 했으나 차츰 흑백의 단선적인 색에서 한국의 전통적인 선과 색채를 연구하게 되었다. 부적(符籍), 단청, 떡살, 민화 등에서 자신만의 소재와 특유의 색감을 발견했으며 주술적이고 음양적인 조화와 대비감 속에서 신비와 생명성을 표현해내고자 했다. 이러한 일련의 작업과정을 거쳐 그는 예술의 본질을 앵폴맬적 방법으로 잡으려 시도하였으며, 이후 동양예술의 특징인 서예와 샤머니즘의 조형적 성과로 부적의 형식을 구축하게 된 것이라 할 수 있다.

현대의 추상미술은 예술가의 무한으로 치닫는 자유에의 의지 속에서 고착된 현상계의 초월성에 의해 인간의 내적, 창조적 정신성에 기인된 인간의 내면성에 의해 새로운

창작에의 모색과정에서 나타나는 것이라 할 수 있다. 다시 말하면, 원시인이 가졌던 자연에 대한 공포와 불안 속에서 야기된 추상충동에 의한 것이 아니라 현대과학기술의 발달과 더불어 고차원적인 자연관찰과 예술가의 부단한 실험적인 이념의 발달에 따른 의도적인 방향에서 이루어지는 것이다. 이러한 견지에서 볼 때 유택렬의 예술적 자유의지는 샤머니즘적 성장배경에 근거하고 있다고 보아야 할 것이다.

유택렬이 어린시절 그의 고조부와 추사 김정희의 교분으로 인하여 대대로 전해져 오던 추사육필을 접하며 추사 서예의 샤머니즘적 조형성에 심취하였으며, 그가 보는 추사의 샤머니즘의 본질은 살(煞)이며 부적이 동물적 본성의 소산이라면 추사의 작품들은 인간적 지성의 부적을 의미하는 것이라고 주장했다. 결국 화가 유택렬의 사상과 말을 빌린다면 그의 조형적 본질은 동양정신에서 우러난 고유의 예술형식으로 연구해야 된다는 것이다.

필자는 이러한 그의 조형적 사고의 근간을 연구함에 있어서 경남현대작가회의 전시도록과 충분치 않은 자료들을 기초로 하여 접근하고자 했으나 그의 작품을 분류하는 과정에서 보다 분명한 하나의 근간이 되는 맥을 감지할 수 있었다. 그것은 작품에 나타

유택렬 〈부적에서〉

나는 형식과 내용의 모든 면에서 볼 때 물령적(物靈的)이고 범신론(汎神論)적이라는 점과 북방문화의 근간인 고구려인의 기상과 기백이 그의 작품 곳곳에서 드러나고 있다는 점이다. 그는 분명 어릴 때부터 주술적인 힘을 빌어 병마를 물리치는 샤머니즘적 신앙과, 자연과 신이 대립하지 않고 일체의 자연은 곧 신이며 신은 곧 일체의 자연이라는

유택렬 〈우리나라 지도〉

종교적 세계관으로 성장한 듯하다.

1981년 문예진흥원 미술회관에서 가진 개인 전람회에서 미술평론가 이경성은 유택 렬의 조형방법을 다음과 같이 두 가지로 표현하고 있다. 하나는 민중의 강한 에너지를 내포하고 있는 부적과 같은 형식 속에서 찾는 것이고 다른 하나는 자연형상의 본질을 추상화시킨 서예와 같은 예술형식에서 찾는다는 것이다. 그렇게 본다면 그의 작품들 은 유동에서 정도에 이르기까지의 폭넓은 조형의 실험이 거듭되고 있었던 것으로 볼 수 있다.

유택렬에게 있어서 부적은 신비한 것도 미신도 아닌 정확한 지식으로 적절히 응용, 실 제 삶에 있어서 신념과도 같이 여기는 하나의 실용학문처럼 여겼을 일인지도 모른다. 어쩌면 유택렬은 예술가이기 이전에 부적을 만드는 승려나 역술가, 무당이 길일에 동 향정수(東向淨水)를 올리는 마음가짐으로 일생을 살았다고 수많은 지인은 증언한다. 다시 말하면 무당이 판수에게 앞일의 길흉을 알아보는 방법 즉, 무꾸리하듯 자신을 보 는 예지와 통찰력을 타고난 화가인 것이다. 따라서 그의 샤머니즘적 사고에 의한 작품 은 자신의 삶에 대한 기억을 재생하여 예술가로서 자신만의 독자적 조형성으로 대변 되는 것이다.

서양화가임에도 불구하고 그는 재료의 선택도 범주를 정해두지 않은 듯하다. 화선지 와 먹에 의한 드로잉적인 필력으로 표현되는 그의 작업은 부적의 근본재료 즉 본질에 충실하고자 함을 엿볼 수 있다. 부적에 있어서의 주재료인 한지는 음기를 토하고 양기 를 취하여 모든 탁기를 정화하고 우주의 정기를 수용하는 작용의 묘를 그는 일찍이 터

득하였던 것이다. 이제 그는 그가 일생동안 바라던 대로 포근한 양기를 머금고 있는 한지의 평안 속에 영원히 잠들어 있으리라. 그가 충실하게 순종한 자연의 중심축으로 여기는 태양의 빛은 일정하지만, 그만의 조형원리를 투과함으로써 빛에 대한 흡기작용과 반사작용이 다르게 나타나며, 지방(紙榜)의 먹색과 조화를 시도함으로써 나름의 조형의지를 표현했다할 수 있을 것이다.

유택렬에게 있어서 부적이 갖는 주술적 의미는 그의 생을 풀어가는 하나의 양법(良法)이라 할 수 있다. 그의 부적에 있어서 조형적 표현양식은 마치 삼재적(三災籍)을 만들듯 경면주사(鏡面朱砂)에 의한 삼두일족(三頭一足)의 매를 그린 듯하다. 이처럼 그의 작품은 우리 민간신앙에서 주술시 되는 형상을 토대로 재구성된 것이라 할 수 있다.

서양의 클래식 음악을 유난히 좋아했던 유택렬은 부적의 개념이 동서양을 막론하고 사용되었음을 알았으리라. 예를 들어, 푸치니의 가곡 오페라 〈나비 부인〉의 제2막의 내용 중에 신변에 큰 위험이 다가오고 있다는 경고와 함께 흰 장미 부적을 건네는 대목이 그것이다.

유택렬은 동양사상이 갖는 염력과 혼에 의한 생명적 기(氣)의 작용에 대해서도 이미 깊은 이해를 갖고 있었던 것으로 보여진다. 따라서 그는 전통적인 토속신앙 세계를 특유의 미의식을 바탕으로 재구성하여 독자적인 절대공간 양식을 구축한 화가이며, 그의 예술은 그 자신의 삶에 대한 총체적 산물이다. 그것은 그가 이어받은 고구려의 기상과 기백에 따라 나름의 형태를 구축하게 되며 그 조형성이 주는 생명력으로 훗날 고색창연하게 버티게 될 것이다. 누구에게나 예술이 그 본질적 차원에서 추구하는 것은 끊임없는 변화에 있다. 다시 말하면, '생명력!' 그것이다.

역사의 빛: 회화의 장벽을 넘어서_강국진

I

미학, 미술사학, 미술비평, 미술이론 등과 미
술관의 공통된 연구 대상은 미술작품이다. 특
히 지역의 공공미술관은 지역 미술사 정립을
위한 연구 활동에 많은 시간과 노력을 할애하
고 있다.

경남도립미술관은 이와 같은 연구 과정에서
지역에 연고를 둔 수많은 작가를 발굴하던 중
한국의 현대미술 발전에 기여한 작가 중 강국
진을 간과할 수 없으며, 이러한 지역 미술사 정
립의 목적수행을 위한 작품의 수집, 보존 및 연
구기능 수행이 미술관 특성화의 최선의 대안

전시도록 표지

임을 제시하였다. 그러한 맥락에서 국내의 공공미술관들이 미술관 특성화 정책 수립
을 우선적으로 인식함으로써 향후에는 최고의 소프트웨어에 해당하는 미술품을 위한
하드웨어, 즉 미술관이 건립되는 정상적 수순을 밟으리라 생각한다.

필자는 경남의 작가일 뿐만 아니라 한국의 작가로서 '회화의 장벽을 넘은 한국현대미

술의 실험적 개척자'로서의 강국진의 생애를 중심으로 한 작품세계에 대하여 비평적 관점보다 시기별로 개괄적인 정리를 통해서 그가 오늘의 현대미술에 대한 기반을 형성한 작가로서 그의 생애를 중심으로 한 예술의 개괄적 관점에 대하여 전개해 보고자 한다.

국내의 공공미술관은 저마다 지역 미술사 정립을 위한 작가 연구와 조명을 위한 전시를 지속해 오고 있다. 국내의 현대미술은 지역마다 그 특수성이 다르겠으나 경남은 이러한 맥락에서 한국현대미술의 커다란 획을 긋는 의미를 갖고 있다. 한국전쟁이라는 특수성이 그것이다.

경남 현대미술의 태동의 연원을 살펴보면 한국전쟁을 통해 이북과 수도권 미술 문화의 남류와 직접적인 관련이 크다. 1951년 1·4후퇴와 함께 월남한 작가로 이중섭, 윤중식, 장리석, 한묵, 최영림, 황염수, 박항섭, 박창돈, 송혜수, 박수근, 황유엽, 함대정, 차근호 등과 당시 미술학도였던 김태, 김찬식, 김충선, 김영환, 안재후, 김한 등이 있다.

오늘날 국내 미술계의 거장으로 불리는 많은 작가가 전쟁의 소용돌이 속에서 피해 갈 수 없었던 남방문화의 본향인 경남의 미술 문화는 일찍이 지역의 향토성과 결합하여 재창조되어 졌다고 할 수 있다. 그 외 우리 지역 태생 또는 활동 작가를 들자면 박생광, 전혁림, 하인두, 이성자, 이우환, 유택렬, 김종영, 김경, 이준, 임호, 김형근, 이림, 문신, 정상화, 김범, 강신석, 홍영표 등이 있다. 강국진 역시 경남이 낳은 한국현대미술의 한 획을 긋는 작가이다.

강국진이 유명을 달리한 지 벌써 15년이 흘렀으나 정작 그를 낳은 경남에서는 그를 인식하지 못하고 있는 실정이다. 일찍이 부모를 따라 고향을 떠나 작가의 길을 걸었지만 〈경남 중진 작가 초대전〉, 〈영토전〉 등의 전시를 통해서 경남 사람임을 자인한 그

판화공방에서의 강국진 작업장에서

의 몸속에는 경남의 토양이 빚어내는 피가 흐르고 있음이 분명하다.

54세의 일기로 세상과 이별을 한 그는 예술가적 인생으로 볼 때 요절 아닌 요절작가
이다. 그러나 그의 불타는 열정과 예술가적 실험과 도전정신은 수많은 비평가와 미술
가들에 의해 술회 되고 있으며, 경남도립미술관의 기획전시와 더불어 작가 강국진에
대한 연구, 학술 세미나 등을 통해 작가에 대한 재조명의 의의를 갖는다.

II

강국진은 1939년 12월 27일, 배재중학교와 동경대학 상학과를 나온 부친 강덕수와
숙명여자고등보통학교를 나온 모친 안두선의 차남으로 경남 진주시 대정정(大正町,
지금의 강남동) 131-1번지에서 태어났다. 그는 4살 때까지 말이 없어 벙어리가 되
지 않을까 하여 때려서 울려볼 만큼 어릴 때부터 입이 무겁고 사귀기가 쉽지 않았다.

금성중학교 시절 대학 시절

그러나 가까워지면 정이 깊고, 끈기 있고 조용하면서 따뜻한 마음씨를 지닌 어린이였으며, 모든 것을 있는 그대로 받아들이는 겸허함으로 그의 아내 황양자로부터 늘 존경을 받는 인생을 살았다. 훗날 1987년 스승 하인두의 암 투병에 뒷바라지하고, 스승의 무덤에 화비를 세우는 인간미를 갖춘 사람이며 '작가는 작업만으로 모든 것을 어필할 수 있다'는 신념을 가진 대기만성형의 예술가였다. 또한 짧은 생애를 통해 한국미술계에 현대미술의 수많은 과제를 제시하였고, 오늘날 그 진가가 확인되고 있다.

강국진의 나이 6세 때 부친이 경남 함양 전매 서장 자리를 물러나면서 부산으로 이주하여 부친은 환신의류제조회사를 설립하여 담배, 소금, 밀가루를 보급하였다. 당시 그러한 보급소의 역할을 하였던 큰길가의 기와집은 모친의 알뜰한 살림살이로 남들의 부러움을 살만큼 깨끗하고 넉넉하였고 부산진구 서면의 성지초등학교에 재학 중, 1948년 3월 28일 부친이 타계하던 해에 가야리의 동평초등학교로 전학하였다.

강국진 〈가락81-1〉

한국동란이 발발하던 1950년, 부산은 피난민으로 들끓었고 군인들이 학교를 차지하는 바람에 여름에는 그늘을 찾아 바깥 공부를 하고 비나 눈이 올 때는 천막을 쳐서 공부하던 시절, 강국진은 어린이 미술대회에 학교 대표로 출전하는 재능을 보이기 시작하였다. 부산 금성중학교에 입학, 미술반에 들어가 그림공부할 시기, 친구들에게 비친 강국진의 어머니는 보살과 천사처럼 곱고 어진 분이었고, 아들의 마음씨와 솜씨를 아껴 목수에게 의뢰하여 이젤을 제작해 주기도 했다고 한다. 16세 때 동래고등학교에 입학한 이래 그림을 그리는 마음가짐이 남다름을 알고 미술교사가 경남여고의 교사였던 하인두와 청맥화숙을 열고 있던 추연근에게 보내 두 사람의 지도를 받게 된다.

동래고등학교를 졸업한 그는 대학의 틀에 박힌 그림 공부를 거부하고 나름대로 그림을 그리겠다는 생각으로 부산에서 소묘, 유화, 실크스크린에 이르기까지 여러 가지를 다루면서 3년을 보내는 동안에 서울의 대학에 다니는 친구들과의 괴리감을 느끼고 생각을 바꾸어 서울로 올라가게 된다.

22세가 되던 1961년, 강국진은 홍익대학교 서양화과에 입학하여 부산에서 공부한 솜씨를 바탕으로 한두 해 동안 김차섭, 박현기와 더불어 포스터, 광고판 따위를 만들어 생계와 학비를 충당하기도 했다고 전해진다.

1964년부터 강국진은 유럽과 미주의 새로운 미술을 받아들이면서 그림 공부에 다시 힘을 쏟게 되면서부터 앵포르멜, 추상미술 등의 아름다움에 심취하여 연구에 골몰하였고, 홍익대학교 같은 학과의 김인환, 남영희, 양철모, 정찬승, 최태신, 한영섭 등과 함께 홍제동 논꼴 마을의 외딴 이층 집을 임대하여 〈논꼴동인〉의 공동 작업장으로 사용하였다.

1965년 홍익대학교를 졸업한 강국진은 2월, 서울 신문회관에서 첫 〈논꼴동인전〉에 참여하였고, 6점의 작품을 출품하게 된다. 이 시기에 출간된 〈논꼴아트〉 동인지와 창립전 카탈로그를 곁들인 문집에는 "일체의 타협 형식을 벗어나는 시점에서 우리는 늘 자유로운 조형의 기치를 올린다"고 밝히고 있다. 두 번째 〈논꼴동인전〉 때 강국진의 작품은 선조들이 힘차게 표현하였던 짜임새의 양상을 보이면서도 간추려진 선과 부드러운 빛깔의 흐름이 곁들여지는 변화를 보이기 시작한다.

1967년 강국진은 김인환, 정찬승, 심선희, 양덕수, 정강자 등과 〈신전동인(新展同人)〉을 창립하여, 최붕현, 김영자, 이동복, 이태현, 진익상, 임단, 문복철 등이 참여한 〈무동인(無同人)〉, 홍익대 63동아리인 김수익, 서승원, 신기옥, 이승조, 최명영 등이 참여한 〈오리진동인〉과 함께 서울 중앙공보관에서 개최된 〈청년작가연립展〉에 참여하였다. 이 전시에서는 세미나, 거리시위, 해프닝, 설치작품들을 선보였으며 이때 이일, 김훈, 임명진에 의해 '추상 이후 세계미술의 동향'이라는 주제의 세미나와 해프닝 〈비닐우산과 촛불〉을 열었다.

강국진 〈65-4〉　　　　　　　　　　강국진 〈64-3〉

당시 강국진의 설치작품은 페니실린병 속에 물감을 넣어 움직임과 반사효과를 기대하거나 유리잔을 쌓아 올린 것, 비닐 속에 다시 비닐을 넣고 그곳에 물감을 넣어 오르내리게 한 것이었으며, 1991년에 재현해 보이기도 했다. 뿐만 아니라 1967년 〈색물을 뿜는 비닐 주머니〉, 〈문화인 장례식〉, 〈비닐우산과 촛불〉 등을 비롯하여 1968년에는 〈색비닐의 향연〉, 〈투명풍선과 누드〉, 〈화투놀이〉 등의 해프닝을 서울 세시봉 음악 감상실에서 개최하였고, 같은 해 10월에는 제1 한강교 아래 백사장에서 정강자, 정찬승과 그림에 담을 수 없는 문명비판에서 현실비판으로 이어지는 것들을 더욱 직접적으로 나타내 보인 것으로 〈한강변의 타살〉을 기획하여 개최하기도 했다. 그 중 〈비닐우산과 촛불〉은 한국 최초의 해프닝으로 기록될 만큼 미술사적 의미를 더한다.

그는 32세가 되던 1971년에 어머니가 타계하자 서울 마포구 합정동에 한국 최초의

판화 교실을 개원하여 김구림, 정찬승과 함께 인쇄소를 찾아다니며 연모를 마련하고 판화프레스를 제작하여 김상유, 이상욱을 초빙하여 판화교육에 앞장섰다.

1973년 〈형의 상관〉이란 입체작품으로 명동 화랑에서 개최한 그의 첫 개인전에서 천, 노끈, 밧줄, 새끼줄, 골판지, 닥종이 등 평면과 오브제로 물질이 갖는 감과 맞섬, 견줌, 어울림을 통한 물리적 현상을 두드러지게 표현하였다. 그 외에도 예술화랑 〈판화8인전〉, 국립현대미술관 〈앙데팡당전〉, 프랑스, 독일, 덴마크 등에서 개최된 〈한국현대판화 유럽展〉에 참여하면서 이때부터 6년여 동안 홍익전문대학, 추계예술대학, 목원대학, 한성대학 강사로 활동하다, 1980년부터 타계하기 전까지 한성대학교에서 교수로 봉직하였다.

그는 1973년의 첫 개인전을 필두로 10여 차례의 개인전을 열었는데 유화와 판화, 파스텔화, 설치 등의 실험적 작품을 꾸준히 선보였다. 그는 1975년 그로리치 화랑에서의 판화개인전, 유화개인전(그로리치 화랑, 유준상 서평), 1978년 석판화 개인전(한국화랑, 유준상 서평), 파리 그랑빌레 갤러리(치째른(G.Cizern) 서평), 1979년 뉴욕 한국갤러리, 1981년 과슈그림전(희화랑), 1985년 〈가락〉전(우정미술관), 1987년 석판화 〈빛의 흐름〉전(우정미술관), 1989년 〈역사의 빛〉전(미술회관, 김복영 서평, 서성록 리뷰) 등을 통해 다양한 매체와 형식이 동원된 현대미술의 실험정신을 보여 주었으며, 미술 장르로서의 "입체"라는 용어를 사용하기 시작했다.

강국진은 1974년부터 선 작업을 시작하면서 태인 화랑의 〈현대판화 6인전〉, 국립현대미술관의 〈서울비엔날레〉, 미술회관의 〈무한대전〉, 〈대구현대미술전〉, 〈한국현대판화가회전〉, 〈목요화랑 초대 그림전〉, 로스엔젤레스 〈한미교류판화전〉, 시애틀

〈아시아현대판화전〉 등을 비롯하여 한국화랑 〈6인의 판화전〉, 〈부산현대미술전〉, 〈극동현대판화전〉, 〈아시아현대미술전〉, 〈한국현대판화 12인전〉, 〈한국미술 20년 동향전〉, 〈한국판화드로잉대전〉, 〈한국일보대상전〉, 〈홍익현대미술초대전〉, 〈중앙일보대상전〉, 〈한국미술 80년대 조망전〉, 〈동아일보국제판화비엔날레〉, 〈서울 인터내쇼날 메일아트전〉, 〈한·프 미술협회전〉, 〈83MBC초대미술전〉, 〈국회개원 35돌 기념미술초대전〉, 〈한국현대미술 초대전〉, 〈한국판화대전〉, 〈경남중진작가 초대전〉, 〈동서양화 100인전〉, 〈국제판화 드로잉 '85전〉, 〈현대판화작가 49인전〉, 〈판화대전〉, 〈동숭화랑 개관기념전〉, 〈한국미술 어제와 오늘전〉, 〈한국현대판화대전〉, 〈90 한국미술 오늘의 상황전〉, 〈TV미술관, 강국진-오광수〉, 〈세계, 오늘의 미술전〉, 〈한중 현대판화전〉, 〈트리엔날레 몽디알 데스땅빼 쁘띠 포르마(Triennale Mondiale d'estampes Petit Format)〉, 〈제1회 부산국제판화전〉, 〈한국현대미술의 검색Ⅱ, 확산과 환원의 시기〉전 등에 참여하였다. 또한 그는 1976년부터 1987년까지 서울,

해프닝 〈한강변의 타살〉

마산, 진주 등지에서 지역연고 작가들에 의해 결성된 〈영토전〉에 참여하였으며, 특히 1977년 문예진흥원 미술회관에서 개최된 〈11인의 서울방법전〉에 김한, 김정수, 이건용, 김선, 김용철, 신학철, 성능경, 김홍주, 황효창 등과 함께 참여하여 〈서울방법〉전을 주도하였다.

그 중 1968년경에 제작된 한국최초의 테크노아트 작품이라고 할 수 있는 〈시각의 즐거움〉이 종합예술전에 출품되었다가 국립현대미술관에 소장되었는데 이 작품은 색형광등과 같은 오브제를 이용한 설치작품이었다.

그가 타계한 1992년 이후에는 국립현대미술관 〈한국현대미술초대전〉, 서울시립미술관 〈현대판화전〉, 〈현대판화 40년〉전, 〈제3의 장〉, 〈강국진을 기리는 사람들의 그림잔치〉, 〈넋을 기리는 춤사위 공연〉, 〈공간의 반란-한국현대미술의 표현매체전〉 등으로 그의 작품세계가 조명되었다.

40세가 되던 1978년 이후부터 강국진은 본격적으로 해외 전시에 눈을 돌린다. 프랑스 파리 그랑빌레(Grambihler) 갤러리에서의 〈유화개인전〉, 뉴욕 한국갤러리에서의 〈파스텔

강국진 〈선〉

화, 유화, 판화 개인전〉, 파리 상트르 다리(Centre d'aris)의 〈살롱 아르 싸크르(Salon art Sacre)〉, 파리 그랑빨레(Grand Palais)에서 〈살롱 그랑 에 쥬네 도쥬르 디(Salon Grand et Jeunes D'aujour D'hui)〉, 홍콩 아트센터 〈코리아 모던아트전〉, 〈일본국제미술가 협회전〉, 〈동경전〉, 파리 〈살롱 꽁빠레송(Salon Conpaisions), 파리, 앵스띠뚜 오디오비주얼(Institus Audiovisual)에서 개최된 〈아르띠스떼 꽁땡뽀랭(Artistes Contemporains)〉, 모나코〈그랑쁘리 앵때르나쇼날 다르 꽁땡뽀랭 드 몽뜨 까를로(Grand Prix International d'art Contemporains de Monte-Carlo)전〉, 〈덴마크 한국판화전〉, 〈이탈리아 한국현대미술전〉, 〈인터내셔널 임펙트 아트 페스티벌〉, 〈1984, 한국 11인의 표정전〉, 〈라르 꼬랭 도쥬르 디 에스빠스(L'art Corren D'aujour D'hui Espace)〉, 〈르살롱 한국전〉, 〈라르 꽁땡뽀랭 꼬랭 아 뚤루즈(L'art Contemporain Coreen a Toulouse)〉, 〈서울방법-일본전〉 등이 그 예이다.

이 시기에 강국진은 실험적 판화작업을 중심으로 한 드로잉, 설치작업, 유화작업을 병행하면서도 점과 선에 의한 표현방식을 넘어서 선조(線造)에 의한 〈가락〉시리즈 작업에 심취하였다. 그는 이때 다음 패턴의 작업성향인 〈역사의 빛〉을 예고라도 하듯이 전통적인 고유 리듬을 연상시키는 내용을 작품 속에 담았다.

또한 〈공간〉, 〈화랑〉, 〈춤〉, 〈판화예술〉, 〈아트북〉, 〈계간미술〉, 〈엘레강스〉, 〈월간조선〉, 〈여성자신〉, 〈미술세계〉, 〈판화예술〉, 〈여성동아〉, 〈한국투자금융〉, 〈주부생활〉, 〈레이디경향〉, 〈예술과 비평〉, 〈월간미술〉, 〈에이스아트〉, 〈금호문화〉 등의 잡지에 자신의 예술관과 삶에 대한 생각, 해외 기행문, 미술관련 소론 등 다양한 글을 기고하였다.

그는 이러한 기고문들을 통해 자신 속에 내재된 예술적 주장을 피력했다. 예컨대 1981년 〈계간미술〉과 1980년 〈공간〉 8월호 등에서는 오브제에 관한 미학, 선의 반

복 또는 첩첩이 이루어지는 색의 변화 등에 관해 언급한 바 있으며, "어떠한 역사적 사실과 작품세계의 발상은 우리 정신문화(동양정신) 유산의 바탕에서 이루어지며, 문화의 형태는 색으로, 관계는 선으로 표현되기를" 피력하기도 했다.

그리고 1978년 〈주간경향〉에서는 "60년대 후반에는 해프닝도 했고, 70년대에 들어서서는 오브제적인 것에도 관심을 쏟았었다. 그러나 선을 통한 작업에 대한 미련을 버릴 수가 없었다"라고 술회했으며, 1969년 〈논꼴동인지〉를 통해서 "내 작품의 대상

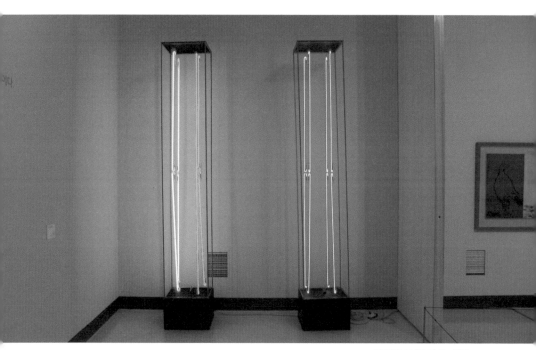

강국진 〈시각의 즐거움〉

은 무한한 내재적 심상에서부터 출발하여 이것을 대상화한다"라고 밝혔다.

뿐만 아니라 강국진은 1978년 파리 개인전을 기점으로 유럽전역의 미술관과 북유럽, 미주 등지를 장기 기행하며 견문을 넓히고 수많은 기고를 하여 외국 유수미술문화를 국내에 알리는 열정을 보였다.

강국진은 1980년 이래 한·프 미술협회 운영위원으로 위촉되었고, 한국미술협회 이사 및 서양화 분과위원장으로 위촉된 바 있으며, 한국행위예술협회 자문위원, 대한민국 미술대전 판화 심사위원, 한성대학교 교수 평의회장, 한국미술협회 국제분과위원

강국진 〈역사의 빛〉

등으로 위축되어 그의 국제적 식견을 십분 발휘하여 한국현대미술의 발전에 기여한 바 크다 하겠다.

그는 타오르는 불길 같은 에너지를 토해내며 예술가로서의 열정을 다하고 짧은 생애를 통해 수천 여점에 달하는 방대한 작품을 남겼으며, 1992년 2월 24일 국립의료원(메디칼센터)에서 심근경색으로 타계하여 경기도 양주군 화도읍 월산리 모란공원에 안장되었다.

Ⅲ

전 국립현대미술관장이었던 미술평론가 오광수는 1995년 월간미술 11월호를 통해 강국진의 작품세계를 시기별로 다음과 같이 규정하였다. "강국진의 작가적 편력은 대체로 4개의 시기로 구획해 볼 수 있다. 65년 〈논꼴동인〉의 출범에서 67, 68년 청년작가연립회로 이어지는 60년대 후반을 제1기로 본다면, 오브제 중심의 작품을 시도했던 70년대 전반기를 제2기로 설정해 볼 수 있다. 그 후 80년대 중반경까지 주로 섬세한 선조(線造)에 의한 전면화의 경향을 제3기로 묶어 볼 수 있고, 80년대 중반부터 작고 시까지의 이미지와 즉흥성을 혼류시켰던 경향이 제4기로 해당된다고 할 수 있다."

초기(1, 2기)의 강국진은 그가 최초로 참여한 그룹인 〈논꼴동인〉을 통해 행동하는 예술가적 열정으로 해프닝과 오브제를 이용한 설치작품들로 특징지을 수 있다. 이러한 작품과 시위적 해프닝들은 문명과 사회비판적 성향을 띤 것이었다.

그는 이때 출품한 6점의 동일 명제 〈작품〉에 대하여 〈논꼴동인지〉를 통해서 "나의 직시된 인간상의 모순, 이것을 강한 선, 가열된 바탕, 부정의 세계를 뚫고 폭발하는 무수

한 기호형에서 오는 직렬(直列)된 감정, 이것이 나의 캔버스 위에서 표현 구축되어야 할 것이다"라고 표명했으며 그의 작품관에 대하여 다음과 같이 말한 적이 있다. "내 작품의 대상은 객관적으로밖에 있는 것이 아니라, 무한한 내재적 심상 속에 있으며 이 것을 발굴 표현하는 게 나의 작업이다"라고 피력하였다.

그의 언어적 표현을 추론해 보건대 기존의 형식을 탈피한 새로운 형식에의 도전적 자세와 아리스토텔레스의 예술론적 시각에서 예술가로서의 작가 기질(Bohemian temper)을 엿볼 수 있는 대목이다.

자유로운 정신의 기질이 예술가의 무한한 창조적 상상력의 근간을 이룬다는 견지에 서 이것은 다른 예술가들과 예술의 내재적 심상(心想)을 다룬 방식이 별반 다르지 않 다. 또한 당시의 시대적 상황, 즉 국전에 대한 병폐, 권위적 미술 구조에 대한 비판, 문 화정책에 대한 빈곤, 물질문명과 정신문명의 충돌 등을 직설적으로 비판하는 측면을 감지할 수 있다.

이러한 일련의 표현들은 시대적 요구에 의한 탈출구를 형성하는 기폭제 역할을 하게 되며, 오늘날의 설치미술에 해당하는 성향을 강하게 드러내는 시기였다.

또한 세시봉 음악 감상실에서의 해프닝을 비롯한 〈한강변의 타살〉 등 일련의 해프닝 을 보면 캔버스에서의 표현의 한계를 뛰어넘는 개념적 성향과 미니멀 적인 성향이 작 품의 전반을 이루며, 사이비 문화에 대한 항변의 내용을 포함하고 있었다.

중반기(3기) 그의 작품은 작품의 제작 과정상의 양상은 다르지만 J. 폴록의 자동주 의적 액션페인팅(Automatic Action Painting)에서 볼 수 있는 전면균질회화(All over paintings)가 주류를 이룬다.

이 시기는 그에게 있어서 〈가락〉 시리즈로 독자적인 방법을 모색하는 시기이며, 반복 을 통해서 그어지는 다양한 색조의 선들에 의해 회화의 구조를 형성하는 시기로 볼 수

있다.

그가 작고하기까지의 시기(4기)는 중반기 표현의 주조였던 선에 의한 표현 위에 도형적 형상이 표출되며 예술적 표현이 더욱더 다양한 표정을 띠며, 〈역사의 빛〉 시리즈를 발표하게 되는데 이는 강국진 특유의 고유양식으로 자리 잡게 된다.

미술평론가 김복영은 이러한 강국진의 〈역사의 빛〉에 대한 회화구조에 대하여 1989년 11회 유화 개인전 서문을 통하여 다음과 같이 언급했다.

"종래와 같은 정교한 필선들의 선조 구조를 대범한 선들로 분해하고 여기에다 삼각형, 사각형 등 면적인 요소들을 도입함으로써 흡사 그의 1960년대 앵포르멜 시대의 상황을 재현하고 있는 듯하다. 자유와 우연이 놀이적인 요소를 동반하면서 힘을 안 들이고 가장 분방스러운 결과를 연출하는 듯한 분위기에 이르고 있다.

해체하는 절차가 다시 이야기하려는 절차로 이어지는 과정은 화면을 좌우로 이등분해서 왼쪽에다 예컨대, 기마상이나 옛 한국화에 등장하는 바위, 부적에 나오는 독수리, 불상 등을 그리되 오른편에는 예컨대 나무숲이나 꽃, 무지개, 화려한 숲, 풍경 등을 연상시키는 다소 복잡한 도상들을 삼각형이나 사각형, 원이나 곡선, 대각선들을 도입함으로써 처리하는 것이다."

1989년 공간지에서 김복영은 "금번 제11회전에 선보인 〈역사의 빛〉 시리즈는 일단 〈빛의 흐름〉이 앞질러 보여주었던 것처럼 첫째는 평면구조를 해체하려는 절차와 둘째는 이 절차에 뒤이어 무엇인가를 이야기하려는 행위의 표현 절차를 삽입하려는 시도를 함께 보여준다"라고 평하였다.

유준상은 강국진이 타계한 후 1995년 7월의 3주기 전시 서평에서 강국진의 회화 양식에 대하여 다음과 같이 표현한 바 있다. "회화의 화면이 이러한 체계(paradigm)로 분화해서, 수직과 수평의 요소만으로 전체를 구성한 것이 말하자면 그의 작품이었

다. 그러니깐 그의 회화는 무엇을 표현하고 기록했다기보다는 그 무엇이 어떻게 존재하는가……를 탐색(retrieval)한 것이라고 하겠다. 이러한 그의 발상은 이후의 미술가들에게 이어지며, 그가 의도했건 의도하지 않았건 간에 같은 인식유형의 후예였던 것이다. 이는 곧 탐색(探索)은 실상(實相)을 더듬어 찾는다는 것을 의미한다." 이와 같이 그는 자기의 회화적 양식을 초기부터 말기에 이르기까지 표현되었던 〈가락〉이나 〈역사의 빛〉에 대한 작품에 대하여 "무상행위(無償行爲)의 반복"이라고 단언하였다.

결국, 강국진의 구성적 회화는 화면의 분할이라는 회화 형식으로 마감하게 되는데 구상과 추상의 경계선을 중심으로 좌우 또는 상하에 각기 다른 조형 방식을 전개한다. 추상적 전면회화의 다른 쪽에는 우리 민족의 역사적 이미지를 반영하듯 민화나 출토된 유물의 형상이 명확히 혹은 암시적으로 드러난다. 이것은 대조와 통합에 관한 그의 조형 의지가 반영된 양식이라 할 수 있다.

IV

전통적인 조형 양식에서 늘 벗어나고파 했던 끊임없는 실험, 제도적인 틀 속에서도 탈피하고자 했던 예술가로서의 자유에 기인한 도전, 예술이 갖는 변화에 대한 본질적 속성에 충실하고 그 변화에 대하여 두려워하지 않았던 작가, 인간으로서 개개인의 존엄을 일깨우고 그 존엄을 존경한 예술가 강국진!

미술평론가 서성록은 1989년 6월, 월간미술에서 강국진 전시리뷰를 통해 "그의 작품은 회화에 대한 기대감을 박탈한다. 그림은 근엄, 순수, 우아해야 된다는 고정관념을 전도시킬 뿐 아니라 그럼으로써 사장(死藏)된 미적 차원에 대한 인식을 새롭게 한다"고 하면서 그의 조형 세계를 단적으로 "회화에 대한 의도된 반란"이라 했다.

또한 그는 김찬동(당시, 계간『미술과 담론』편집인)의 말대로 "한국현대미술의 잠재

태(潛在胎)"였다. 한국의 현대미술이 매체라는 어휘에 익숙하지 않았던 그 무렵, 〈매체〉, 〈입체〉, 〈설치〉 등의 단어들을 구사한 모험적인 예술가의 전형을 보여줌으로써 잠재된 미래지향적 가능성을 제시하고 유명을 달리했다. 이것은 어쩌면 그가 다양하게 실험하였던 회화, 판화, 드로잉, 입체, 설치, 키네틱아트 등 장르의 경계가 허물어져 가는 예술의 시대성을 앞서갔던 것이다.

강국진 예술은 우리 민족의 역사 전반에 걸쳐 당대에는 언제나 현실이었던 그 속에 존재하는 인간의 삶에 대한 시공간적인 울림과 W. 칸딘스키가 주창했던 것처럼 작가 자체의 내적 울림(Inner sound)이 교감하여 생성된 예술이라 말할 수 있을 것이다.
이러한 그의 예술가적 일생과 열정적 실험정신을 바탕으로 한 그의 예술적 소산들은 우리로 하여금 그를 '회화의 장벽을 넘은 한국 현대미술의 실험적 개척자'라 부르게 한다.

강국진 〈무제1〉

[참고문헌 및 자료]

1. http://kangkukjin.com [평론]

오광수, 「강국진 3주기展」, 월간미술1995.11월호

오광수, 「초기 강국진의 작가적 면모와 활동」, 1965~1974

김복영, 「강국진의 역사의 빛과 이야기 구조」

서성록, 「회화에 대한 의도된 반란」, 월간미술1989. 6, 5.19~24. 강국진전, 문예진흥원 미술회관

김복영, 「평면의 해체와 이야기 구조」, 공간, 1989. 7

조헌영, 「비워둔 공간, 채워진 빛」, 1990. 4

김복영, 「80~90년대의 강국진, 마감기의 예술혼」, 공간89. 7월호, 1995. 7

유준상, 「다양한 활동상을 보여주는 작가 강국진」, 1978. 11

김찬동(계간 『미술과 담론』 편집인), 「한국현대미술의 잠재태 강국진」, 2006. 1. 12. 12회 온라인전

2. http://kangkukjin.com [회고록]

황양자, 「우리 다시 만날 날을 기다리며」

강국안, 「형님을 그리며」, 1995. 7

이성부(시인), 「다시 불러보는 강국진」

김한(화가), 「강국진 3주기 추모전을 열면서」, 1978. 화랑 19호

김한, 「강국진을 기리는 그림 잔치에 붙여」

이유경(시인), 「강국진을 생각하며」

김차섭(화가), 「만남」, 1995. 7. 5

박양구(한성대 교수), 「물처럼 담담한 사람」, 1995. 8

양병률(경기여고), 「강국진 교수와의 초등학교 시절」, 1995. 8

숨결새벌(화가), 「무르와 모람 강국진」

한영섭(화가), 「고속도로 선상에서」

정강자(화가), 「강국진 유작전에 부쳐」, 1995. 7

류민자(화가), 「강국진 선생을 그리며」, 1995. 7

이인하(화가), 「내가 기억하는 강국진 선생님」

김선(화가), 「스승님 지리산 가시죠」

최은규(화가), 「강국진 스승님을 돌아보며」, 1995. 7. 5

이두섭(시인), 「고 강국진 선생을 추모하며」

이성부(시인), 「길이 남을 작가의 이름」

3. 유준상, 「강국진을 추모함」, 1995. 7. 평론, 〈황양자, 강국진(도록)〉, 1995. 10. p.25

4. 오상길, 김미경, 「한국현대미술 다시읽기Ⅱ」, ICAS, 2001, p.20, 77~90

5. 경남도립미술관, 「유택렬-샤머니즘적 조형언어(도록)」, 이성석, 2005. 12. 2. p.6

6. 경남도립미술관, 「한국현대미술의 거장-전혁림 특별전(도록)」, 이성석, 2006. 8. 31. p.8~13

※ 그 외, 강국진 유족의 증언(구술채록 및 인터뷰) 참고함.

신화가 된 기억의 잔상 _윤종학

온몸으로 견뎌내었던 지난날들의 기록인가
고개를 돌려 비스듬히 앉은 너는 누구인가
붉은 자리에 누워 두 팔을 베고 있는 너는 누구인가
기억 속에 어렴풋이 정지된 채 나란히 서 있는 너는 누구인가

색동의 추억을 발밑에 즈려 그린 듯
하늘을 날아 저 먼바다로 가 볼까나
그곳에는 나를 기다리는 나무와 꽃들과 내 어머니가
희뿌연 창가에 앉아서
새와 꽃과 밤을 노래하리.

추억의 노래를 싣고 구만리를 날아온 나의 새들
달빛 아래 재 너머 노란 지붕이 점찍은 듯 박혀있고
찢겨나간 종이에 그려진 나의 나무들은
남보랏빛 신비를 노래한다.

이제 돌아보니 아직도 그 옛날은 그대로인데

어머니와 꽃과 새는 나의 화폭에서 잠들었네.

내가 살던 세모와 네모의 모서리 집들은

해와 달과 바람과 흙을 품은 채

떨어져 나간 색동파편으로 나를 바라본다.

*윗글은 윤종학 화백의 그림을 보고 느낀 감흥을 시화(詩化)한 것이다.

희수(喜壽)의 노화백 윤종학은 미니멀리즘이 한국현대미술의 새로운 이정표를 세우던 1969년 서라벌예술대학교 회화과에서 모더니즘 중심의 교육을 받고 졸업한 회화가(繪畵家)이다. 1972년부터 33년간 경남지역의 중등학교 미술교사로서 후학을 양성하면서 교육자로서도 모범적인 면모를 보인 휴머니스트이기도 하다.

대학졸업 후부터 1987년 마산미술협회에 몸을 담기까지와 현재에 이르기까지의 교육자와 작가로서의 50년간의 화업(畵業)을 회고하는 작품전은 남다른 감회와 함께 노화백의 삶에 대한 기록으로서 큰 의미를 지닌다.

1942년 일본 야마구치 현에서 태어난 윤종학은 1945년 해방을 맞아 부친을 따라 시모노세키 항을 통해 밀선(密船)을 타고 현해탄을 건너 부산 수정동에 정착했다. 그러나 한국전쟁으로 말미암아 폭탄으로부터 일가족 몰살을 피하려고 온 가족은 뿔뿔이 흩어졌고, 그는 선대(先代)의 고향이었던 밀양 초동면으로 보내졌으나 전쟁은 배움이라는 기회마저 앗아갔다.

다시 수정동으로 돌아왔을 때는 그가 다니던 초등학교가 임시국방부 청사로 쓰이면서 공부할 기회는 더욱 상실되었으나, 그는 자신이 겪은 전쟁에 대하여 참혹함이나 비

극적인 면에 빠져들기보다는 오히려 인간 내면의 순수를 잃지 않으려는 의식을 가진 소년기를 보냈다.

윤종학은 해방과 한국전쟁, 4·19, 5·16 등 한국현대사의 질곡을 모조리 거치면서 살아왔음에도 불구하고 인간 본연의 순수와 존엄을 환기하는 성향의 작품 활동을 줄곧 해 왔다. 이로써 1차 세계대전과 2차 세계대전을 온몸으로 겪으면서도 그 속의 비극보다는 인간의 아름다운 본성을 표출해내었던 프랑스의 마리 로랑생(Marie Laurencin)과 흡사한 사고를 지닌 예술가임을 우리는 인지할 수 있다. 그러나 그의 초기작업에서는 대학에서의 모더니즘 교육의 영향으로 당시의 시대상황이 은유적으로 표현되기도 하였다.

윤종학 〈응시〉

"인생은 주어지는 것이고, 그 한계 속에서 벌어지는 희극이다. 경계가 없는 삶을 지향할 때 비로소 예술가로서의 진정한 자유를 얻을 수 있다"라고 피력한 그의 주장은 희극과 비극의 경계 즉 탐욕과 비움, 명예와 비명예, 부와 가난, 권력과 비권력 등의 경계에서 벗어난 삶을 살아내었음을 엿볼 수 있게 해준다. 그뿐만 아니라 예술이 갖는 독자성과 순수를 지키면서 살아온 그의 나이와 창작 결과물을 빗대어 보면 '어린이가

되기 위해 80년을 기다렸다'라는 피카소의 말과 같이 예술에서의 순수가 얼마나 중요한 것인지를 실감할 수 있게 하는 것이다.

이와 같은 기반 위에 쌓아 올린 반세기라는 장구(長久)한 세월에 걸친 그의 예술가로서의 화업은 미술대학을 졸업한 직후를 기점으로 크게 3가지의 패턴으로 구분하여 정리할 수 있다.

초기작업에 해당하는 작품들은 페인팅 직후 오일이 마르기 전에 화면을 긁어내거나 닦아내는 기법으로 대상을 형상화하던 시기로 대개의 주제는 인간이며, 간간이 자연물인 나무나 새 등이 주요 소재로 차용된다. 이러한 소재들은 작가의 유년시절과 학창시절을 통해 겪은 삶에 대한 경험체계의 산물이 은유적으로 표현됨으로써 그가 대학에서 교육받았던 모더니즘 회화의 전형을 보여주고 있는데, 형식적으로는 구상적이면서도 전면균질회화(全面均質繪畵, all over painting)적인 추상성이 공존하는 특성을 보인다.

중기작업에 해당하는 두 번째는 여인이 주 모티브가 되면서 삶의 주변과의 매칭을 통

윤종학 〈3-5〉

해 서정성을 극대화하고 있는데, 그림 속의 여인은 작가의 어머니이자 아내이며, 나와 타인에 대한 메타포이기도 하고, 고향에 대한 그리움 등에 대한 상징성을 내포하고 있다. 이러한 상징성은 인물과 주변물상에 대한 과감한 왜곡(deformation)에 의한 단순화(simplication)를 통해서 획득된다. 또한 화면의 분할을 철저한 구도적(compositional)인 방법에 의하여 구축하고 있으며, 색감에 있어서는 부분적이거나 전체적으로 보색대비와 동일계열의 유사색을 통한 명도대비를 통해 화면은 더욱 더 극적인 서정성을 확보하고 있다.

세 번째는 유년기와 학창시절을 보냈던 부산 수정동에서의 판잣집과 마을을 형상화한 작품으로 절제된 구상성 위에 작가의 기억 속에 있는 이미지를 재생하여 구성적이거나 기하학적인 추상형태로 표출된다. 그것들은 때로는 면의 조합으로, 때로는 세월을 쌓아 올린 듯한 마티에르와 절제된 색감으로, 한 컷의 스틸화면을 캡처한 듯이 독립적으로 존재하는 사각형의 이미지로, 판자촌의 지붕인 듯 나무인 듯한 형상들의 중첩으로 생성되는 선의 강약으로, 일반적인 인식이 가능한 서정적 풍경의 형태로 다양하게 나타난다. 그러나 이 모든 것들은 표현방식이나 내용에 있어서 초기와 중기를 관통하는 하나의 맥을 형성하고 있다. 그리고 여백을 통해 작품의 하단부에 풍경적 이미지나 인물의 이미지가 청회색을 띠며 자리하는 것과 수평과 수직적 구도로 표현되는 것은 달동네인 수정동에서 내려다보이는 부산 앞바다에 대한 기억 때문이리라.

이렇듯 그의 회화는 형식적으로는 현대미술에 기반하고 있으나 내용상으로는 한 인간으로서의 인생역정이 고스란히 투영되어 있으며, 3기로 구분할 수 있는 기간 동안 표출되었던 모든 것은 기억과 잔상이라는 일관적인 맥락을 유지하고 있다. 이처럼 그

의 작업 전반에 관한 이미지들은 대체로 자신을 중심으로 한 인간의 삶에 대한 기억의 편린들로써, 추상과 구상이 혼용된 자전적인 그림으로 삶에 대한 회상과 기억을 재생하게 되는데, 이러한 현상들은 대학시절 현대미술의 전환기 속에 혼재된 시대성이 반

윤종학 〈새〉

영된 것으로 분석된다.

또한 이와 같은 관점에서 그의 회화는 지극히 구성적이면서도 도식화된 화면분할에 의한 시각적 명쾌성과 더불어 주제의 가설(假設)에 따른 상징적 체계를 갖추고 있다. 이것은 표현대상에 대한 직관적 감흥의 이입에 의한 왜곡적인 단순성을 돋보이며, 감성의 바탕 위에 구축된 이성과 논리에 의해 재구성된 철학적 기반을 갖추고 있는데, 이를테면 투박한 마티에르를 통한 한국의 전통적 기복사상(祈福思想)과 서정성을 담아내면서 토속성을 구현하고 있을 뿐만 아니라 자연으로서의 인간상과 그에 따른 행복구현에 대한 희망의 노래를 표출해내고 있다.

한편, 세월을 거듭할수록 구상적인 형태가 해체되어가고 있는 것은 예술에서의 상징성이 강조되면서 내적울림에 의해 표출되는 은유적인 객체로서의 성향이 짙어지고 있다는 것을 의미하며, 그것은 더욱더 단순함을 더하고 있고, 그 단순함은 형상적인 면에서나 색감적인 면에서도 극명하게 드러난다. 이것은 예술에 있어서 정신적인 차원이 강조되어 나타나는 현상으로써 '정신으로 창조된 것은 물질보다 한결 생명적'이라는 프랑스의 시인 샤를 보들레르(Charles Baudelaire)의 주장과 맥을 같이 하는 것으로 분석할 수 있는 것이다.

전술했던 바와 같이 이러한 표현의 총체적인 양태는 그에게 있어서 자신의 삶을 통한 기록들로써, 자신의 가슴속에 화석처럼 새겨진 신화적인 조형체계를 보여주고 있는 것으로 분석된다. 스크래치와 닦아내는 방법을 통해서, 이미 화면 속에 내재하여 있는 형상을 찾아가는 과정을 보여주고 있는데, 이것은 마치 아프리카 쇼나(Shona) 조각가들이 돌(石) 안에 숨겨진 형상을 찾아내기 위해 껍데기를 부수어 내는 것과 흡사한

방식으로 볼 수 있다. 다시 말하면 작품의 제작에 있어서 사전에 특정한 형상을 설정하지 않고 작업과정을 통해 숨겨져 있는 존재를 발굴하듯이 하면서, 조형론적인 논리와 계산된 프로세스를 배제하고 감흥에 의해 천변만화의 과정을 탐닉함으로써 구현된 형식이다.

윤종학에게 있어서 참된 예술이란 감정과 의지에서 출발하는 것이고, 아이 같은 마음으로 그리는 것이다. 그러면서도 일기를 쓰듯이 경험에 패턴을 만들고, 이 패턴에 의해서 미적 즐거움이 생성되는 것이다. 그러기에 예술은 삶과 구분될 수 없을 뿐만 아니라 그 속에서 행해지는 것이다. 따라서 예술은 예술가가 경험한 감정을 전달하며, 도덕적 이성과 결합하여 인간을 유익하게 하는 것이다. 그것은 곧 카타르시스이며 예술의 목적과 효과가 되는 동시에 대상의 내적의미를 보여주는 거울과도 같은 것이다. 그러면서도 작가는 사회에 정의가 없음을 비난하는 것이 아니라 그 사회 속에서 인간적인 결과를 탐색한다.

이와 같은 미학적 논리는 윤종학 예술의 근저이며, 그가 자신의 그림을 통해서 전달하려는 메시지이다. 이것은 오로지 그림으로 보여주는 자신의 미학적인 견해이자 예술이 인문학적 관점에서 어떠해야 하는가에 대한 의미를 지니고 있다. 독일의 낭만주의 작곡가인 로버트 슈만(Robert Alexander Schumann)은 '인간의 가슴속 어두운 곳에 빛을 비추는 것, 그런 것이 예술가의 임무이다'라고 말했고, 영국의 소설가 로렌스 스턴(Laurence Sterne)은 '자신에 대한 존중이 우리의 도덕성을 이끌고, 타인에 대한 경의가 우리의 몸가짐을 다스린다'라고 했다. 그뿐만 아니라 미국의 교육자로서 40년간 하버드대학교 총장을 지낸 엘리어트(Charles William Eliot)는 '가정생활의 안전과 향상이 문명의 중요 목적이요, 모든 산업의 궁극적 목적이다'라고 했다.

이러한 다각적인 견지에서 볼 때 윤종학 예술에서의 핵심적인 방식은 철학과 비철학, 과학과 비과학, 예술과 비예술의 관계 속에서 실현되고 있음을 감지할 수 있다. 그러므로 전술한 명언들은 인간 윤종학의 예술과 인생을 설명하기에 적절한 비유가 아닐 수 없다. 그가 예술가로서나 사회를 구성하는 한 인간으로서 교육과 예술을 통해 생애 내내 빛을 뿜어내며 살아왔고, 자기존엄과 타인에 대한 경의를 지키며 살아내었기에 오늘의 화백 윤종학이 삶에 대한 서사시를 그리는 회화가로서 존재하는 것이다.

윤종학은 1942년 일본 야마구치 현에서 태어나 해방을 기점으로 부산에 정착하였고, 마산을 중심으로 활동하다가 2019년 작고했다. 서라벌예술대학 회화과를 졸업하고 33년간 경남지역의 중등학교 교사와 작가활동을 병행하였다. 작가는 마산미술협회를 구심점으로 창작활동을 전개하였고, 구상전과 경남미술대전을 거치며 마산미술인상, 마산예술공로상, 큰창원예술인상을 수상하였으며, 경남미술대전 심사위원과 경남여성미술대상전 대회장을 역임했다.

윤종학 〈동네이야기〉

오래된 미래 美來

2부 / 지금 이 시대

현대미술로 빚은 동양철학: 색즉시공공즉시색

제53회 베니스비엔날레 특별전 Attakim: On Air

베니스비엔날레 김아타 포스터1, 2009 베니스비엔날레 김아타 포스터2, 2009

1

20세기 현대미술이 장르의 벽을 허물고, 매체와 영역을 확장하여 토탈아트 개념의 전위성을 중시하게 되자 존재하는 모든 것에 대한 새로운 정체성을 모색하던 시각예술은 국가나 지역에 국한된 단위적인 정체성에 대한 해석에서 벗어나 동양철학적이며 보다

총체적인 시각을 추구하게 되었다. 아타킴의 예술은 이러한 새로운 시각과 조형성을 구가하며, 21세기의 시대성을 첫 번째로 대변할 정체성에 대한 해석을 낳았다.

아타킴 예술의 또 다른 의미는 〈뮤지엄 프로젝트〉를 통해서 보여주었던 이미 존재한 모든 물상(物像), 즉 우리의 심상 속에 자리하는 모든 것이며 단 하나의 어떤 것으로도 규명할 수 없는 것의 정체성에 대한 존엄성과 가치가 없어지지 않음을 전제하고 있다. 그는 동서와 남북간(間), 국가와 지역 간, 민족 간, 서로 다른 형태의 집합간, 기억과 현실의 시간축간, 남여간, 개인간(我他), 개인과 공동체간 등의 경계 외에도 인간의 내부에서 무수히 연속적으로 생겨나는 경계를 작가의 명확한 방식으로 허물고, 역설에 의한 새로운 조형세계를 제시하고 있다.

그는 자신이 속해 있는 모든 구조 속에서 체득 또는 인식된 작가로서의 선험(先驗)이 그의 정신에 비쳐 존재의 피상적 표현이 아닌 진리를 견고히 통합시킴으로써 보다 진일보된 단순성의 구조를 확립하고자 한다. 이 구조는 사라지므로 단순화되는 것이며, 또 다른 재생을 의미한다. 불교의 윤회(輪回)사상과도 흡사한 우주와 삼라만상의 섭리에 대한 조형적 반증이다. 이것은 그에게 있어서 내면적인 체험과 이미지 트레이닝을 통해 명상적인 초월의 세계로 들어가는 하나의 문이 된다.

그것은 그가 현상계와 외계에서 빚어지는 모든 현상, 즉 일상의 사소한 것에서부터 상상키 어려운 모든 현상마저도 음양의 조화와 부조화, 부조화 속의 균형 등에 의해 윤전, 반전 또는 공전, 그리고 생성, 소멸 다시 생성되는 과정을 거친다고 믿기 때문이다.

본질적으로 동양인의 토양과 사상 속에서 구가되는 그의 예술적 시각은 '관조'이다. 관조적 공간이 갖는 사유 이미지는 본래의 상태를 유폐되었던 망각으로부터 기억하

여 재생된 것이다. 그에게 있어서 재생이란 원래의 상태 즉 '무(無)'의 상태를 복원하여 현대의 첨단 문명 속에 묻혀 가는 순리와 섭리에 관한 총체적 의식을 미술이라는 하나의 수단으로 일깨우는 것이다.

그는 철학을 노래하는 조형 예술가이다. 따라서 동양철학 심연의 사유를 통하여 모든 존재의 가치를 수용한다. 심리학자 구르디예프(Guredijeff)의 이론과 동양의 선(禪) 사상을 접목함으로써 자신의 기존관념을 파괴하고, 반성과 관조, 몰입의 수행이

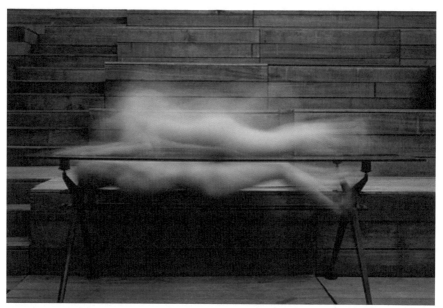

아타킴 〈Rhythm&Blues〉

자 정신혁명의 과정인 이미지트레이닝을 거쳐 예술의 본질적 개념인 자유를 얻은 작가의 철학 속에는 인류의 역사가 도도히 혹은 유유히 흐르는 것과 같은 방식으로 조형화된다. 그에게 있어서 자유개념은 인간의 생각과 행동을 방해하는 유·무형의 것들에 대한 끊임없는 부정을 통해 이루어질 수 있는 성질의 것이다. 그래서 예술의 역사는 지난 시대의 의식을 깨고 앞선 시대의 사람들이 만든 형태를 부수는 역사로 점철됐다. 그러나 아무리 깨고 부수고 다시 지어도 자유는 완성되는 것이 아니다. 그것은 다만 인생에 관한 창조의 역사로서 끝없는 행진을 계속할 것이다. 그러므로 영원한 자유추구의 감성적 조직체인 예술은 이성적 재판관의 판결에 순종하고, 의사의 진단이나 치료에 순응하는, 피동적이며 무기력한 그런 존재가 아니다. 그것은 항상 개성적이고 자율적인 내적질서 아래 독특하고 새로운 세계를 향한 자유를 실현하고자 하는 역동적인 힘으로 존재하며, 정열과 황홀의 순간이 가득한 세계이다.

아타킴에게 있어서 창작의 원천은 감성이요, 상상이다. 그러나 동시에 이지와 논리를 동반하고 있다. 왜냐하면 그는 총체적 기반 위에서 새로운 창작의 뿌리를 만든 작가이고, 만물의 정체성이 갖는 존엄성의 인식 위에 세워진 평범하면서도 비범한 진리에 대한 인식론을 구축한 작가이기 때문이다.

그의 예술적 개념표출은 마치 해저의 유속(流速)에서 들리는 장엄한 음악적 리듬과 같이 신비한 두려움마저 느끼게 한다. 인간과 공존하는 무수한 실체와 무형화된 사유(思惟)가 복합된 하나의 리얼리티를 구축하고 있다. 이것은 마르셀 뒤샹(Marcel Duchamp)의 다다이즘(Dadaism), W. 칸딘스키(W. Kandinsky)의 추상 경험에 관한 일화적(逸話的) 관점과도 연관이 있다.

또한 그의 예술철학은 인류사에서 총체적일 뿐만 아니라 인류가 희구하는 환상의 세계가 도래하기 위해서는 예술가의 초월적 상상력과 시대성·사회성·역사성이 수반된 감성이 우선되며, 철학의 다양한 논리와 잡다한 이론들을 일원화시키는 힘을 갖춘 이지적 사고와 논리, 과학이라는 이름으로 실험과 실증과의 관계성에 대하여 이미 작품을 통하여 반증한 바 있다. 이러한 견지에 비추어 볼 때도 그는 예술의 독자적인 장르뿐만 아니라 철학과 과학에 이르기까지 실로 광범위한 정신적 지식체계를 갖춘 작가이며, 관계성을 수용함으로써 예술가로서 철학과 과학을 두루 섭렵한 작가로 정평이 난 작가이다.

작가는 수필가요, 시인이다. 그리고 세상을 이순과 역순으로 번갈아 보는 시각을 가진 철학자이며, 존재와 사라짐에 대한 물리학적 법칙을 깨우친 과학자이다.
그의 작품에 내재한 물리적 법칙은 곧 세상의 순리요, 섭리이다. 바람이 스스로 소리 내지 못하고, 나무와의 관계성에 의해 소리를 내듯이 혹은 큰 소리와 작은 소리가 존재하나 큰 소리에 가려져 작은 소리를 듣지 못하는 것과 같은 상대적 논리이자, 관계성에 의해 성립되는 이치이다. 그것은 물리적 시각뿐만 아니라 철학적 시각 즉 마음과 가슴으로 듣고자 보고자 한다면 그 존재성을 확인하게 되는 것과 같은 것이다.

2

예술에서의 미(美)는 감관경험의 세계를 초월하는 것으로서, 경험체계를 통하여 나름의 유토피아를 현대미술로 재해석하는 것이다. 오늘의 복잡한 현실에서 바라보면 이것은 현실과는 유리된 세계이지만 이러한 경험체계의 구성과 표출을 통하여 작품에는 새로운 개념이 주어진다.

작품을 통하여 관습이나 이성에 의해서 구성되는 현실과는 현저하게 다른 세계, 이를테면 합리적 논리에 의해 훼손된 세계를 순박하고 단순한 세계로 복원하거나 재구성하여 예술의 세계로 끌어 올리는 것이기도 하다.

이렇듯 개인적인 경험에 대한 의식은 그 경험의 실재성을 두드러지게 해주지만 그것은 또 다른 특권을 지니는 것으로 보인다. 즉 예술적 창조를 통해 작용하는 의식은 이미 구성된 어떤 대상물의 드러내기에 그치지 않고 거기에서 훨씬 더 나아가 그 대상물을 변형 또는 왜곡(deformation)시키는 일종의 문제 삼기를 통한 역설의 과정이다.

아타킴 〈Monologue of Ice〉

이러한 예술의 유일한 리얼리티(reality)는 예술가의 예술 작품 속에 드러나 있기도 하지만 예술가의 개성 속에 있는 것으로 간주하고, 그곳에 예술의 보편적 이념이 존재하는 것으로 해석된다.

인류의 역사가 반증하듯 자연과 인공은 수없는 생성과 소멸을 거듭해 왔다. 이것은 앞으로도 진행형으로 존재할 것이며, 영원히 반복될 것이다. 사라짐은 새로운 존재의 생성을 의미한다. 이러한 작가의 철학적 사상은 현대미술의 새로운 조형방식을 제시하고 있다. 세상의 예술이 '특정방식으로 유형화된 철학'이라고 한다면 그의 작업은 '조형적으로 시각화된 동양철학'이다.

불가에서 동양적 사유의식을 설법하듯 그의 작품은 신선한 것이었다. 실존을 해체하고, 죽어서 영원한 박물관이 아니라 살아서 영생하는 방식의 조형성과 워홀의 〈마오〉와 〈먼로〉가 그랬듯이 결국은 사라짐으로 해탈의 경지에 도달하는 메시지로서 현대미술에 대한 일반의식을 반전시킨 그것이 아타킴의 예술이다.
예술은 일찍이 마르셀 뒤샹을 통해 고정관념의 타파를 주창했었고, 아타킴 역시 같은 맥락으로 또 다른 새로운 세계관을 이야기하고 있다.

아타킴의 작업은 현대미술로서의 조형예술과 동등한 성격으로 규정할 수 있다. 미술이 갖는 시대성과 사회성, 그리고 역사성에 이르기까지 탁월한 형식과 내용을 통하여 동양사상을 표현하고 있는 그의 작품은 이미 회화나 조각, 설치, 미디어 등의 예술적 공통분모를 집약하여 형식적으로는 압축파일과도 같은 메타포를 갖는다.

아타킴의 작업은 동양사상을 가장 사실적이고 현란하게 표현한 작가이다. 작가는 철학에 관심을 집중하면서 결코 내러티브하지 않을 뿐만 아니라 스펙터클하며, 다이내믹한 컴퍼지션과 작업에 대한 카메라의 첨단 메카니즘의 완벽한 구사력이 삼위일체를 이루어 철학적 사유방식과 결합함으로써 오늘의 그를 낳은 것이다. 독학에 의한 작가에게 있어서 세상에 존재하는 모든 것은 스승이요, 무한적 수용대상으로서 그의 이름 '아타(我他)'처럼 관계 속에서 성립되어 결국은 하나로 통합된다.

동양의 세계관은 작가의 이름이 은유하듯 하나로 통한다. 즉 법정스님의 말대로 목적은 '앎'에 도달하는 것이고, 음악가는 음악의 문으로, 과학자는 과학의 문으로, 인문학자는 인문학의 문으로 들어갈 뿐이다. 다만 찰나의 미학을 추구하는 그의 예술적 뒷받침은 느리고 서서히 드러나는 동양의 저력이며 정신으로 함축된다.

결국 그가 풀어가는 철학적 방식은 미술이라는 수단을 통한 시지각적 관점이지만, 그 근원은 비움으로써 비로소 채워지고, 채움으로써 비워지는 것, 즉 불가(佛家)에서 말하는 색즉시공 공즉시색(色卽是空 空卽是色)이며, 동양철학의 진공묘유(眞空妙有)이다. 또한 그의 조형원리는 장자의 도가사상과 같이 세상만물에 도(道)가 깃들어있고, 태초로부터 존재한 것이며, 스스로 존재하는 것, 즉 무위자연(無爲自然)일 뿐만 아니라 음양오행(陰陽五行)에서 말하는 상생과 상극의 관계 속에서 형성되는 생성과 변화의 기본원리이다.

3

미술은 존재하는 것이 아니라고 느끼는 것이며, 사람들에게 각자의 마음속에 구체화하여지지 않은 나름대로 표현충동의 원리를 갖고 있다. 인간의 고유한 사고방식은 물

적, 객관적 대상을 떠나 주관적 견해에서 순수구성을 표현하는 정신적 또는 지적인 면에서 발생하는 것이며, 한 걸음 나아가 내적음률(inner sound)과 색채의 독특한 성격에서 연유되는 것이다.

작품에 표현되는 예술가적 기질과 원초적 에너지에 대한 심상상을 다룬 방식은 작가의 지적인 고유의 사고개념에서 탄생한 것이며, 작품을 통해 작가의 지적 감성을 드러내는 서정성 또는 열정적인 경향을 볼 수 있는 것이다.

아타킴의 작품은 사물의 형체를 재현하기 이전의 상태, 즉 더욱 원초적인 상태를 스스로 창조해내고 있다. 그에 동반되는 자율성과 시각적인 면에서 독립함으로써 각각의 표현요소들은 한층 더 창조적인 예술, 음악과도 같은 고도의 수준과 동일하게 되고자 한다. 이것은 근원과 형식의 순수성을 찾는 것이고, 지적이고 정신적인 미를 실체로부터 추출하는 것을 의미하는 것이다. 이것은 모든 이미지를 재현하고 기억하고 기록하려는 사진의 속성과 사라짐에 대한 자연의 법칙을 대비시켜 실존탐구를 구현하고자 하는 것이다.

그가 초창기에 작업했던 〈해체시리즈〉에서 보여준 해체는 실존이 사라짐을 의미하지만, 예술이 "인간에 의한, 인간을 위한" 행위로 간주하여지기에 인간의 눈 밖으로 사라짐도 포함한다.

아타킴이 보여주었던 〈온에어 프로젝트〉에서 도시이미지는 디지털의 기본단위인 IC를 확대한 개념으로 볼 수 있으며, 자연과 인간의 진화에 따른 부산물의 집적체로서 해체적 이미지, 즉 인달라 작업을 설명하는 데에 효율적이다. 이렇게 진화를 거듭한 자연과 도시는 인간성을 내포한 가장 대표적인 예이다.

우리가 살아가는 모든 현상은 가시적이든 불가시적이든 끊임없는 운동의 상태에 있다. 이러한 모든 운동 속에는 보이지 않는 실재의 표면 안에 감추어져 있는 의미를 찾기 위한 사고에 더욱 가까이 있는 것이다.

많은 예술가는 보이지 않는 것을 보이려고 시도하지만, 그는 역설적 수법으로 자신의 조형세계를 구축한다. 보이는 것과 만질 수 있는 것을 보이지 않게 하거나 사라지게 함으로써 새로운 탄생을 예고하는 상징적 체계를 갖는다.

그의 작품, 〈정신병자 시리즈〉에 이어 〈해체 프로젝트(Deconstruction Project)〉와 작가의 사적박물관인 〈뮤지엄 프로젝트(Museum Project)〉를 거쳐 〈온에어 프로젝트(On Air Project)〉에 이르는 과정으로 작가는 '얼음의 독백'을 통해 사회주의적 아이콘인 마오쩌둥, 자본주의적 아이콘으로 마릴린먼로, 그리고 동시대의 자화상적 아이콘으로 자신을 선택하며, 결국은 모든 것이 사라진다고 이야기한다. 마릴린먼로를 조형화했던 앤디 워홀마저도…… 이러한 기념비는 결국 새로운 근원적인 물질과 개념으로 전환된다.

이러한 일련의 작업과정은 작가의 말처럼 다음과 같은 상관성으로 요약될 수 있다. "모든 사물은 존재의 가치를 가진다. 하지만 결국은 사라진다."

즉 〈해체〉 작업은 "세계-내(內)-존재"의 해체이며, 〈뮤지엄 프로젝트〉는 해체작업의 해체이다. 방법적으로 본 〈온에어 프로젝트〉는 장노출, 이미지겹치기, 얼음녹이기를 통한 해체의 극대화이다. 이러한 해체는 사진으로만 가능한 것인 동시에 기록하고 기억하고 재현하는 사진의 본래 목적을 뒤집는 것이라는 점에서 흥미로운 것이다.

사물과 현상마다 주어진 해체된 독자적 정체성은 〈온에어 프로젝트〉 중에서 인달라

(Indalla) 작업의 특징이며, 이 정체성은 생성과 소멸 사이에 존재한다. 그러나 소멸 이후 즉 사라짐 이후에도 정체성은 존재하며, 그 가치를 갖는다. 이것은 생성과 소멸, 윤전과 반전, 공전 등의 진화과정을 역순으로 돌림으로써 그 가치를 강화하는 역설적 이치이다.

아타킴 〈Paris〉

아타킴에게 있어서 해체는 새로운 생명의 탄생을 의미하며, 예술이 상상력을 전제로 한 것이라면, 상상은 '미래를 꿈꾸어 대는 것'으로 해석되지만 새로운 태동을 위한 과거, 즉 현대인이 겪어보지 못했던 원래 상태의 복원에 대한 상상이다. 그러나 그는 이마저도 부정코자 한다. 이는 우주의 섭리와 질서에 의한 법칙은 곧 물리적인 현상이기 때문이다. 이것은 인간이 조상으로부터 전달받은 유전자, 즉 DNA의 집적체이며, 존재하는 모든 것들이 수억 년의 비밀을 간직하고 있는 DNA의 집적체인 것처럼……

인달라 작업의 인물에 대한 이미지는 만 컷의 이미지가 중첩된 것으로 비로소 김아타의 총체적 인간상(人間象)의 완성 개념을 가지며, 사람과 사람의 관계성과 상황성, 공간적 · 시간적 의미로서의 거리와 간격을 표현하고 있다.
모든 것의 집적체로서의 인달라는 회색으로 표현되며, 자동으로 생성된 이 색은 곧 빛이다. 반대로 빛은 곧 색이며, 색의 발현이 사물이고 사물의 발현이 곧 우주이다.
결국은 동양철학이 구가하는 중용의 미학에 의한 색깔이 그에게는 회색으로 표출된다. 이러한 회색은 물성의 중용적 이미지로 전환되는 것이며 삼라만상(森羅萬象)이랄 수 있는 모든 것으로 결국 회색빛으로 녹아든다.

이번 베니스비엔날레에 선보일 프로젝트 중의 하나인 '인달라시리즈'는 모스크바, 베를린, 프라하, 파리, 로마 등 한 도시당 일만 컷의 이미지를 촬영해 하나로 만든 것으로, 얼핏 보면 회색빛 브라운관 같다. 아타킴은 이를 "수많은 색이 모여 회색이 되었다고 해서 원래 색들이 존재하지 않았던 것이 아니다. 2000년 전 화산폭발로 사라진 폼페이는 인간의 눈에서 사라졌을 뿐 그 도시의 정체성이 없어진 것이 아니라는 점과 일맥상통한다"라고 말한 바 있다.

On Air! 모든 것은 진행 중이다. 즉, 변화한다. 세상에 변화하지 않은 것은 없다. 변화하는 것은 사라진다. 변화하는 속도에 비례하여 사라진다. 그러나 변화는 곧 또 다른 생명의 부여이다. 사라지는 현상을 통하여 존재에 대한 가치는 역설적으로 확인된다. 작가는 다음과 같이 역설한다. "나는 예술이 과거를 치유하고, 현재를 소통하며, 미래를 존재하게 하는 힘이라는 것을 믿는다."

빛의 울림으로서의 색면과 숨결: 영원과 한계 (ETERNITY & LIMITATION)_김용식

미니멀 경향의 작품들이 우리나라 미술의 흐름을 주도하던 70년대 중반 김용식은 마산 고등학교를 거쳐, 서울대학교 미술대학에서 모더니즘을 중심으로 교육을 받았다. 그러나 그가 추구했던 추상적 이미지는 사람들과의 소통에 있어서 많은 한계를 갖고 있음을 느꼈고, 구상과 추상적 이미지를 한 화면에 공존시키기 시작하여 80년대에 〈몸짓 시리즈〉와 같은 환상적 화법을 구사하게 된다. 단색조의 평면 공간에 감춤과 드러남이 드라마틱하게 전개되는 '몽롱한 일루전' 효과는 보는 이로 하여금 '환상적 상상력'을 자극하는 작업으로써 '까뉴국제회화제 특별상'과 '동아미술상' 등을 수상할 정도로 신선하고 독특한 형식의 표현이었다. 그러나 어느 순간 일종의 형식적인 답습을 지속하고 있는 자신을 발견하게 되면서 새로운 시도와 재충전을 위해 30대 후반의 늦은 나이에 미국으로의 유학을 감행했다. 그의 유학시절, 메트로폴리탄 미술관의 원시미술 섹션에서 본 경험의 충격은 그에게 '미술의 기능과 역할'에 대해 새삼 다시 생각하게 하는 계기를 부여한 듯하다. 양식과 논리를 뛰어넘어 몸으로 감지되는 강렬한 힘을 가진 원시미술은 형이상학적 존재들의 가장 강력한 목소리로서, 오로지 심미적 시각과 논리성, 연출과 효과로만 그 가치가 평가되고 있는 현대미술에 대한 성찰을 동반한다. 이러한 생각들은 일정한 모색기를 거쳐 90년대 말에 이르러 자신만의 스타일로 정련된 〈영원과 한계〉라는 연작을 완성하게 된다. 이는 원시미술의 개념적이며 표의적인 방식인 '원천적 생명에의 염원성'을 수용하여 현대미술이 갖지 못한 경외심이 내재한 숭고미를 통해 인간성

을 회복하고 신장시키려는 자각과 연관이 있는 것으로 해석된다.

유한성에서 벗어나 영원성을 바라는 인간의 바람을 표현하고자 하였다는 그의 작업에서는 구체적 형상과 추상적 공간이 공존한다. 구체적으로 표현된 나뭇가지, 마른 꽃잎이나 열매와 같은 유한한 생명체가 금빛의 추상적 공간에 놓여 있음은, 삶의 한계를 초월하여 내적 질서와 정신을 고양하는 영원성으로 향하는 인간의 바람에 대한 상징이다. 또한 드로잉의 묘미를 보여주는 복합적인 스크래치에 의한 선들과 'ETERNITY', 'BREATHE', 'ㅅㅐ ㅇㅁ ㅕ ㅇ'이라는 텍스트의 표현은 변화와 뉘앙스를 주려는 시도이자 평면의 한계에 대한 작가 나름의 대안적 방법론으로 보이며, 이를

타이페이 관도미술관 개인전 전경

김용식 〈영원과 한계 Eternity & Limitation〉

통해 강력한 '생명에의 의지'로부터 기인하는 인간의 본연의 모습을 시사하고 있다.
그의 작품 속에 차용되어 이러한 메시지를 던지는 기호나 문자들은 화면이 갖는 또 다
른 강력한 '시각의 선'을 형성할 뿐만 아니라 장식적인 요소로서의 역할을 갖는다.

뉴욕과 서울에서의 연구와 미주, 유럽, 아시아, 오세아니아 등을 누비며 자신의 정체
성을 확인하는 작업에 몰두하고 있음에도 불구하고, 김용식에게는 동·서양 어느 한쪽
에도 편중됨이 없는 작가의식을 갖고, 자신만이 갖는 독특한 예술철학과 사상을 구현
하고자 하는 의지를 읽을 수 있다. 이러한 그의 의지에 의한 확장된 표현 방법은 표면
적인 아름다움을 넘어서는 정신적인 깊이와 생명력이 조용히 숨 쉬고 있음을 느낄 수
있으며, 현재의 삶을 살아가는 우리들의 시대적인 표상과 내적인 의미를 강하게 구가
함으로써 '생명의 본질'은 숭고의 영역임을 일깨워준다. 사실적으로 그려진 나뭇가지

등의 식물 이미지에서 소멸할 수밖에 없는 유한한 인간의 삶을 깨달았다면, 완벽한 조형성을 느끼게 하는 T와 O형의 캔버스 형태와 신성함을 상징하는 금색, 경건함을 느끼게 하는 조형적 구성들은 유한한 육체적 존재 너머 지속될 수 있는 영원성으로 향하는 영적인 힘을 느낄 수 있다. 또한 그의 작품에서 나타나는 복합적인 상징적 이미지들은 정화의 분위기를 창출하여 충만한 신비감과 정신주의적 향기, 경건함 등의 연출이 가능해진다. 따라서 전시장에 들어서면 흡사 특정한 예배장소 내지 경건한 종교적 공간 즉 제의적인 영역에 들어온 느낌을 준다. 공간 전체를 작품화시키려는 그의 배려가 전시장 내 모든 환경을 모종의 정신적인 분위기로 물들이는 것이다. 이 모든 미묘한 구성요소들은 선(禪)과 같은 단순과 절제미로 드러나는 동양성 또는 정신적인 추상성을 구현했던 마크 로스코(Mark Rothko)의 작업처럼, 연작 〈영원 & 한계〉에서 뿜어져 나오는 사색적이며 암시적인 아우라는 감상자에게 신비적 공허와 숭고를 체험하게 한다. 이를 통해 마음속 사념들을 잠재우고, 진정한 참모습으로 돌아가는 실천과정인 선(禪)을 수행할 수 있게 하는 것이 아닌가 싶다.

그의 작업에 있어서 일련의 과정을 돌이켜 보면, 드로잉을 마친 뒤, 같은 이미지를 회화와 판화작업을 위해 그 매체의 특성에 맞게 제작하는 과정을 거치기에, 전략성과 계획성, 치밀한 논리성을 쉽게 발견할 수가 있다. 디자인적 세심함으로 조율된 화면의 완성도라든지, 섬세하고 세련된 아름다움, 치밀한 손놀림들은 엄격하게 구획된 기하학적 도형들과 만나 미니멀적 양식의 절제미를 느끼게 한다. 하지만 그의 작품에서 드러나는 단순화된 조형은 영원한 생명의 나라에 대한 상징으로서 미니멀적인 표피적 감성을 뛰어넘는 측면을 갖고 있다. 사실적 표현성을 드러내는 기교를 한껏 활용한 기법과 테크닉으로 정교함을 넘어 종교적인 경험을 통해 심화한 삶과 예술에 대한 철학

김용식 〈영원과 한계(Eternity & Limitation)〉

을 일루전의 세계로 보여주고 있는 김용식의 작품은, 예술의 수단이 '감성'과 '상상' 임에도 불구하고 철학의 수단인 '이지'와 '논리'를 차용함으로써 우리들의 내면적 조응을 요구하는 듯하다. 예술을 열정의 몫으로만 돌리는 이들에게 가끔 반기를 들며 온갖 자료들을 연구하고 분석에 분석을 거듭하는 김용식을 보면서 화가 원애경은 "예술은 열정만큼이나 냉철한 분석과 논리가 동반되어야 하는 고된 작업"이라고 술회했다. 원시미술의 시공을 초월하는 정신에서 오는 강력한 충격과 감동에서 비롯된 '영원과 한계'라는 메시지, 그 이후로 불필요한 것은 제거하고 대상에서 가장 기본적인 요소만을 남겨놓아 '감각을 응축시켜 그림을 구성한다'라는 그는 그림이라는 표현원리를 철학적 화법으로 시행한다.

매끈한 액자의 형태, 밝은 단색조의 화면, 그 속에 빛을 산란시키는 수많은 스크래치 자국…… 그의 작품 전체에 흐르는 제의적인 향기와 경건함 속에 짙게 묻어나는 이야기를 통해 인간에 대한 통찰과 영원을 바라보는 고백이 담겨있다. 그림을 통해 좀 더 영적이고 의미 있는 그 어떤 상태를 지향하는 김용식, '희망의 빛을 그리는 화가'라는 그만의 수식어는 미술이 '마음의 모든 공간을 가득 채워주는 어떤 경험의 표현'임을 충분히 입증해주고 있다.

'진정 의미 있는 삶이란 무엇인가?'라는 정신적이고도 근원적인 물음에 대한 고찰이 반영된 그의 작품들과 교감하면서, 우리는 그가 추구하는 이른바 정신적이며 내적으로 고양된 감동을 느끼며, '보석과도 같은 그림'에 대한 욕망을 다시금 공유하게 된다.

김용식은 1954년 경남 마산에서 태어나 마산고등학교를 거쳐 서울대학교 미술대학 회화과와 대학원을 졸업하였다. 그 후, 뉴욕 School of Visual Arts 대학원에서 회화와 판화를 전공하고 1993년 성신여자대학교 미술대학 교수로 임용되었다. 재임 기간 중 미술대학 학장을 역임하였고 호주 RMIT대학교 교환교수와 타이베이 국립예술대학 Visiting Artist로 활동하였다. 현재 성신여자대학교 미술대학 명예교수이다. 작품 활동으로는 서울, 뉴욕, 멜버른, 타이베이, 마카오 등에서 16회의 개인전을 치렀고, '까뉴국제회화제 특별상(1987)', '동아미술제 동아미술상(1988)'을 수상하였다. 그리고 마카오 국제판화트리엔날레(2015, Macau Art Museum), 한화류-한국현대회화(2012, 대만 국립미술관), 영원한 깜박임-한국 현대미술(2010, Art Gallery at University of Hawaii), 한국 드로잉 30년(2010, 소마미술관) 등 300여 회의 국내외 단체전에 참가하였다.

대외 활동으로는 대한민국 미술대전, 서울미술대전, 타이완 판화 비엔날레, 마카오 국제 판화 트리엔날레 등 국내외 주요 미술제에서 심사위원, 운영위원, 자문위원 등으로 활동하였으며, 한국현대판화가협회 회장을 역임하였다.

공공 작품 소장으로는 국립현대미술관, 서울 시립미술관, 대영 미술관, 러시아 노브시비르스크 주립미술관, 경남도립미술관, 제주 도립미술관, 성곡미술관, 토탈미술관, 진천군립 판화미술관, 미술은행, 타이베이 관도 미술관, 타이베이 국립 사범대학 미술관, 타이완 이란 미술관, 마카오 주정부 미술관, 터키와 중국의 한국대사관, 서울시립병원 등 여러 곳에 작품이 소장되어 있다.

경남현대미술의 전개과정과 김영원의 조각예술

〈초록〉

20세기까지 근·현대 시각예술의 역사는 새로운 형식의 역사였다. 새로운 형식이 아닌 예술의 형태는 뒷전으로 밀려나 있다가 사라져버렸다. 20세기를 빛낸 3대 미술가에 꼽힌 피카소, 잭슨 폴록, 백남준이 그랬고, 리얼리즘 이후 모든 미술사조에 이름이 기록되었던 고흐, 고갱, 세잔을 비롯한 예술가들이 그러했다. 그러나 새로운 밀레니엄 기점을 전후로 하여 새로움에 대한 한계에 도달한 세상의 최전방 미술계는 그간 예술의 근간이 되었던 서양철학에 대한 한계와 함께 대안을 찾아

생명과 명상의 조각 김영원 표지

야만 했다. 이러한 사실은 비단 미술계뿐만 아니라 문화와 사회 등 인류의 모든 영역에서 꿈틀거리는 이슈였다. 그러나 현대미술의 후방에 해당하는 우리나라, 특히 지방미술계의 경우에는 2차 세계대전으로 종식된 모더니즘의 잔상들이 주류를 이루고 있는 것이 작금의 현실이다. 그것은 해방과 한국전쟁이라는 소용돌이 속에서 있었던 민족의 대이동과 이합집산 등으로 밀려들어온 피난지였던 경남이 가장 대표적인 예라

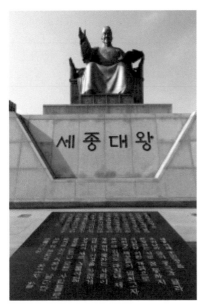

김영원 〈세종대왕상〉

할 수 있고, 그러한 영향력이 70년이라는 세월동안 작동하여 왔기 때문으로 풀이된다.

아무튼 더 이상 세상의 대세를 거스를 수는 없다. 2천 년 간 세상을 지배한 서양철학의 대안으로 동양철학과 사상이 이미 떠올랐다. 오늘날의 미술계는 세상의 변화에 따른 새로운 매체의 활용과 등장이 있을 뿐 새로운 형식으로 들이댈 수 있는 상황도 아니다. 그렇다면 예술이 갖는 시대성과 역사성, 사회성을 수반해야 한다는 전제하에 동양의 사상과 순리철학을 시각적으로 어떻게 보여줄 것인가와 어떤 메시지로서 세상에 대항할 것인가를 고민해야 하는 결론을 내릴 수밖에 없다.

이미 26년 전에 세계 최고비엔날레 중의 하나인 상파울루비엔날레에서 가장 혁신적인 작가로 지목되었던 경남태생의 조각가 김영원을 통해서 본고의 집필의 필요성과 그 이유를 제언하고자 한다. 한국현대사의 모든 질곡을 온몸으로 체험하면서 살아온 조각가 김영원의 흔적을 찾아보는 것은 그리 어렵지 않다. 대한민국의 상징적 광장인 광화문의 세종대왕상이 그의 작품이요, 3대 국새 인뉴(印鈕)가 그의 작품이니 그가 대한민국 구상(具象) 조각계의 거장인 것은 분명한 사실이다.

이에 김영원의 예술이 갖는 동양철학적인 개념 정립에 주목했고, 그에 따른 한국미술

과 경남미술계의 시대적 배경과 작가적인 여정을 통해 오늘날의 경남미술이 어떠한 과제를 안고 있는 지에 대한 진단과 과제를 제시함이 연구목적이다.

Ⅰ. 경남미술의 태동과 전개

1. 경남현대미술의 문화적 기저

가야문화권에 뿌리를 두고 있는 경남의 문화는 남방문화권역 중 가야문화가 찬란히 꽃피웠던 오랜 지역적 특성상 일본과의 교류는 밀접한 관계가 있다. 그것은 근대 이전까지는 우리의 선진 문화를 일본에 전수해온 경남이지만, 유감스럽게도 근대 특히 일제 강점기에는 일본을 통해 서양의 예술양식이 도입되었기 때문이다. 좀 더 구체적으로 보면 구한말 이후 일제강점기에 동경 유학생들에 의한 서양회화의 유입으로 시작되었다고 할 수 있고, 일제강점기의 민족적인 치욕적 경험에 의해 우리의 순수한 민족정신과 교육을 말살당한 바도 있으며, 설상가상 전쟁까지 겹쳐 핍박해진 사회 환경과 물질적인 궁핍 속에서 살아남아야 했던 한국민의 삶의 애환은 새삼 언급하지 않아도 될 정도였던 것이다. 우리는 근대사의 단절과 시대고(時代苦)에 직면하여 우리의 것을 찾지 못하고 허둥대고 있었으며, 그 와중에 정치적인 격동기 등으로 암울한 민족사의 음영을 드리운 채 혼란기 속에 빠져 있었다.

그 이후로는 해방과 더불어 민족 자주정신을 바탕으로 탄생한 국전 생성기에서 한국의 현대미술이 점차 발전해오면서, 유럽 유학생들에 의해 서구양식이 직접 유입됨으로써 더욱더 확장된 기반을 갖게 된다.

또 다른 한편으로는 우리나라 6·25전란기 이후로 2차 세계대전 후의 전후양식이랄

수 있는 추상표현주의와 앵포르멜 운동, 팝아트와 옵아트 등의 소위 아방가르드 미술 운동 등으로 한국의 현대미술은 급물살을 타게 되었다고 할 수 있다. 그러나 한편으로는 2차 세계대전 이전의 양식인 모더니즘마저도 새로운 것으로 받아들여지기도 했다. 이러한 시대상황 속에서 한국현대미술은 국전이라는 관전형태의 공모전시 지속으로 아카데믹하지만 매너리즘에 빠져있는 관전에 대한 저항운동도 만만치 않게 일어나곤 했던 것이 사실이다. 이러한 서구의 모던아트 운동의 유입은 국내미술계의 혼돈과 갈등의 양상을 심화시키기도 했다. 왜냐하면 전술한 바와 같이 모던아트는 이미 2차 대전의 종식과 더불어 막을 내린 사조였기 때문이다.

여하간 근대의 경남은 일본과 북방, 유럽 등으로부터 서양예술의 유입이 가속화되는 현상을 통해 전통과 현대가 혼재되는 시대성과 역사성으로 만들어진 예향으로서의 위상을 이루게 된 것은 부정할 수 없는 일이다.

한국에 서양미술이 유입된 1900년대 이래 120여 년간 발전을 거듭한 결과 지금의 한국미술은 세계미술사에 획을 그을 만한 거장들을 대거 배출해 내었다. 그 시초는 동경 여자미술전문학교를 졸업한 한국최초의 여성화가인 나혜석과 동경미술학교 서양화과를 졸업한 고희동, 이마동을 대표적인 예로 들 수 있다. 이와 같이 한국미술은 유럽의 예술가들이 아시아를 방문할 때 전초기지로 삼았던 일본을 통해서 유입되었다고 볼 수 있다.[1]

또한, 한국전쟁의 마지막 피난처가 된 경남지역은 한국 현대예술의 기초토양을 구축한 근간이 되는 지역적 특성을 갖는다. 이러한 지역적 특성은 지역예술에게도 크나큰 자극제가 되었고, 음악과 문학 등 다양한 예술장르에 이르기까지 거장의 성장터전이 일궈진 것이다. 미술의 영역에 있어서는 다른 예술분야보다 더 많은 훌륭한 예술가를

배출하였다. 서양화의 강신호, 한국화의 박생광, 조각의 김종영을 필두로 문신, 이성자, 전혁림, 이준 등 한국현대미술의 1세대 거장을 배출하였다. 같은 시대에 활동했던 국내 거장들을 살펴보면, 오늘날의 평가에서 소위 빅3라고 부르는 이중섭, 김환기, 박수근을 비롯하여 김관호, 김찬영, 이종우, 장발, 이병규, 공진형, 도상봉, 이인정, 오지호, 유영국, 송혜수, 이봉상, 홍종명, 김흥수, 박영선, 장두건, 권옥연, 변종하, 박서보, 남관 등이 있고, 동양화 분야에는 장우성, 박노수, 김기창, 이상범, 허백련, 김은호, 최우석, 노수현, 박승무 등이 한국현대미술의 1세대에 해당하는 거장들이다.[2]

한국의 현대미술은 2차 세계대전과 8·15광복 기점을 그 시작으로 설정하고, 개화기 ~1910년까지를 근대1기, 1910~1945년까지를 근대2기로 나누어 설정하는 것이 학계의 개괄적인 정설로 여겨지고 있다. 그리고 현대미술의 2세대는 활동시기로 보아 앵포르멜이 만연했던 1970년대 이후이며, 활동시기를 기점으로 볼 때 현재는 3세대 현대미술로 보아야 할 것으로 분석된다.

이러한 해방이후 75년간의 한국현대미술은 모던 아트(modern art)가 아닌 동시대 미술 즉 컨템포러리 아트(contemporary art)로서 현대미술의 최전방이라 일컫는 뉴욕과 유럽과 직접 교류되면서 변화무쌍한 발전을 거듭해 왔다. 이러한 발전은 미술이라는 큰 틀 안에 있던 평면과 입체, 미디어, 설치, 사진 등을 막론하고 모든 장르의 벽은 허물어졌다. 그럼에도 불구하고 우리지역은 아직도 동양화, 서양화, 조각, 사진, 공예 등으로 구분하는 시대착오적 관점에서 벗어나지 못하고 있는 실정이다.

2. 한국전쟁과 미술계의 상황

또 다른 관점에서 경남미술 태동의 연원을 살펴보면 한국전쟁을 통한 북한과 수도권 미술문화의 남류(南流)와 직접적인 관련이 크다. 한국전쟁은 역사적인 변화 외에도

현대미술사에서 분단의 고착에 따른 이질적인 문화전개의 시작, 이념갈등에 따른 이질적인 미술양식의 전개, 전통적인 사회제도가 유지되는 때에 급속한 외국문화의 수용 등 문화적인 대변화를 수반하는 사건이었다. 또한 전쟁으로 인한 이산(離散), 장소의 이동, 계급의 이동과 인구의 변화가 있었으며, 이념전쟁으로 말미암은 학살을 동반한 전쟁의 경험은 이념에 의해 권력이 이동될 수 있는 가능성을 증폭시켰다.

1951년 1·4후퇴와 함께 월남한 작가로는 이중섭, 윤중식, 장리석, 한묵, 최영림, 황염수, 박항섭, 박창돈, 송혜수, 박수근, 황유엽, 함대정, 차근호 등과 당시 미술학도였던 김태, 김찬식, 김충선, 김영환, 안재후, 김한 등이 있다.[3] 오늘날 국내 미술계의 거장으로 불리는 많은 작가들이 전쟁의 소용돌이 속에서 피해갈 수 없었던 남방문화의 본향인 이곳 경남의 미술문화는 일찍이[4] 북방에서 남류하여 지역의 향토성과 결합되어 재창조되어졌다고 할 수 있으며, 그 중 북방 고구려의 준엄한 민족의식이 가슴깊이 흐르는 작가로는 유강렬과 그의 사촌동생인 유택렬을 꼽을 수 있다. 피난지였던 경남은 피난예술인과 외지작가들의 이질적인 개념에 저항심이 드러나기도 하였지만 상호간의 예술적 교류는 피할 수 없는 것이었다.

당시의 한국화단은 한국전쟁 직전에 제1회 「대한민국미술전람회」(이후 국전, 현재는 대한민국미술대전)가 열렸으나 전쟁으로 인해 2회는 1953년의 서울 환도(還都) 이후에 이루어졌다. 전쟁 전에도 이념적 갈등은 문화인, 미술인 사이에 팽배한 것이었으며, 보수적인 우익과 급진적인 좌익이라는 성격으로 화단도 양분되어 있다가 한국전쟁을 계기로 남한에는 자유주의적인 보수 미술인이, 북한에는 사회주의적인 급진적 미술인이 자리를 잡았다. 이념에 의해 남북 간 이동을 한 미술인들은 자신들이 속한 사회의 가치에 충실해야 했다.

한편, 한국전쟁 이후 남한에서는 반공우익의 색깔을 띤 이들에게 친일의 면죄부가 쥐

어졌다. 특히 전쟁 이전에 기성 대 신세대, 우익 대 좌익의 갈등을 겪던 화단은 전쟁 중 국가의 요구에 충실히 따르거나 앞장서 더욱 우익 보수화한 이들은 화단에서 위치를 확고히 하였다. 그들 대개는 이미 일제강점기부터 화단의 주요 세력에 편승되어 있던 이들이었다.[5]

한국전쟁을 겪은 한국사회와 문화는 스스로 선택하지 않은 변화에 대해 다양하게 반응 하였다. 갑작스런 변화에 대응하는 자세를 설명하기 위하여 역사적 근거가 제시되었 고, 그 근거로써 전통과 민족의 개념이 강조되는 것은 개인적인 발상으로 나타나지만, 그것은 종합적인 사회적 현상이며 정치, 문화가 갖는 무언의 연결고리이기도 했다.

이념전쟁의 경험은 한국작가로 하여금 체제 순응적이며 순수지향적인 색채를 띠게 하는 결정적인 한계를 노출시키는 계기가 되었다. 하지만 전쟁을 통한 세계 경험 즉 유엔, 유네스코 등에 대한 경험은 미술인들로 하여금 한국문화의 특수성과 전통이라 는 무기로 세계미술계에 등장할 것을 꿈꾸게 하였다. 한국문화의 재건과 과시, 동양적 전통의 계승은 한국 미술인이 세계미술계를 인식하고 대처하는 적극적인 미술 행동 을 의미하기도 하였다.

전쟁 직후는 수복이란 상황에서 강한 정신적 자긍심이 필요하던 시기였고, 그 어느 때보다 이를 위한 사유들이 체계화되고 있을 때였다. 문화를 유입하는 방식에는 전 통문화를 바탕으로 해야 한다는 사상이 짙게 깔려 있었다. 광복 이후 미군정에서 미 국문화의 유입이 이루어졌지만 전통적인 생활가치와 배치(背馳)되는 상태에서 이질 적인 문화의 유입은 동서양의 의식이 부딪치기보다는 생활로 파고들었다. 우월한 경 제력과 정치체제로서의 미국이 한국의 열등함에 앞섰던 것이었다. 하지만 전쟁을 지 나며 민주주의의 전방위체로서 한국에 대한 인식은 한국의 정체성에 관심을 갖게 하 였다. 막강한 경제력으로서의 서구에 대해 정신적으로 우월함을 강조하려는 열망은

이미 일제강점기에 싹튼 동양주의의 연속선에서 확대·재생산되었다. 한국의 민족주의적 입장에서 서구를 타자화(他者化)하려는 차원의 '동양의 혼'은 옥시덴탈리즘(Occidentalism)[6]적인 성격이지만 서양에 대한 대응기제만은 아니었다. 아무튼 한국의 화단은 한국전쟁을 통해 세계에 대한 인식을 확장시켰으며 세계적 보편성을 갈망하였던 것이다.

3. 경남미술 계보와 김영원

전술했던 다양한 원인으로부터 제공된 문화적 충격과 그 파급력은 경남의 작가에게 고스란히 전이되는 형국이었고, 오늘날까지 그러한 영향권에서 활동하며 대한민국의 대표작가 반열에 서 있는 지역별 대표 작가군을 살펴보면 다음과 같다. 통영의 전혁림과 이한우, 김형근, 거제의 양달석, 마산의 문신, 창원의 김종영, 진주의 박생광과 이성자, 남해의 이준, 산청의 하종현, 하동의 김경, 창녕의 하인두 등이 있고, 서예부분에는 성파 하동주, 청남 오재봉, 유당 정현복, 은초 정명수 등이 있으며, 특히 최근 사진예술분야에는 차기의 백남준이라 일컬어질 만큼 세계적인 명성을 구가하고 있는 제2세대 작가로서 거제의 김아타, 창원 출신의 조각가 김영원 등이 있다. 이들은 국내외에서 대한민국의 이름으로 명성을 드높인 예술가임에 틀림없다. 한국현대미술 1세대에 해당하는 작가군의 활동모범은 그 활동시기가 1970년대 이후인 제2세대 작가군으로 이어지는데, 대한민국의 조각계도 현대미술의 전반적인 상황흐름과 별반 다르지 않았다.

1970년대 한국미술의 조각계는 추상조각이 만연했다. 특히 단순한 형태의 매스(덩어리)가 강조되는 미니멀리즘적인 경향이 트렌드를 이루며 각광을 받았다. 이러한 경향의 대표적인 작가들은 이종각, 조성묵, 박종배, 한인성, 정관모, 한창조, 김광우 등

이 있고, 경남출신의 1세대에 해당하는 김종영과 문신과 2세대에 속하는 박석원, 심문섭 등이 그들이다. 그러나 이러한 시대상황에서도 객관적인 현실에 대한 자기인식을 리얼리즘적 경향으로 고집하는 구상 조각가들이 극소수 있었고, 그 중 대표적인 작가가 본 논고에서 다룰 경남의 조각가 김영원이다.

50여 년 전인 1970년대, 특히 후반의 시대상황은 억압적인 군부통치로 인해 인간의 자유가 제한되던 시절이었다. 그럼에도 불구하고 김영원은 작품을 통해 직접적인 정치적 발언을 하기보다는 보편적인 인간본질에 대한 문제탐구에 몰두해 있었다. 그것은 현대인이 사회 속에서 겪는 인간 소외와 관련된 것이었다. 미국의 사회학자 데이비드 리스만(David Riesman)이 주장한 '군중 속의 고독'과도 같은 주제를 초현실주의적인 표현을 빌어 군상으로 표현한 것도 이 시기였다. 그러나 1990년대에 들면서 기존관심으로부터 환골탈태, 불교에 심취하면서 해탈을 비롯한 현실세계 너머의 형이상학적인 순리와 존재에 관한 철학의 문제에로 관심을 돌리기 시작했다. 그것은 구체적인 현실에서 벌어지는 복잡다단한 인간사보다는 그것을 함축적으로 상징할 수 있는 보편적 조형언어를 구축해 나간 것으로 볼 수 있다.[7]

20세기의 미술의 핵심은 지나친 형식주의적인 서양철학을 기반으로 하는 개념적인 이데아(Idea)를 표현하는 것이었다면, 금세기는 논리적으로 정리되기 어려운 동양철학에 관심이 집중되고 있는 현실이다. 김영원의 예술은 개념미술이 아닌 경험론적 미술로써 동양사상의 선(禪), 공(空), 기(氣) 등을 은유하고 있으며, 단적으로 표현하자면 색즉시공공즉시색(色卽示空空卽示色)의 철학이 시각적으로 조형화된 것이다. 조각가 김영원을 오늘날 동시대미술로서의 아이콘으로 주목하는 이유가 바로 여기에 있다.

Ⅱ. 경남인 김영원의 삶과 예술의 전개

'대한민국 대표 광장', '육조거리 풍경을 재현하는 광장', '역사를 기억하는 광장', '시민 참여형 도시문화 광장', '도심광장'이라는 목표로 조성된 광화문 광장에 세종대왕상을 보기위한 사람들의 발걸음은 언제나 넘쳐난다. 뚜렷한 용안과 명확한 비율에 의해 제작되어진 세종대왕상은 용좌의 정교한 새김들과 함께 사람들의 시선을 끌며, 훌륭한 대한민국의 문화유산에 대한 자긍심을 일깨워준다.[8] 세종이 남

학창시절 김영원

긴 훈민정음은 우리 민족의 가장 빛나는 문화유산이며, 그러한 역사에 빛나는 세종대왕상을 하나의 국가적인 상징적 예술조형물로 재탄생시켜 수도 서울의 한복판에 세웠으니 문화대국으로서의 랜드 마크로도 손색이 없다고 할 수 있을 뿐만 아니라 예술작품이기 이전에 대한민국 국민의 이름으로 제작된 대표적인 상징물로써의 가치가 높다 하겠다. 이러한 문화대국 상징물을 탄생시킨 조각가 김영원. 그는 "세종대왕상의 작가는 자신의 이름이 가장 앞에 있을 뿐, 수많은 사람들이 함께 만든 작품"이라고 강조한다.

그들의 마음과 정성이 하나하나 모여서 만들어진 작품이기에 국가적인 염원이 담겨있는 상징적인 의미로써의 이곳은 민족적인 역사 교감의 중심에 서 있는 것이며, 국민정신을 배우는 핵심적인 장소인 것이다. 그렇다면 이 저작물의 저작자인 김영원의 예술세계는 어떠한 미학을 전제하고 있는가에 대한 예술세계를 탐구해 보기로 한다.[9]

1. 흙으로부터 태어난 조각가

"조각가는 농사꾼과 같아요. 조각가도 농부처럼 항상 흙을 만지고 돌을 깎고 나무를 쪼고 합니다. 땀 흘리고 노력한 만큼 결실을 얻는 것도 농사와 같습니다."[10]

"가난한 어린 시절, 눈을 뜨자마자 할머니를 따라 밭일하러 들로 나갔습니다. 그래서 일하는 농부의 습성이 몸에 배었습니다. (저의 불우한 어린 시절은) 인간적인 면에서 불행했지만, 작가로서는 행운이라고 생각합니다."

－작가 인터뷰 중

1947년 김영원은 창원군 대산면(지금의 창원시 대산면)에서 농민의 아들로 태어났으나 아버지는 이미 병상에 누웠고, 어머니는 다섯 살 무렵에 헤어진 까닭에 할아버지와 할머니 슬하에서 자랄 수밖에 없었다. 그의 초등학교 시절은 그가 태어난 해에 설립된 창원 우암초등학교에서 1학년 때는 우등생이었고, 이듬해부터는 전 학년 간 절반을 결석할 만큼 병약하였으나 그림만큼은 학교에서 잘 알려진 어린이기도 했다. 한국현대사의 격변기였던 6·25와 4·19, 5·16을 거치면서 소년기를 보낸 김영원은 당시에 대한 기억을 "가난을 운명처럼 받아들이던 시절인데다 어릴 때부터 병약해 자주 아팠지만, 그대로 농사꾼이 된다는 것이 억울했다"고 술회했다.

그는 할아버지를 설득해 고등학교를 진학하게 되었고, 우등생으로 장학금을 받으며 학교를 다녔다. 한얼고등학교 1학년 때 미술교사였던 곡우 진종만(도예가) 선생을 운명적으로 만났으며, 덕분에 조각가로서의 타고난 재능이 발굴되어 우수한 학교 성적과 뛰어난 미적 재능으로 촉망받게 된다. 그가 작가로서의 의식을 갖게 된 것은 홍익대학교 미술대학 조각과에 입학하여 본격적인 조각수업을 하던 시기였고, 전방에서의 군복무기간을 기점으로 사실주의 구상조각의 필요성을 인식하게 되는데, 그것

은 바로 역사의식과 현실에 대한 인식이며, 합리주의 정신에 관한 것이었다.[11]

 따라서 복학 후에 현실을 근간으로 하는 사실주의에 대한 창작적 표현을 시도했으며, 이러한 과정은 홍익대학교 교정에서의 제1회 「야외조각전1974」에 출품한 〈상황 Ⅰ, Ⅱ,Ⅲ〉이 평생 작품의 모태가 되는 결과로 이어졌다.

1969년(23세)에 학생신분으로 국전에 〈서곡〉을 출품하여 입선을 필두로 1974년에는 민청학련 사건을 테마로 한 〈어느 사형수의 얼굴〉 시리즈를 제작하기 시작하여 졸업전시에 출품하였고, 그 중 한 점은 한국 최초로 합성수지를 재료로 한 인체작품이었다.

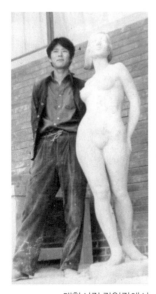

대학시절 작업장에서

김영원 〈해류풍〉

이듬해 75년 졸업생으로 구성된 「오늘전」을 미국공보실에서 전시를 개최하고 전시관 사용료 대신 그 작품을 기증하게 되었으며, 「목우회공모전」에서 국립현대미술관장상을 수상하는 기록을 세웠다.

그 후 김영원은 〈중력무중력〉시리즈에 대한 연구가 시작되는데, 그 시점은 대학원 진학과 고등학교 미술교직 생활을 시작하는 시점과 일치되는 시기이기도 하다.[12]

이 시기 그의 작품 〈해류풍〉 등으로 국전에 입선, 목우회공모전에 문공부장관상을 수상하게 되면서 새로운 구상조각의 필요성을 절감하여 다년간 준비해온 계획에 따라 「한국구상조각회」를 결성하였다.

1977년(31세) 홍익대학교 대학원을 졸업하고 「한국구상조각회 창립전」을 문예진흥원(현, 한국문화예술위원회) 미술회관에서 개최하면서 〈어제 만난 소년〉을 출품하였다. 그러나 「공간조각대전」에서는 '하나 밖에 없는 구상작품'이란 논평으로 첫 낙선을 경험하게 된다.

1980년 5·18광주민주화운동이 발발하던 시기에 제2회 「동아미술제」에서 작품명제로 처음 사용한 〈중력무중력〉을 출품하여 동아미술상을 수상했고, 이 계기는 같은 유형의 작품을 창작활동을 하는데 전환점이 되었다. 특히 5월 29일 개최된 문예진흥원 미술회관에서의 첫 개인전에 출품된 〈중력무중력〉은 허공에 매달린 흰색의 인체 군상 이미지로 인해 정보기관으로부터 곤욕을 치르기도 했다. 그러면서도 「한국미술대전」에서 우수프론티어 상을 수상하고, 국전에서는 〈중력무중력, 인간 그 실체〉으로 특선을 수상하면서 「서울현대미술제」에 참여하고, 손수 만든 「구상조각회」를 떠났다.

1981년(35세)에 충북대학교 사범대학 미술교육과에 전임교수로 자리를 옮기면서

김영원의 전반기 작품세계는 정점으로 치닫게 된다. 이러한 일련의 과정은 「한일현대
조각교류전」과 「아시아현대미술 비엔날레」, 「홍익조각회 LA작품전」 등을 거치면서
국제적인 입지를 개척하게 되었고, 1985년 뉴욕의 프렛미술디자인학교로 교수방법
에 대한 연구차 도미하여 하와이, LA, 워싱턴, 시카고, 멕시코시티 및 마야 유적지를
여행하였으며, 김복영, 윤범모 등과 더불어 〈조지 시갈〉의 작업장과 〈조나단 보르브
스키〉 전시를 보고 큰 자극을 받았다.

40세가 되던 1986년부터 1989년까지는 이두식, 한운성, 강희덕 등과 「현상그룹
창립전」, 국립현대미술관에서의 「한국현대미술 어제와 오늘전」, 「아르꼬스모 미술
관 개관기념 초대전」, 「조각가100인 초대전」(관훈미술관), 「한국현대미술초대전」
(Grand Paris), 「현대조각가회전」, 「한일현대조각회전」(후쿠오카시립미술관), 「한

1984년 뉴저지 조지시갈 작업실에서

1984년 뉴욕 MOMA 스텔라 작품 앞

국현대조각전」(문예진흥원 미술회관), 토탈미술관에서의 두 번째 개인전은 실내공간을 채운 작품들은 개별적인 작품이 집합하여 강한 하나의 메시지를 전달하였고, 야외작품 〈중력무중력-81〉을 통해 보여준 '이미지 지면흡수'라는 공간개념을 확장하는 실험을 했다. 「올림픽기념 한국현대미술전」 등의 전시와 선미술상 수상 및 대한민국미술대전(국전)의 심사위원 위촉을 받는 등 활발한 활동을 하기 시작했다. 그의 작품 활동과 작품세계는 또 다른 변혁기를 맞이하게 된다.

그것은 1990년 체선(體禪)을 경험하게 되면서부터 선(禪)을 통한 시공간에 대한 인식변화로부터 중반기의 창작전환점을 맞이하게 된 것이다. 이때부터 김영원의 예술세계에 던져진 화두는 〈범(凡)〉, 〈생명〉, 〈마음의 흔적〉 등이 주류를 이루게 된다.

이러한 성향의 대표적인 전시를 살펴보면 데코미술관 개관기념 「이미지와 추상의 오늘전」, 예술의 전당에서의 「젊은 시각-내일에의 제안전」, 갤러리아미술관의 「범 생명적 초월주의전」, 예일미술관의 「성(性)-예술-성(聖)전」, 예맥화랑의 「인간, 삶, 형상전」, 서남미술관의 「전통의 맥-한국성의 모색전」, 서울시립미술관의 「1993,

꿀뚜라방송 인터뷰 장면

From-날개 248×4전」, 「청담미술제 법 생명력 초월주의-조각-선」, 헬렌갤러리의 「신화-그 영원한 꿈전」, 운현궁미술관에서의 「불교미술전」, 갤러리사비나의 「인간해석전」, 미술회관에서의 「정신과 그 중립적 위상전」, 성곡미술관에서의 「0의 소리전」 등 철학적인 존재론적인 화두가 주류를 이루는 전시들이 있다.

그 외에도 「현대미술초대전」(국립현대미술관), 「한국현대미술의 '한국성'모색−갈등과 대결의 시대전」(환원갤러리), 「한국미술의 상황과 진단전」(공평아트센터), 「국제현대미술제」(국립현대미술관), 「목암미술관 개관기념전」, 예술의 전당에서 개최된「MANIF3197 서울국제아트페어」, 부산시립미술관에서 개최된 「PICAF '98」 등 현대미술과 조각의 정통성을 잇는 동시대 미술적인 개념의 전시들도 병행하면서 중반기의 작품세계를 장식하게 된 것이다.

2. 구상조각의 본향을 강타하다

이러한 성과들은 제22회 「상파울루비엔날레」에 참가하여 〈공(空)에너지−Ⅰ, Ⅱ, Ⅲ〉을 출품하게 된다. 이 전시는 오늘날 세계적인 중국작가인 장샤오강(Zhang Xiaogang 张小刚)을 비롯한 세계적인 작가들이 참여한 전시였고, 〈조각−선(禪)〉

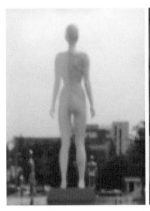

경남도립미술관 〈광장조각상〉

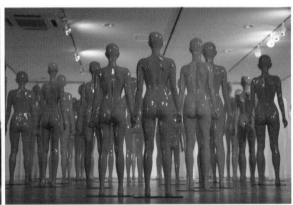

김영원 〈그림자의 그림자〉

으로 이루어진 무쇠기둥, 합성수지로 된 인체파편 등으로 작품이 설치된 부스 입구에 점토로 된 기둥하나를 세우고, 기둥에 기공에 의한 흔적을 남기는 장면을 비디오에 담아 영상물과 함께 설치하였다.

전시총감독인 넬손 아퀼라(Nelson Aquilar)는 이러한 설치과정에서 큰 관심을 보이면서 개막식 행사 때 22회 상파울루비엔날레 인터뷰 작가로 선정되어 상파울루 꿀뚜라(문화)방송국에서 촬영, 메인뉴스로 크게 보도되었다.이러한 사건은 한국대사(大

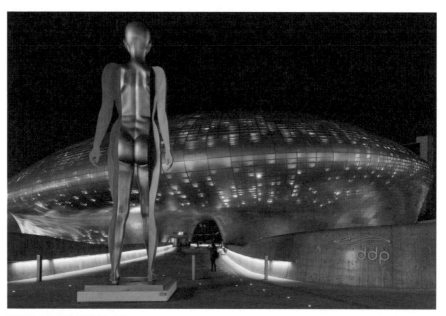

김영원 〈그림자의 그림자-길〉

使)의 방문축하연으로 이어졌고, 그곳에서 재차 〈조각-선(禪)〉 퍼포먼스를 개최하였을 때, 넬슨 아퀼라는 "동양의 정신과 현대미술이 절묘하게 조화를 이룬 비엔날레 최고의 작가"라고 극찬을 아끼지 않았다.

한편, 1999년(53세)에는 대한민국 제3대 국새 인뉴(印鈕)를 제작하였고, 같은 해 3.1절에는 대통령과 함께 3·1독립운동기념탑 제작설치에 따른 제막식을 갖는 등 한국의 대표조각가로 자리매김하는 계기를 갖게 되었다.

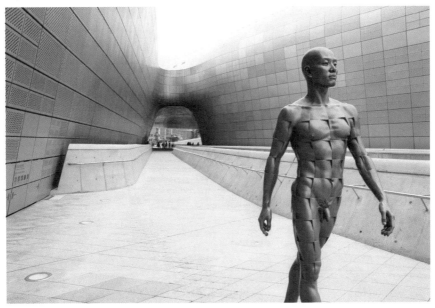

김영원 〈그림자의 그림자-길〉

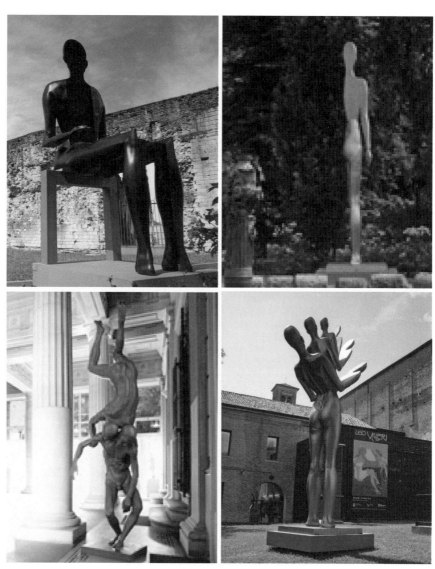

스쿠르베니 광장

피노티와 함께(저크만왕립뮤지엄) 파도바 시청 광장

이러한 10년간의 국내외로 이어지는 작가적인 행보는 미술학과 미술사학적인 관점
에서의 성과를 초월하여 미학적인 성과를 기록한 시기이기도 하지만, 또 다른 측면 즉
존재와 비존재, 혹은 실상과 허상에 관한 시각의 동시성(同視性)에 대한 향후과제를
생산해 낸 성과는 주목할 만한 것이다.

2000년 밀레니엄을 기점으로 〈그림자의 그림자〉, 〈바람결에 새기다〉와 같은 실상과
허상, 즉 색즉시공공즉시색의 철학적 개념을 표출하게 되면서, 미술가 김영원의 후반
기 작품세계는 탄탄한 철학적 기반을 형성하게 된다. 이러한 후반기의 작품들을 단적
으로 표현하자면 단언컨대 시각적으로 조형화된 철학이라 할 수 있다.

이 시기는 조형적으로는 평면에 부착되어 있는 부조를 절취해서 입체공간에 세워 공
간과 시간의 상호관계성을 실험하였고, 특히 평면 구조의 이면을 통해 이른바 '주장

없는 주장'이라는 철학적 이미지를 도출해 내는 시기이기도 하다.

국립현대미술관에서 개최된 「새천년의 항로」 개막식에서의 퍼포먼스 〈조각-선〉은 그의 중반기적인 예술세계와 후반기를 연결하는 중요한 의미를 부여하며 다음과 같은 전시참여로 이어지게 된다. 「움직이는 미술관」(국립현대미술관), 「안동국제 탈춤 페스티벌 퍼포먼스」, 「하늘과 땅 사이」(성곡미술관), 「김포조각프로젝트-길」, 「부산비엔날레 조각프로젝트-진행」, 「아름다움과 깨달음」(가나아트센터), 「상상력과 호기심」(인사아트센터) 등의 전시가 그것이다. 특히 「대구 하계유니버시아드대회 국제 조각심포지엄」에 출품하면서 본격적으로 부조를 이용한 반쪽 인체작품 〈그림자의 그림자〉가 등장하기 시작했다. 이러한 작품 류는 「한국현대조각회전」, 포스코 미술관의 「Steel of Steel 스테인리스 조각이야기」, 국민체육진흥공단의 「정지와 움직임전」, 칭타오조각미술관의 「한중미술작품교류전」, 「한국현대조각의 단면전」, 성곡미술관에서의 대규모 개인전인 「그림자의 그림자」, 국립현대미술관의 「한국미술 100년전」, 경남도립미술관의 「회화와 조각의 리얼리티」, 「김세중조각상 20주년 기념전」, 「비평적 시각 130여 명의 작가들」 등의 다양한 전시를 통해 조각미술이 갖는 동시대성과 미학을 담아내는 핵심작가로 부상된 것이다.

그의 나이 59세이던 2005년에는 조각계의 오랜 숙원이던 조각전문잡지 〈계간조각〉을 사비로 발간하며 조각계의 이론부재에 대한 심각성을 떨쳐내기 위해 노력했고, 서울 인사동에 조각가 전용전시장인 큐브스페이스를 만들었다. 제8대 조각가협회 회장으로 재직 시에는 한국조각가협회를 문화관광체육부 산하 사단법인체로 승격시키고, 조각예술가를 위한 전시공간으로 KOSA SPACE를 마련했듯이 대한민국 조각계에 영향을 끼쳤을 법한 모든 단체와 공간, 학계, 조각공원 등에 그의 손길이 닿지 않은 곳이 없다. 이와 같이 오늘날의 한국 구상조각이 갖는 위상은 그의 삶과 같은 궤적을 그

리고 있는 것이다.

2009년(63세) 홍익대학교 미술대학장의 직무를 수행하면서도 한글날에는 그간 지명공모에 당선되어 제작한 세종대왕 동상 제막식을 광화문 광장에서 대통령과 함께 가졌고, 공평아트센터에서 열린 「한중조각교류전」을 통한 한중조각교류 조인식으로 한중간의 국제교류에 대한 공식적인 발판을 마련하기도 하였다.

김영원은 한국조각계의 살아있는 거장이다. 자신이 작가로서의 삶에 진력했을 뿐만 아니라 국내외적으로 위상을 드높이며, 조각예술계의 구조적 인프라와 발전을 위한 초석을 닦아내었다는 것이 한국미술계의 중론이다. 이러한 미술계의 중론은 2011년

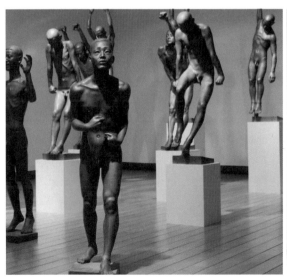

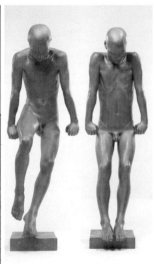

김영원 〈중력무중력 연작〉　　　　김영원 〈중력무중력 78-06〉

〈생명과 명상의 조각-김영원〉전이 경남도립미술관 전관에서 개최되어 작가생애 전체에 대한 총체적 조명을 받음으로써 그의 65년간의 삶과 예술의 전개과정이 정리되는 쾌거를 이루어 낸 것이었다.

그 후, 김영원의 예술은 세계무대에서의 역할로 더욱 상승궤도를 그린다. 특히 2016년 아시아의 퐁피두라 불릴만한 DDP(동대문디자인프라자)[13]에서의 〈나-미래로〉 전시는 세계의 이목을 집중시키기에 충분했다. 그의 작품모티브의 핵심은 '인간'이고, 메마른 DDP에 인간의 향기로 채워냄으로써 공존의 미학을 실현해 보였기 때문이다.

이 전시에서 김영원은 다음과 같이 술회함으로써 그 감회를 표출해 냈다.

"거대한 조각으로서 건축, DDP의 이름 〈환유의 풍경〉과 나의 〈인체의 은유〉들은 과연 조화를 이루며 공명할 수 있을까. 건축과 조각이 서로 조화를 이루며 물질 속의 정신이,

김영원 〈중력무중력 81-15〉

자연 속의 인간이, 인간 속의 자연이 서로 공명하며 새로운 시공을 창조해 낼 수 있을까. ……다만 내 작품의 구체적 사례를 몇 개 언급해본다.

……DDP의 외부에는 두 개의 커다란 터널이 있다. 하나는 〈미래로〉라는 긴 다리가 있고, 또 하나는 〈팔거리〉란 곡선의 길이 있다. 두 곳 모두 상식을 뛰어넘는 공간의 마법을 만나게 된다. 이 통로들은 터널처럼 뚫려 있는데 들어가는 문이며 나오는 문이기도 하다. 즉 안과 밖의 구분이 모호하며 그 경계도 불분명하다. 지붕과 벽체, 각각의 층간 구분, 동선의 흐름 등등. 모든 공간을 '물'의 관점으로 풀어낸 건물로 해석되었다.

이러한 공간에 놓인 나의 인체 은유적 작품들 역시 전후좌우 구분이 없는, 모두 정면이며 모두 후면이다. 유무상생, 색즉시공, 태극 음양적 세계관을 기반으로 하고 있다. 〈그림자의 그림자-길〉, 〈그림자의 그림자-꽃이 피다〉, 〈그림자의 그림자-홀로서다〉 등은 대부분 앞과 뒤 구분이 없다. 보는 면이 앞이 되고 뒤가 된다. 〈그림자의 그림자-길〉은 마음의 길을 찾아 가는 자기성찰의 은유를 함축하고 있다. 〈그림자의 그림자-홀로서다〉역시 네 방향이 전면인 동시에 후면이다. 한 작품 속에 이미지와 개념이 다르면서 함께 공존하고 있어, 관람자들의 자기성찰을 유도하고 있다. 이처럼 DDP와 나의 작품들은 개념상 유사성과 차이점을 가지고 공존해 있다.

환유의 세계와 은유의 세계가 서로 만나 조화로운 대화와 공명을 통해 생명력 넘치는 시공이 창조되기를 기대한다. 그 공명과 조화를 진솔하게 느끼는 일은 관람자의 몫이다."

그리고 이탈리아 코페리니코에서의 「그림자의 그림자」전과 이탈리아 파도바[14]시립

김영원 〈중력무중력-공화국〉 김영원 〈중력무중력-윤회〉 김영원 〈Untitled-22〉

미술관과 시청광장 및 시내 전역에서 펼쳐진 「노벨로 피노티·김영원」 2인전은 세계 최고의 비엔날레를 개최하는 이탈리아와 유럽을 강타하는 스펙터클한 조형성을 통해 인간의 영원한 화두인 '인간'에 대한 철학적 메시지를 던진 것이다. 이 전시는 2012년에 「피에트라산타 한국조각축제」에 출품한 김영원의 작품을 본 세계적인 조각가 노벨로 피노티(Novello Finotti)[15]의 전격적인 제안에 의해 이루어졌다. 구상조각의 본고장인 이탈리아 파도바에서의 2인 전시는 고대 로마시대 이후 르네상스를 거쳐 현대에 이르기까지 도나텔로, 미켈란젤로, 베르니니, 마리노 마리니로 이어지는 이태리 구상조각[16]의 거장의 계보와의 협연과도 같은 위대한 공연을 성공적으로 이루어낸 셈이다.

III. 생명과 명상의 조각

1. 전반기의 작품세계 ; 중력과 무중력

"……내가 학교 다닐 때는 젊은 작가들을 중심으로 앵포르멜 운동에 이어 미니멀리즘 운동이 거세게 일어나던 때였죠. 특히 조각에서는 미니멀리즘에 매료되었습니다. 그 이전까지는 생각할 수 없었던 작업의 방향들이 새로운 감동을 주었던 거죠. ……그러나 곧 새

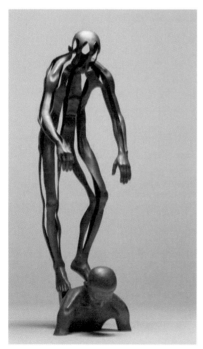

로운 회의가 들더군요. 앵포르멜적이거나 미니멀적인 작업들이 너무 방법론에 치우친다는 생각이었습니다. 미술을 한다는 것의 근원적인 의미가 무엇인가 하는 것이었지요. 그리고 서구의 모더니즘이 그들에게는 고대 그리스 이후로 미술의 '전형'이라는 것이 있었지만 과연 우리 문화에는 그러한 것이 있었느냐 하는 의문이 들었지요."

"……서구 예술의 양식이나 개념들이 각 시대의 정신들과의 연관성 속에서 발전해 왔기 때문에 그 전개 과정들은 나름대로의 정당성을 가지고 있었던 거죠. 그렇지만 우리 미술의 전통이 나름대로 확립되지 않은 상태에서 어떤 것을 부정해야만 하는,

김영원 〈중력무중력〉

즉 변증법적인 과정을 생각할 수가 없었지요. 그 당시 서구적인 현대미술의 작업들이 나에게는 맞지 않았던 거죠.

……나는 서구의 문화를 이데아(Idea)로 이해합니다.

……시대의 산물인 후기모더니즘은 그러한 전통성을 거부하며 변증법적인 과정을 겪으며 변화되어 왔었지요. 아마 그 점은 예술이 다른 어떤 시대보다 앞서나가기 때문이겠지만요. 그리고 그들의 문화는 나름대로 거부할 전통을 가지고 있었던 거죠. 그래서 나는 나 나름대로의 거부할 우리의 전통을 만들어 나가야 되겠다고 생각했습니다. 그리고 그것이 현실을 바탕으로 한 리얼리즘이라고 생각했지요." -작가인터뷰 중

1977년은 김영원의 사실주의 인체조각의 효시가 되는 시점이다. 대학교 재학당시 비교적 감상주의풍의 구상조각, 또는 당시 유행하던 미니멀 추상도 번갈아 시도하면서 두각을 나타내기도 했으나 그의 고유한 어법의 탐구의지는 그가 졸업 후 사회인으로서 현실과의 직면을 통해 자신의 이상과 현실간의 괴리감을 통감하면서 절실해진 것으로 보인다. 사회현장에서의 직접적인 현실체험은 그가 이전까지 안일하게만 생각해오던 실존과 환경간의 문제에 도전하고자 하는 의지를 촉구시켰고, 그러한 의지의 실현에 관념적인 모더니즘 추상보다는 객관적 사실주의가 합당하다는 결론을 내려[17] 과감한 전환이 시도되었던 듯하다.

그에게 있어서의 객관적 사실주의는 우리사회가 안고 있는 기존의 틀이거나 혹은 그 틀을 기점으로 일어나는 변화들이었을 가능성이 크다. 왜냐하면 첫 직장이었던 환일고등학교 교직생활 중에 인식된 현실과 비현실, 그리고 존재와 비존재 등 상반적인 관계 속에 존재하는 상황을 직시하면서 공간에 의해 구속되는 자아를 발견했기 때문이다.

그러한 의식과 시간이 흐름에 따라 사각공간의 개념은 그의 의식을 독점하게 되었고,

그 결과 그는 이 밀폐된 사각공간이 현실과 인간의 실존을 지배하는 환경의 보편적 구조라고 지각하게 되었던 것이다. 이 때 김영원이 설정한 가설은 '현대의 기능적 인간은 정신성보다는 신체성이 지배한다'는 것이었는데, 그 이유는 인간의 신체만이 인간에 관한 실존을 규명할 수 있는 유일한 대상이기 때문이다.

미처 방향이 정립되지 못한 채 혼돈과 방황을 거듭하는 기간으로 간주되는 그의 전반기인 모색시대는 사회 전반에 걸친 경직화, 물질화, 탈정신화는 물론, 작가의 주체가 탈개인화로 치닫던 시기였다. 소위 작가와 작품의 '익명화'가 전면에 부각되었고, 이는 김영원의 조각세계를 이해하는 데 필요한 주요 키워드라고 할 수 있다.[18]

그럼에도 불구하고 작업방식에 있어 실제 모델에 충실하고자 하는 의도는 해부학적 정밀성에서 분명하게 드러나 있으나 대부분의 인체는 어느 특정한 개인이나 관념적 표상 혹은 심미적 대상으로서의 인체가 아니라 일반화한 인간의 실제이다. 말하자면 사실주의에 대한 그의 집착은 바로 인체를 통한 존재론에로의 끈질긴 모색에서 연유한다. 부연해 그가 '영혼이 표백된 사물적인 모습이라 묘사한 무표정한 젊고 건장한 남자 나신들은 형식적으로는 그리스 '아르카

드로잉선을 위한 퍼포먼스

익(Archaic)'시대의 쿠로스(Kouros)상과 유사하나 이러한 고전주의적 요소는 한국 현대인의 실존양상을 점철시키기 위한 부수적인 차용에 불과하다.[19]

가령 1977년부터 1982년 사이에 제작된 〈중력무중력〉 연작들은 주어진 환경에 따라 기계적으로 움직이는 신체의 기능을 정확한 모델링 기법으로 묘사, 포착한 집합체이다. 따라서 이들은 고전의 예증들과는 전혀 무관한 존재들이다. 오히려 이들은 현대 후기산업사회의 폐쇄구조 환경 속에 예속되어 정신성이 박탈당한 군상들로서, 살아 남기 위해 스스로 규격화되어 사물의 기능만을 끊임없이 반복하는 현대인의 진실한 표상들이다. 여기서 레디메이드(ready made)처럼 차용된 인체조각으로 인해 조각 자체의 개념이 타파되고 한계를 초월하는 '탈조각'의 영역으로 들어서게 된다.[20]

 이 작업에서 집약되고 있는 작품의 테마는 인간, 보다 엄밀히 말하자면 현대 한국인의 진정한 자유와 평등은 인간 위주, 아니, 인간 우위의 이성론적 세계관에서보다 인간이 사물과 동격이 될 때, 바꾸어 말해 인간이 사물화 됨으로써 성취될 수 있다는 사실을 인간 스스로가 자각 했을 때만 환경, 나아가 우주와 화합할 수 있다는 것이다. 이와 같은 논지로 본다면 1989년까지 〈중력무중력〉으로써의 예술관을 모색한 것이 그의 평생의 조각 세계의 방향타가 되었다고 볼 수

김영원 〈드로잉선〉

있다고 하겠다.

〈중력무중력〉은 구상조각의 영역에 시공간적인 장(場)과 관객의 현존개념을 도입하였고, 인체조각을 실제에 근접시킨 연극적인 연출이라는 특징을 가진다. 여기서 인체조각은 살아있는 나와 같은 공간속에 있는 존재이다. 관객은 이를 통해서 내용의 비움을 체감하고 작가와 유사한 경험을 하게 된다. 이것은 곧 직접소통이라는 특질을 동반한다.
또한, 작가와 외계와의 관계는 물리적인 현상이 자기 몸에 남긴 흔적과 그 흔적이 환기시켜주는 기억으로써의 현상이다. 그리고 그 역학관계는 점차 물리적인 차원으로부터 인식론적인 차원으로 진화한다.
그는 중력을 개별주체를 억압하는 제도의 관성으로, 무중력을 이에 맞서는 개별주체의 일탈성의 계기로 보았고, 그 계기가 극대화되는 장으로서의 예술의 역할론에 주목하고 있다.[21]

 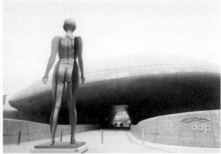

김영원 〈DDP 전시작〉

그의 전반기는 인간의 정신마저도 물질화시키는 사회에 대한 비판으로 출발하여, 인간의 신체를 물질화시켜 우리 사회에 대해 통렬한 비판을 가하고, 동양사상과의 만남을 통해 통합된 개념으로 확장되어 인체공간과 기하학적 공간의 만남, 그리고 인간내면의 심리적 환경에 대한 탐구 등 때로는 초현실주의적인 경향을 보이기도 하였다. 이러한 일련의 과정들은 우리예술의 합리성이 서구의 물질성과 우리의 정신성을 결합한 형태로 귀결된 것으로 볼 수 있다.

인간 신체가 갖는 무심한 즉(卽)자태로부터 작위(作爲)에 의한 변형자태를 분석했던 그의 전기 작품들은 신체의 원형을 최대한 보존하면서, 생명과 생기를 상실한 익명적 신체가 현실과 점근선(漸近線)적으로 존재하는 모습을 있는 그대로 재현하는 데 역점을 두었다.[22]

2. 중반기의 작품세계 ; 해체와 명상, 그리고 선(禪)

"……90년대 선화랑 개인전 때 인체를 파편화시키고 그것을 재조립해서 복원시켜 가는 복원시리즈 작업을 통한 인간의 사물화 작업은 극단까지 갔다고 봐야겠지요. 인체를 파편화해서 자신에 대한 부정을 해놓고 보니 작업 전반에 대한 생각을 또 한 차례 정리하게 되었는데, 예술을 통한 자기실현이란 원론적 문제에 대해서 고민하게 되었지요. 그것은 외국유명 작품보다 석굴암 본존불에서 느껴지는 감동의 무게의 실체는 무엇일까 하는 것이지요." -작가인터뷰 중

"……의도적으로 우리 것을 표현하고자 하는 것은 아닌데 나에게 편안한 것이 무엇일까라는 생각을 구체적으로 하게 된 것이죠. 그리고 80년대 후반부터 그러한 작업들이 시작된 것이지요. 현대예술이 왜 꼭 서구적인 시각에서만 파악되어야만 하는가라는 것이 불만이

었지요. 그리고 서구미술은 물질적인 것이 주된 관심사였기 때문에 우리가 추구하고자 하는 완성된 인격체로의 예술가상과는 거리가 먼 것이었습니다. 그래서 나는 우리예술의 합리성을 서구의 물질성과 우리의 정신성을 결합하는 형태라고 확인하게 되었습니다."

-작가인터뷰 중

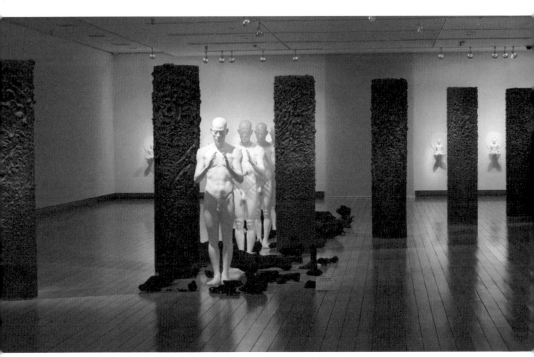

기공명상-선예술에 의한 조각작품들

1990년대 초부터 김영원은 동양의 선(禪)사상에 심취, 선의 수행에서 얻어지는 심기(心氣)를 어떻게 그의 예술작업과 일치시키느냐에 관심을 기울여왔다. 종전의 물질을 통해 생의 본질을 추구하는 작업 대신 이제 그는 선에 도달하기 위한 과정으로서의 수행과 예술창작 행위를 동일시함으로써 내면의 잠재적 욕망과 감정을 정화시키고, 일종의 깨달음의 예술을 통해 영적인 삶을 얻고자하는 새로운 예술실천 방법을 개척해 낸 것이다. 이렇게 획득된 새로운 이미지와 형상들은 창작욕구와 배면에 깔린 감정의 파장 및 상상충동과 함께 다소 추상성을 보이면서도 구상적인, 혹은 구상적이면서도 추상적인 형태로 표출된 것이다. 뿐만 아니라 이를 통해 작가로서의 순수 내면적인 음률에 도달하는 것이며 절대자아와 우주, 그리고 주변과 합일화를 이루는 경지도달을 추구했던 것이다.[23] 따라서 그의 조각은 참선을 위한 영매에 불과하며 그의 궁극적인 예술의 목적은 깨달음에 있다고 할 수 있을 것이다.

여기서 말하는 깨달음이라 하는 것은 곧 명상을 통한 것이며, 명상은 곧 삶에 대한 재인식의 절대적인 수단으로서의 역할을 다했다고 볼 수 있는 것이다. 공허와 무(無)를 출발점으로 새로운 가능성을 모색하는 데 있어서 그 원천은 삶 자체에서 차용된 것으로,[24] 동양적인 사유와 기(氣)를 통한 존재론적 가치부여를 강조함은 법정스님의 말대로 '삶은 소유가 아니라 순간순간 〈있음〉이다'와 상통하는 개방성을 표방하고 있다. 이것이야말로 진정한 진공묘유(眞空妙有)라 아니할 수 없다. 즉 비움으로써 채워지는 원리인 것이다. 뿐만 아니라 기공명상을 통한 도(道)와 공(空)은 색즉시공 공즉시색이며, 이는 곧 공간 드로잉적인 개념으로 표출되어진다. 이를 통해서 명상의 프로세스와 생명의 순수 에너지 자체를 보여주는 것이다. '생각(명상)이야말로 진정한 힘이다. 생각은 에너지인 것이다'고 말한 앤드류 매튜스(Andrew Matthews)의 주장과 합치되는 개념의 의식들은 작가만의 생명력 넘치는 제3의 공간을 연출함으로써 그

의 작품이 놓이는 공간까지도 작품의 일부가 되는 것이다.

모더니즘 형식주의에서 도외시해왔던 인간과 그의 실존환경에 대한 의문의 제기로 출발한 김영원이 동양적인 사유와 명상을 통해 깨달음은 초기의 사실주의 조각에서 보였던 밀폐된 사각형 구조와 그 안에서 기계화, 사물화 되어가고 있는 '신체연습'에서 시작하여 점차 내면의식 구조로 관찰의 방향을 전환시켜간 것으로 볼 수 있다. 환경과 인간 간의 대치관계에 주목했던 이전의 관심은 실존자체의 본질적 이중성의 자각으로 이어졌고, 그의 실존의 탐구는 결국 껍질만 남은 흉체(凶體), 즉 무(無)로부터의 유(有), 빈 것이 채워진 것이라는 결론에 도달한 것으로 보인다. 그러나 물론 무 또는 빈 것은 유 혹은 가득 찬 것을 암시하며, 가상적이긴 하나 여기서 파생되는 대비 효과는 그의 조각을 보는 이의 뇌리 속에 결합과 분리의 동시적인 연상 작용을 유발케 해 묘한 긴장감과 동요를 일게 한다.[25]

이 시기를 표현의 방법적인 맥락으로 본다면, 익명화된 신체를 절개 내지는 해체하고 복원하려던 때이다. 해체와 복원은 1988년 윤갤러리 전시에서 분절된 표피를 이어 붙인 남과 여의 브론즈 입상을 다루면서 그 모습을 보이다가, 1990년 제6회 선미술상 수장작가 초대전에서 하나의 기법으로 자리 잡았다. '해체'와 '복원'의 방법은 정교한 석고작업으로 인체를 만든 후, 적정 높이에서 떨어뜨려 깨진 조각들을 석고로 붙여 브론즈로 떠내는 데 있었다. 온 몸의 표피가 깨어져 파편화된 석고 조각들을 재조립하는 과정에서 훼손된 부위의 안쪽에다 새 살이 자라는 모습을 삽입함으로써 이중적인 표피를 만들거나, 너무 심하게 파손되어 복원이 어려울 경우에는 굄목을 작품아래 받쳐 더 이상 복원할 수 없음을 확인시키는 한편, 이지러진 표피와 훼손 부위의 파편들을 아래 쪽 플로어에 근치(近置)하는 여러 가지 방식을 전개하였다.[26]

정교하게 만든 신체에다 해체된 부위들을 의도적으로 조합시킨 이중구조의 김영원의

중간기 조각들은 사람들로 하여금 낡은 옷을 벗고 새로운 옷으로 갈아입을 것을 권유하는 듯 했다. 이러한 철학적 메시지는 그의 작품 〈중력무중력-윤회〉를 통해서 적나라하게 드러나 있다. 그것은 당시의 시대상황 즉 군부에 의한 독재통치 사회가 빚어낸 불합리한 사회현상들과 물질지향주의가 빚어진 일그러진 인간상에 대한 회복을 기원하는 강력한 메시지이며, 그 문제의 근원이 인간자신에 있음을 고발하는 것이다. 또한 이

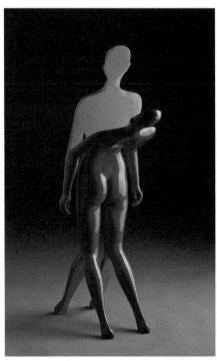

김영원 〈그림자의 그림자-사랑 07-2〉 김영원 〈그림자의 그림자 05-5〉

러한 사회적 현상들은 역사적인 반복흐름을 통해 재등장하고 있음을 보여주는 것이기
도 했다. 그의 또 다른 작품에서 보여 지는 거대한 원반은 곧 윤회를 상징하는 이미지
이며 그 속에서 탄식하는 모성상을 표현한 것은 이러한 반증이라고 할 수 있다. [27]
그에게 훗날 창작의 지대한 전환점이 되는 또 하나의 획기적인 시도는 1994년 제22
회 상파울루 비엔날레에 참가하면서 평소 체선명상(体禪冥想)에서 수득한 기공을
조각에 도입한 것이었다. 마음 깊숙이 잠재되어 있는 무의식의 파편들이 그 파장으로
주변과의 교감을 이루기를 염원하여 기공명상과 작업과정을 동일 선상에 놓은 퍼포
먼스를 시연하였고, 이를 〈조각-선〉 혹은 〈드로잉-선〉이라 명명하였다. 비엔날레 전

김영원 〈바라보다 05-2〉

시에서 보인 〈공(空)-에너지〉로 명제된 작품은 높이 2.5m, 폭 50cm×50cm 크기의 주물 기둥 3개에는 활모양과도 같은 자유곡선으로 기운의 파장을 새기고, 현대인의 삶에 찌든 삶의 흔적들을 해체하여 병치시킴으로써 현대문명이 갖는 모순과 그 피폐적인 결과를 보여주었다.[28] '일체가 공(空)하다'는 불교의 진리를 환기시키려했던 그의 시도는 전달하고자 하는 메시지와 양식의 독자성이 뛰어나 당시 상파울루비엔날레 측의 관심은 물론, 참가자들로부터 대단한 호응을 불러일으켰다.

"인간의 존재가치는 자아의 실현에 있다. 이는 후기 산업사회를 살아가는 현대인들에게 더욱 절실한 명제라 하지 않을 수 없다. 예술을 통해서 자아실현을 이루기 위해서는 예술행위 자체가 인간의 자기인식을 가능하게 하는 방법이어야 한다."
"나는 기공명상에 의한 예술행위를 하나의 방법적 대안으로 제시한다. 기공명상을 통해 의식의 밑바닥에 내재되어 있는 무의식과의 만남을 이루고, 이를 바탕으로 나의 내면을 주시하면서 작품을 완성시켜나가는 실험을 반복한다. 점토로 원기둥, 사각기둥의 구조물을 만들고 그 위에다 나의 내면세계를 전사시킨다. 형상들은 다양한 파장을 표출한다. 이에 의해 나의 내면세계를 긍정하고 절대적 자아와의 만남을 갈구한다."
-1997년 「생명의 조각전」 작가노트 중

그리고 1997년 「생명의 조각전」은 그가 현실참여의 맥락에서 제작한 작품들을 대거 등장시켰다. 주물기둥 외에도 명상하는 자신을 은유하는 앉은 모습의 인체상과 기공에 의한 파장으로서의 원반이미지, 흐트러져 내던져진 숫자와 각종 기호와 표식, 불특정 인체입상과 절하는 백팔배(百八拜)상을 플로어에 도열시킨 게 그러했다. 이러한 일련의 소재들은 인체를 중심으로 이루어졌으며, 김영원의 작업과정의 변화에서 나

타났던 해체와 복원의 형상도 아니며, 사회고발의 대상이었던 모습이 아니라 완성된 자아, 즉 실현된 자아를 완벽하게 그려내는 인간상이었다.

다시 말하면, 그가 이상으로 여기는 모범적인 인간의 모습을 표현해 낸 것이라고 할 수 있다, 이러한 나체의 인간상은 투명과 불투명 등 다양한 재료를 혼합하고 병치시킨 등신대(等身大)로써 대제(大祭)에 참석 중인 이른바 니르바나(nirvāṇa)[29]의 제례에서 볼 수 있는 법열의 정경을 보여주었다.

이러한 정경 속에 포진하고 있는 일체의 형상들은 상파울루비엔날레에서 보였던 원기둥이나 사각기둥 등의 구조물들과 함께 다양한 파장을 표출하는데, 세잔(Paul Cézanne)의 말처럼 '존재하는 모든 것은 원통형과 원추형, 구(球)로 환원된다'는 조형분석을 통한 원상회복의 개념과 일치하고 있으며, 이러한 기의 파장을 통해 자신의 절대순수 자아를 찾아 수용하고, 긍정하기를 원한다. 뿐만 아니라 이것은 거룩한 감성과 법열의 느낌을 기둥에 내재시키는 힘을 배가(倍加)시키는 것이다. 이것은 일종의 퍼포먼스적인 연출개념을 동반하면서 탈 일상화를 통한 인간존엄을 위한 매개체로서 역할을 함과 동시에 범속함을 벗어난 새로운 제의(祭儀)적인 의미를 포함하는 신성한 장(場)을 구축한다. 이러한 일련의 행위와 결과물들은 학문으로 정립되지 못한 동양의 사상이나 관념, 철학 등과 밀접한 관계를 갖는다.

지난 2천 년 간 인류문명을 지배해 왔던 서양철학은 모두 플라톤(Platon) 철학의 각주에 불과하다고 주장했던 영국 철학자 화이트헤드(White Head)의 주장에 따르면 서양미술사 역시 플라톤의 이데아가 시대 변천에 따라 치장을 달리해 온 장식물에 지나지 않을 수 있다. 또한 21세기는 이데아에 반하는 현대라는 동시대를 열었고, 우리는 이미 그 안으로 들어온 지가 오래되었다. 그럼에도 불구하고 아서 단토(Danto, Authur)가 미술의 종말을 고한 이후 미술은 자본과 결탁하며 갈 길을 잃고 방황하며

답보상태에 머물러 있는 불행을 겪고 있는 것이다. 지금의 포스터모더니즘 역시 개념(이데아)을 토대로 한 미술에 불과하다. 그렇다면 이데아를 대체할 만한 미래의 미술은 무엇인가. 김영원은 동양철학이나 사상만이 그 출구라고 인식했으며, 이에 해당하는 '기공명상(氣孔冥想)-선(禪)'에서 그 해답을 찾아 나선 것이다.

'기공명상-선' 예술은 사유구조에 반하는 기의 흐름에 따라 반응하는 몸짓, 그 몸짓과 그에 의한 흔적을 통해 성찰과 각성을 이루고자 하는 예술이다. 이 몸짓은 때로는 춤사위처럼, 무술동작처럼 다양한 모습으로 나타난다. 그 흔적 역시 물결이나 구름, 바람결 같기도 한 무위(無爲)의 이미지를 남긴다. 이러한 이미지들은 상황에 따른 기를 담고 있는 기세미학(氣勢美學)이라고 할 수가 있는 것이다. 즉 잠재의식 층에 깊게 잠재되어 있는 몸과 마음을 가로막는 장애(karma, trauma)를 찾아내어 그 원인을 성찰하고 각성하며 몸과 마음의 경계를 풀어 무한자유를 얻기를 바라는 것이 기공명상-선 예술의 요체인 것이다. 음악과 몸짓 미술이 함께 어우러진 미분화 상태인 예술의 원형에서 새로운 길을 여는 행위를 통해 김영원의 예술 텍스트를 만들어 가는 것이고, 몸의 흔적들이 드러내는 형태적 감각과 질감, 그 무위의 흔적에서 내뿜는 에너지의 파동이 외부와 상호소통하며, 나아가 우주적 대자연의 숨결에 공명(共鳴)하기를 염원하는 것이다.

이러한 행위를 통한 예술적 표현방식은 1994년의 상파울루비엔날레를 비롯한 다수의 행위예술제에서 퍼포먼스 형식으로 시연했던 기세미학은 심신수행과 예술행위를 같은 선상에 두고, 일체화할 수 있는 21세기 새로운 예술의 대안적 방법으로 기공명상예술-선을 제시하게 된 것으로 풀이할 수 있다.

새로운 밀레니엄을 맞이하였던 세계현대미술계의 또 다른 대표적인 예를 통해서도 김영원의 예술철학에 대한 당위성은 입증되었다. 그것은 2001년 뉴욕타임스에

서 20세기를 빛낸 위대한 예술가로 잭슨 폴록(Jackson Pollock)과 피카소(Pablo Picasso), 백남준(白南準)을 선정하면서, 21세기를 빛낼 위대한 유력한 예술가 후보로 지목된 사진작가 김아타(金我他)에 대하여 '현대미술이라는 수단으로 동양사상을 가장 함축적으로 완벽하게 표현한 최초의 작가'라는 논평을 달았다. 그러나 김영원은 그보다 일찍이 이에 대해 세계2대 비엔날레에 속하는 1994년 제22회 상파울루비엔날레에서 이를 증명하듯이 보여주었던 것이다.

3. 후반기의 작품세계 ; 존재와 허구, 그림자의 그림자

"……부조라는 것을 평면공간에서 떼어내서 입체의 공간에 세워보면, 거기에서 공간과 시간이 정지되어버린 '박제된 하나의 이미지'를 얻을 수 있습니다. 이들은 하나의 물질화된 공간이며, 물질이라는 것은 우리가 얼마든지 절단하고 재구성하고, 조립할 수 있는 가능성이 있단 말이죠. 인체의 한계에서 벗어나 상당히 자유롭기 때문에 인체가 갖고 있는 요소를 가지고도 다양한 이미지를 만들어 낼 수 있는 것입니다. 그러한 방법으로 만들어 낸 작업들이 〈그림자의 그림자〉, 〈바람결에 새기다〉와 같은 작품들입니다. 그림자와 바람결의 이미지를 만들어 낸 것들이죠.

……내가 중요하게 생각하는 것은 바로 부조의 반대편의 다른 면입니다. 그 이면은 서로 마주보고 세워놓으면, 아무런 표현이 없기 때문에 주장하는 바도 없단 말입니다."[30]

-작가인터뷰 중

"우리가 예술에서 소통을 말할 때, 이것은 굉장히 제한적입니다. 예술가가 자기 사상과 감정을 이입시켜서 하나의 형태라던가 하나의 이미지를 만들어 내잖아요. 관객은 그것을 일방통행적으로 보고 이해합니다. 그렇게 하면 작품이 그 시대에서는 소통될 수 있을지

몰라도, 다음 시대에는 통하지 않게 됩니다. 이점은 동시대라고 해도, 사람의 감성에 따라 소통할 수 있는 사람과 그렇지 않은 사람이 다르기도 합니다. 작품을 일부분이라도 비워서 빈 그릇을 남겨놓는 행위는 보는 사람의 몫을 남겨놓으려는 것입니다. 이것은 시공간을 건너뛸 수 있는 소통의 구조를 이뤄낼 수 있습니다."
–작가인터뷰 중

2천 년대 이후 김영원 예술의 특징적인 단면은 2005년 성곡미술관 초대전과 2008년 선화랑 초대전에서 잘 드러난다. 이 시기 그의 창작물들은 무엇보다 '매스의 최소화'(minimized mass)와 '회화적 평면화'(painterly planarization)를 보여준다. 분명히 말하자면, 회화적으로 다듬어진 조각이거나, 조각과 회화간의 경계를 허무는, 김영원 조각사의 일대 격변의 시기임을 확인시킨다.

인체조각은 태생적인 한계를 지닌 해부학적인 구조를 가지고 있고, 이 한계를 벗어나기 위해 그는 인체 자체를 사물화시켜야만 했다. 이 시기의 〈그림자의 그림자〉는 2차원의 평면공간에

김영원 〈그림자의 그림자-합3〉

서 과감히 적출하여 입체공간으로 옮겨놓은 부조로써 존재자체성 외에는 모든 개적
특성을 사라지는 공간의 본질을 창출하고 있다. 이렇게 창출된 공간은 존재와 부존재,
현실과 가상의 경계에서 극적으로 방황하는 현대인에 대한 무한한 연민과 비판적인
시각의 은유적 담론이며, 뿐만 아니라 과정지향적인 예술작업을 통하여 자아실현을
이루고, 예술행위 자체가 자기인식을 가능하게 한다.

이러한 인체부조는 〈중력무중력〉과는 달리 더욱 근원적이고 총체적인 자아실현의 필
연성, 즉 1970년대부터 지금까지 거쳐 온 3단계의 크나큰 변화의 이유를 부여한다.
따라서 조각 자체로서의 개체적인 조형성이 상실되고, 시공간적 한계를 초월한 전체
적인 조형공간으로서의 특질을 지니게 되는 것이다. 이러한 특질은 주어진 공간과 그
경계 너머에까지도 영향력을 끼치는 이른바 나비효과와도 유사한 것으로 해석할 수
있다고 하겠다.

또한, 허구 뒤에 드러누운 실제의 현상학은 이원론적 존재를 벗어나 충만한 우주의 기
(氣)인 생명에너지가 된다. 관객의 머릿속에서 최종적으로 재구성될 미지의 그 상황
은 작가의 열린 의미구조에 바탕을 두고 있으며, 인체가 단순한 재현의 대상이나 소산
이 아닌 의미론적이고 추상적인 기호로써 제안된 것이다. 따라서 작가가 지향하는 것
은 이러한 표식들이 작용하는 방식을 밝히고, 심리와 욕망이 전개되는 무형의 장을 가
시화하는 일이다.[31]

김영원은 이렇듯 2천년대에 들어서 평면에 의지하는 부조를 환조의 공간 즉 3차원 속
으로 옮겨 놓으면서 부조와 환조의 경계를 무너뜨림으로써 조각의 개념자체에 새로
운 화두를 던져서 문제시하는 것이다. 이것은 바로 그가 주장하는 '구조의 이면에 대
한 관심'이며, '재현의 배면에 대한 관심'과 같은 것이다.[32]

그의 작품 〈그림자의 그림자〉, 〈바람결에 새기다〉에서 드러나는 납작한 평면은 재현이 간과한 이미지 저편의 세계이다. 인체의 굴곡이 구체화되는 전면 뒤에서 납작하게 들러붙어 도상적 지표의 기능을 감당하는 평면이랑 마치 가시적 현실계 이면의 비현실계를 추상하는 영혼의 세계와도 같은 상징이나 은유처럼 읽힌다. 그것은 모방으로부터 출발한 미술이 끝내 그로부터 탈피하고 찾아나서는 미적 가치의 본원적 세계이기도 하다.[33]

표현에 있어서 재현은 실제라기보다 실제를 빗댄 픽션과도 같은 것이며, 그러한 이미지는 조형적으로 성립이 가능하다. 그렇다면 평면으로부터 분리된 부조는 그 이면을 드러내게 되는데, 이 때 김영원의 작업은 그곳에 대한 관심으로부터 미술통념의 다른 이면을 건드리는 것이다. 그 간의 그의 작업방식은 재현적인 것으로써 새로운 이미지를 만드는 것이기도 하고, 또 다른 실제를 탄생시키는 것이라면 부조의 이면은 아무런 이미지가 없는 특성을 지녔으나 무(無)이미지의 이미지로서 '실제의 현현(顯現)'이 된다.[34] 이러한 현존적 차원의 예술형식은 '지금-이곳-나(now-here-me)'로 구성되는 차원이며 실존과 공간, 행위의 중첩으로 해석할 수 있다.

벽에 붙어있는 납작한 부조가 점유하는 공간은 재구성하기가 매우 힘들지만, 부조가 붙어 있던 벽면으로부터 이탈되면서 드러난 무 이미지의 단면 즉 재현의 이면은 창작자로 하여금 공간구성에 대한 욕구와 의지를 배가시킨다.[35]

시공간이 박제된 이미지는 결국 생명 의지가 꿈틀대는 공간을 얻어 낼 수 있기 때문이다. 그것은 마치 굴곡진 벽에 드리워진 그림자나 물 위를 떠다니는 유동적 형태로 표출되면서 새로운 조형성에 대한 의지를 생산해낸다.

또한, 후기에는 과거의 작업과는 구분되는 좀 더 독특한 면이 추가되는데, 그것은 무수한 반복과 반사이다. 대규모의 설치작품인 〈바라보다〉는 매우 많은 인체부조들의

반복적 나열로 구성된 작품인데, 여기서 개개의 인체부조는 정신분석학적인 관점에서 보자면 바라보는 관객의 자아가 외부에 투영된 일종의 '원상(原象, imago)'과도 같은 것으로 인식하게 하며, 따라서 이 작품은 이미지의 무한한 반복, 분열, 복수화, 지연의 경험으로 관객을 유도해간다고 말할 수 있다. 그것은 마치 거울반사를 이용한 자기 모습의 무한한 복제와 유사한 상황이며, 이것을 좌대위에 올려져있는 전통적인 기념비조각과 비교해 볼 때 그 상황적 차이가 극명히 이해될 수 있을 것이다.[36]

김영원 〈교감〉

김영원 〈그림자의 그림자 12-2〉

예컨대, 〈그림자의 그림자-2〉에서 사실적으로 표현된 인체의 민중성과 단순한 흰색의 미니멀 구조의 대립은 풍요로운 미적효과를 극대화 시키고 있다. 그에게 있어서 백색은 절제를, 적색은 욕망을 의미하는 것이고, 그것은 곧 현실과 초월, 있음과 없음, 부동과 운동 등 어느 한쪽만 가질 수 없는 우리자신의 고유함을 은유적으로 제시하고 있는 것이다. 어쩌면 모든 것이 통일적인 하나의 존재로 귀일(歸一)된다는 마틴 하이데거(Martin Heidegger)의 사상과 사물과 나와 우주가 하나를 이루는 동양사상적 조형성으로 시대정신과 인간내면의 실체를 기호화하고 표상화한 작업으로 볼 수 있는 것이다. 또한 이들 인체부조는 기존의 조각과는 다르게 환조에 이르지 못한 것, 즉 반환조(半丸彫) 혹은 반재현(半再現)과 같은 것으로 인식될 수 있는 것으로서 불완전하게 표현된 재현들이 무수히 나열된 모습을 통해서 부족한 허구를 메우려는 자극을 동반함으로써 더욱 본질적이면서도 근원적인 자신이 존재한다는 필연을 인식하게 되는 것이다.[37]

궁극적 실존이란 바로 그 지점에서 응변(應變)하기 시작하며, 모든 언어, 조각들 역시 마찬가지이다. 언어와 조각이 끝나는 한계상황에서 비로소 조각과 나의 관계가 회복되는 것이다. 이것은 바로 관개의 실존이면서 동시에 조각의 실존이기도하다. 이 작업에 대한 김영원 자신의 말은 매우 시사적이다.

"……부조를 환조(丸彫)적 공간에 놓는다. 부조이면은 시간과 공간이 박제된 침묵의 공간을 얻는다. 이미지의 개별적 특성이 사라지고, 존재감만이 느껴지는 본질적 공간이 존재한다."
"……이러한 이미지를 자유자재로 절단하고 조립해서 기존의 인체조각이 지니는 시간성과 공간성의 한계를 벗어나 사물과 같은 기존의 인체조각이 지니는 시간성과 공간성의

한계를 벗어나 사물과 같은 자유스러운 공간을 연출한다."[38]
-작가노트 중

김영원의 후기 작업들은 시대정신과 함께 인간 내면의 실체를 기호화하고 표상화한 작업으로 그동안 작가가 끊임없이 삶과 작업에서 탐구하여왔던 주제의 결정체로 보인다. 보이지 않은 허상과 깊숙이 존재된 욕망의 세계를 3차원으로 구체화 시키는 작업은 쉽지 않았을 것이다. 탐구된 시대적 재료와 다양한 사유 그리고 절제된 형태에서 나온 현대의 인물상은 평생 정신과 육체를 함께 수행한 결과물, 즉 내공으로부터 나온 것임을 짐작하게 한다.[39] 이것은 곧 명상으로부터 얻어진 결과이며 그것은 인체조각이 갖는 구상성과 선-예술의 추상성이 융합함으로써 그가 추구하는 경험론과 사유구조 통합이라는 세계관을 확립한 셈으로 보인다.

시리즈 작업인 〈그림자의 그림자〉는 단순한 물리적 현상 이상의 영혼, 정신, 호흡, 숨결 등 비가시적 실체의 메타포이며, 무의식적 자기에 대한 상징성을 갖는다. 자아나 인간성이 배제된 그림자들은 현상만 좇아 그 안에서 또 다른 세계를 구축하고 있는데, 이러한 배면에는 비실재감의 사유가 포함되어 있다. 형상의 절편과 절편은 원래 하나의 몸에서 분리되어 나온 것이란 점에서 주체와 그 주체로부터 분리된 그림자, 분신, 아바타(Avatar)와의 유기적인 관계를 효과적으로 암시해 준다. 또한 단면과 단면이 배열되고 배치되는 양상에 따라서 어떤 것이 주체이고 그림자인지, 어떤 것이 모본(母本)이고, 사본(寫本)인지에 대한 구분이 모호해지고 그 경계가 흐릿해 진다. 이것은 결국은 인간의 실존과 생존의 문제가 다르지 않음을 상징하며, 소멸하는 시간현상을 시각적으로 표현한다. 이러한 공간은 비어 있으면서 채워져 있는 허와 공이 가시화된 형상인 것이다. 이것은 실재와의 닮은꼴에 연연해하지 않는, 어떤 절대 경지를 은

유적으로 표현한 것으로 실체감을 강조하기 위한 반어적 표현으로 볼 수 있다.[40]

뿐만 아니라 초기작에서 볼 수 있는 인체의 즉자태(卽姿態)에서 대자태(對自態)를 거쳐 구축된 실재에 대한 사유적인 형태로써 실재 표상의 문제를 전면에 부각시키고 있는데, 이는 인체이상의 의미를 지닌 순수조형 그 자체이다. 공허적인 의미가 포함된 명제가 보여주는 실재는 해체적인 기표들로써 인체를 시사하는 최소한의 조건만으로 인체의 실재에 대한 지표적인 성격을 갖는다.[41] 즉 최소한의 표상만을 허용하는 것이다. 이로써 굴절되고 해체된 오늘의 인간상의 실상을 암묵적으로 고발하는 시대성과 사회성을 수반하고 있다. 이러한 조형적 의지는 현대사회를 살아가는 인간의 역경 내지는 실존적 국면을 표출하고, 질서와 혼돈, 시간과 공간, 단위와 존재, 의식과 무의식의 세계를 편견 없이 있는 그대로 인식하는 방법을 통한다. 그리고 그러한 방법은 생명에너지로 충만한, 화해와 대긍정의 세계, 진정한 의미의 자유와 평화를 누릴 수 있는 세계를 지향하는 리얼리티를 획득하며, 이는 회화적 평면화를 통한 초기 매스의 최소화적인 것과는 대조적인 모습을 보인다.

따라서 김영원 예술은 감성의 단계를 초월한 논리적인 시각에서 분석해 본다면, 초기부터 현재까지 진행되어온 그의 작업이 갖는 일련의 변화에서 여실히 드러나 있으며, 조형적으로 볼 때는 재현으로부터 해체·재구성·절제를 위한 단순화 등의 과정으로 볼 수 있고, 미학적으로 본다면 동양철학을 통한 초극적인 명상('meditation'을 초월한 'superconsciousness'의 개념)의 과정인 것으로 고찰된다 할 수 있겠다.

IV. 융합에 의한 미학적 조형론 구축

자신의 조각생애 제3기를 지나 실재와 실존의 문제를 다루어오고 있는 김영원의 2천년대 이후의 예술세계는 1970~80년대 초반기의 인체의 즉자태로부터 1990년대

중반기의 대자태를 거쳐 깨닫게 된, 실재[42] 그 자체란 무엇인가에 대한 응답을 함축한다. 그의 실재에 대한 사유는 이처럼 50여 년의 기나긴 창작적인 도정과 자신의 삶에 대한 경험체계와 그 실제의 시간만큼이나 넓은 폭과 깊이를 갖고 있다.

예술이 갖는 주요특성 중의 하나는 사회성, 역사성과 더불어 시대성이다. 이러한 시대성은 시대의 변화, 문명의 변화에 따라 표출되는 것이다. 그러나 그 이전에 전제되어야 하는 것이 작가의 경험체계이다. 경험체계는 논리적일 수도 비논리적인 수도 있다. 오늘날의 예술표현은 상상의 극한상황에 치닫는 이미지를 퓨전이라는 이름으로 조합하여 실재적 리얼리티를 주장하고 있는 반면, 김영원은 그가 살아온 시대와 그에 따른 경험체계 속에서 창작에 대한 모색으로 이어져왔고, 무엇보다도 동양철학적인 기본개념을 바탕으로 한 본질과 근원의 문제와 현실과의 경계에 서 있는 것이다. 이와 같이 극명한 대조를 보이는 세대의 차이는 인간과 예술의 관계성에 대한 성찰을 요구하고 있는 것이다.[43]

김영원 〈그림자의 그림자 05-5〉

김영원의 전반적인 작품표현의 지향점은 명상조각을 통해 세상과 소통하기를 염원해 왔다. 그러나 명상조각은 일반적인 소통과 표현에 한계가 있었고, 수행자가 아니라면 공감대의 폭은 좁아질 수밖에 없었다. 이러한 한계를 벗어나 걸림돌 없는 이미지를 만들기 위해 중력무중력 인체이미지와의 융합이 필요했던 것이

다. 그러기 위해서는 중화된 인체 이미지가 필요했을 것이고 그것을 얻기 위한 부조적인 기법이 필요했을 것이다. 평면상의 부조 이미지만 절취해서 입체공간에 세웠다고 가정해 보는 것이 그것이다. 정지된 시간과 비어 있는 공간에 놓인 부조의 이면은 존재만의 공간만이 남게 되는 것에 그의 또 다른 미학적 가치를 획득하게 되는 것이다. 이와 같이 물질화된 인체 이미지를 마음대로 절단하고 자유롭게 조립해서 만들어진 새로운 이미지는 마치 오려진 사진을 구겨 놓거나 그림종이를 접어놓은 것과 같이 물결·바람·의자·꽃·사랑 등의 다양한 유무형의 이미지로 재탄생 시킬 수 있는 것이다. 이러한 형상들은 입체와 뒤섞여 환상적인 착각 속에 드리워진 그림자, 인간의 무한 욕망으로 채워진 허구의 세계가 무한 증식되어 현실과는 거리가 먼 가상적인 현실공간의 허상을 만들어 내게 되는 것이다. 이러한 이미지들은 그의 현재와 향후 창작의 방향성에 있어서 실재와 부재의 경계를 넘나들며 현실과 가상의 극점에서 명상으로 이끌어 주는 화두 같은 역할을 기대하는 창작실험으로 볼 수 있는 것이다.

특히, 이러한 맥락으로 이어져 온 그의 근작들은 한층 더 강화된 텅 비어있는 실재의 안쪽을 폭로하려는 데 의미가 있다. 차례로 이를 폭로함은 굴절되고 해체된 오늘의 인간상의 실상을 암묵적으로 고발하려는 데 뜻이 있다. 하나의 몸체가 절개되고 있다는 것 자체도 그러하거니와 복수 개체들이 중첩되어 있다는 것은 오늘의 자아분열의 내면풍경을 절절하게 보여준다. 이 시도는 인체의 경우, 우리가 통상 믿어온 인체라는 것, 다시 말해서 인체의 실재가 비존재로 전락함은 물론 그 정체마저 타자화(他者化)되어있음을 고발한다.[44]

한편, 김영원의 조각예술에 있어서의 공간이라 함은 "조각의 시공간적 한계를 벗어난" 공간…… 이는 바로 개개(箇箇)의 이미지, 개개의 조각들의 구분이 무의미해진 공간을 말하는 것이다. 그것은 조각 이전에 혹은 이후에 존재하는 원초적인 차원으로의

'회귀'를 의미한다. 그것은 창조가 아니라 발견이며 각성일 뿐이다. 그것은 조각을 통해 조각이 거듭나는 과정, 일종의 '탈(脫)-조각', '초(超)-조각'(meta-sculpture), 혹은 '원(原)-조각'(archie-sculpture)의 차원이다.[45]

이것은 어쩌면 작가에 의해 조각되어지는 것이 아니라 자연의 원형 속에 잠재되어 있는 본질을 끄집어내기 위한 일종의 껍질 벗기기와도 흡사한 것으로 간주될 수도 있는 것이다.

김영원의 조각은 결과가 아니라, 조각과 자신 사이에 이루어지는 모호한, 하지만 분명히 실재하는 과정이며, 따라서 조각이란 조각을 포함한 더 큰 무엇이라고 모순되게 정의될 수 있다. 조각은 조각이라는 기표의 한계를 넘어가는 것이다.[46] 조각은 조각을 바라보는 주체의 실존까지 필연적으로 포함하기 때문이다.

김영원 작업 전반을 관통하고 있는 그의 문제의식은 예술을 바라보는 관점을 변화시켰으며, 이러한 새로운 관점은 새로운 시대에 걸맞은 문제의식의 발로이기에 스스로 만들어 낸 문제들로써 그의 작가적인 위상은 통념을 벗어나 새롭게 연구될 필요가 있다.

그 동안 그의 작품이 갖는 형식 즉 철학적 개념을 배제한 시각적으로 비쳐지는 외형을 기준으로 단편적인 평가로 규정되어 왔을 뿐만 아니라. 추상표현주의와 미니멀리즘이 주류를 이루던 척박한 환경 속에서 구상조각의 맥을 이어온 작가라는 정도의 평가에 그쳤던 것이 사실이다. 그러나 현대미술은 이제 형식의 시대를 종식하고, 철학의 시대에 도달해 있는 시점에서 김영원의 조각은 형식적인 면에서는 구상이랄 수 있지만 내용적인 면에서는 순도 높은 철학성을 지닌 추상성을 지니고 있다. 이러한 맥락에서 그의 예술적인 성과는 포스트모던을 뛰어넘어 동시대미술로서 예술이 지향해야 할 본질적인 목적이 무엇인지에 대한 문제를 제시한 독보적인 존재임이 드러나는 것이다.[47]

김영원 예술에서 탐구하고 소통하고자 했던 핵심은 자신의 「생명의 조각전」에서 강조했던 '생명성'이다. 그에게서 생명성은 그의 조각예술이 존재해야 할 이유 그 자체이면서 해답이다. 그의 예술에 있어서 핵심키워드인 생명성은 단순한 물리나 생물학적인 차원을 뛰어넘어 철학에서 말하는 진정한 생명의 존엄과 가치를 지칭하는 것이다.[48] 그는 제3의 예술이라는 키워드로 자신의 예술성을 차별화하고 있는데, 그것은 인간존엄과 존재 가치를 전제하지 않은 예술 그 자체, 예술의 절대성, 유희로서의 예술 혹은 삶을 영위하기 위한 목적으로서의 예술 등을 거부한다.

그는 물질화된 의식만으로 살아가는 현대 산업사회의 급속한 변화에 적응하기 위한 훈련된 인간상과 그로 인해 삶의 목적과 본질과는 거리가 먼 현대인을 고발함으로써 회복되어야 할 인간상에 대한 창작행위를 과제로 삼고, 단순히 인체가 갖는 미적효과보다도 물질화된 존재를 표현함으로써 반어법적인 구사를 통해 현대인의 일그러진 존엄의식을 피력하고자 하는 것이다.

따라서 그의 조각세계를 일컬어 '인체구상조각'이라 해서는 안 되는 것이다. 그가 물질화된 인체를 창작의 핵심매체로 등장시키는 것은 현대인이 갖는 무영혼성, 육체적 탐욕, 외적치장에 몰두하는 것을 비판하기 위함이다.

김영원이 창작매체인 신체는 진정한 생명성을 상실한 현대인의 육신이며, 이것들은 오로지 물질적인 욕망에 매몰되어 있다. 이러한 인간성 매몰은 자연으로서의 인간표정의 상실과 물리적인 형태로서의 얼굴과 장기(臟器)만으로 존재하는 것이다. 이러한 창작의 소재들은 작가로서의 임무를 증폭시키며 작품 속으로 끌어 들여진다. 그것은 어쩌면 로봇이나 사이보그와도 같은 비정신적인 물질로서의 신체인 것이다. 정신성에 대한 환기, 인간성 회복에 대한 환기를 위한 비판과 고발을 전제하는 인체는 물질의 극한상황에 내몰린 것으로써 트렌드로써가 아닌 사회성을 담은 '리얼리즘'의 중

요한 자리를 점유한다.

우리나라의 현대조각의 전개상황은 구상과 추상, 현실과 비현실, 논리와 감성, 이지와 상상 등 그 표현의 동기가 무엇이든 간에 모든 것이 인간에 의해 규정되어 졌고, 인간을 위해 불러지는 찬송가와도 같았다. 이러한 통념은 규정처럼 엄격했으며 창작자의 주관적인 성향에 따라서 다소의 조건이 부가되었을 뿐이다. 그러나 김영원 조각은 통속을 초월한 초극적인 자기성찰을 전제로 하며 모든 것은 공(空)과 연결되어 있음을 강조하는 것으로서 현대인의 삶에 대한 오류를 바로잡고 신성에 이르는 길로 안내하고자 하는 데에 목적이 있다고 할 수 있다.[49]

결론적으로, 김영원은 현대인의 '신체적 사유'를 절하고, 절하의 이유를 설득시키기 위한 하나의 방법으로서 자신만의 독특한 리얼리즘 조각양식을 창조했다. 김영원의 리얼리즘은 19세기 사회고발적인 차원을 뛰어넘어 사상과 철학적인 차원에서의 인간은 무엇인가에 대한 화두를 던지는 차원에서 그 궤를 달리하며, 형식만능주의에 만연했던 20세기를 넘어 예술이 존재해야 하는 이유가 인간성의 회복과 철학적 방법 제시에 있음이다.[50] 따라서 김영원의 조각언어로 획득할 수 있는 인간존엄과 생명에 대한 철학적인 리얼리즘은 그의 독자성과 함께 이미 인류의 사회적 산물로 변환되었다. 미술의 역사는 다름 아닌 그것에 대한 의미 축적의 역사인 것이다.

1)이성석, 「우영준컬렉션XI-한국현대미술의 주역들」 전시서문에서 발췌, 2018. 5. 15.~7. 15, 금강미술관

2)이성석, 앞의 글 「우영준컬렉션-한국현대미술의 주역들」에서 발췌

3)이성석, 학술세미나 「강국진의 삶을 중심으로 한 예술개관」 발제문에서 발췌, 2007. 6. 8, 경남도립미술관

4)이성석, 앞의 글, 학술세미나 「강국진의 삶을 중심으로 한 예술개관」

5)조은정, 「전후 한국화단과 전혁림」 학술세미나 원고 중 머리말 부분발췌, 2006

6)오리엔탈리즘이 서양에 의해 구성되고 날조된 동양에 관한 인식이라면, 옥시덴탈리즘은 반대로 동양에 의해 구성되고 날조된 서양에 관한 인식이다.

7)윤진섭, 「풍경의 공명(共鳴)」 동대문 DDP 전시서문 중에서 발췌함.

8)이성석, 「생명과 명상의 조각가, 김영원의 예술개관」, 생명과 명상의 조각, 김영원 전시서문, 2011경남도립미술관 전시도록, p.20.

9)이성석, 앞의 글, 「생명과 명상의 조각가, 김영원의 예술개관」, 생명과 명상의 조각, 김영원 전시서문, p.20.

10)경남신문, 「사람의 향기(19) 세종대왕 동상 만든 김영원씨」 기사 중에서 발췌

11)이성석, 앞의 글 「생명과 명상의 조각가, 김영원의 예술개관」, 생명과 명상의 조각, 김영원 전시서문, p.20.

12)이성석, 앞의 글, 「생명과 명상의 조각가, 김영원의 예술개관」, 생명과 명상의 조각, 김영원 전시서문, p.20.

13)DDP는 세계적인 여성건축가 자하 하디드(Zaha Hadid, 1950-2016, 이라크 바그다드)가 2009년부터 2014년까지 만든 작품으로서 당시 언론은 '불시착한 우주선'이라고 불렀다.

14)베네치아(베니스)에서 30분 정도 거리에 위치하는 파도바는 이탈리아 북부의 도시로 종교, 예술, 교육의 도시이다. 1222년에 개교한 파도바대학은 파리대학, 볼로냐대학 다음으로 유럽에서 오래된 대학으로 코페르니쿠스, 에라스무스가 이 대학에서 수학했고, 갈릴레오 갈릴레이가 교수를 지냈다. 종교적 측면에서 파도바의 상징적인 건축물인 성 안토니오 대성당은 유럽에서 대중적 사랑을 많이 받고 있는 성 안토니오(1195~1231) 성인이 생전에 짓기 시작한 곳으로 1229년 착공하여 1263년 일차 완성되었다. 성 안토니오 성인은 포르투갈 출신이지만 생애 대부분을 파도바에서 활동했으며 특히 명설교로 유명했다. 성 안토니오의 사망 이후 대성당에 성인의 유해와 특별히 혀, 턱을 보관하고 있으며, 성인의 신신을 싼 마직포 등이 보존되어 있어서 오늘날에도 순례객들의 발길이 끊이지 않고 있다. 파도바는 미술사에서 로마나 피렌체에 못지않게 중요하다. 르네상스 미술의 시작이라 볼 수 있는 지오토(Giotto, 1266~1337)의 대표적인 벽화가 바로 파도바의 스쿠르베니 소성당에 있고, 성 안토니오 대성당에는 르네상스 시대 조각의 선구자인 도나텔로의 기마상을 비롯한 제대 조각이 있어서 피렌체의 르네상스를 이탈리아 북부에 알리는 메카가 되었다. 또한 에레미타니 성당에는 이탈리아 북부의 대표화가 안드레아 만테냐(15세기 활동)의 초기 벽화가 있다. 파도바는 한마디로 도시 전체가 유적 그 자체라 볼 수 있다.

15) 노벨로 피노티(Novello Finotti)는 1939년 베로나 출생으로 아르날도 포모도로, 반지와 더불어 생존하는 이탈리아 최고의 조각가이다. 1966년 제 32회 베니스 비엔날레, 1984년 제 41회 베니스 비엔날레에서는 이탈리아 관의 독립 전시장에 초대받은 바 있다. 현재까지 총 40여 회의 개인전을 개최했으며, 이탈리아와 전 세계 주요 도시(밀라노, 로마, 만토바, 뉴욕, 베를린, 상 파울로, 토쿄, 오사카, 홍콩 등 주요 도시 대부분) 및 핀란드, 덴마크, 노르웨이 등 북유럽, 동유럽, 남미, 미국, 일본 등지의 전 세계 국가에서 전시회를 개최했다. 그러나 국내에는 아직 알려지지 않은 작가이다. 주요 작품은 바티칸 성 베드로 성당에 교황 요한 23세의 도금청동 제대 제작, 역시 바티칸 성 베드로 성당에 성녀 솔레다드 상을 제작한 것을 비롯하여, 파도바의 성 유스티나 성당의 세 개의 청동문을 비롯한 성당 정면 전체를 완성했으며, 이탈리아는 물론 세계 주요 미술관과 도시에 작품이 소장되어 있다.

16) 윤진섭, 「조각의 정석, 김영원 조각 40년의 의미」 노벨로 피노티(Novello Finotti)와의 2인전시 서문 중에서 발췌

17) 송미숙, 「물리적 기능 구조에서 본질에 대한 의문 제기 대상으로서의 인체」, 『아르비방23』, 시공사, 1994

18) 김복영, 「신체와 반(反)신체」, 『아트인컬처』, 2009년 5월호

19) 송미숙, 앞의 글 「물리적 기능 구조에서 본질에 대한 의문 제기 대상으로서의 인체」

20) 김원방, 「'텅 빈 조각' 그리고 조각의 현존적 차원」, 성곡미술관 김영원 조각전 전시서문, 2005

21) 고충환, 「마음을 통해 본 반복되고 분열되고 복제되는 나」, 선화랑 김영원전 전시서문, 2008

22) 김복영, 「신체와 반(反)신체」, 『아트인컬처』, 2009년 5월호

23) 이성석, 앞의 글 「생명과 명상의 조각가, 김영원의 예술개관」, 생명과 명상의 조각, 김영원 전시서문 p.22.

24) 김진엽, 「잃어버린 현재, 그 본질에 대한 명상」, 문예진흥 미술회관 김영원전 전시서문, 1997.

25) 송미숙, 「물리적 기능 구조에서 본질에 대한 의문 제기 대상으로서의 인체」, 『아르비방23』, 시공사, 1994

26) 김복영, 「신체와 반(反)신체」, 『아트인컬처』, 2009년 5월호

27) 이성석, 앞의 글 「생명과 명상의 조각가, 김영원의 예술개관」, 생명과 명상의 조각, 김영원 전시서문, p.23

28) 이성석, 앞의 글 「생명과 명상의 조각가, 김영원의 예술개관」, 생명과 명상의 조각, 김영원 전시서문, p.23

29) 이성석, 앞의 글 「생명과 명상의 조각가, 김영원의 예술개관」, 생명과 명상의 조각, 김영원 전시서문, p.24

30) 오형석, 「1990년대 이후 한국 구상조각의 경향 연구」, 원광대학교 대학원, 2007

31) 고충환, 「마음을 통해 본 반복되고 분열되고 복제되는 나」, 선화랑 김영원전 전시서문, 2008

32) 이성석, 앞의 글 「생명과 명상의 조각가, 김영원의 예술개관」, 생명과 명상의 조각, 김영원 전시서문, p.24.

33) 김성호, 「허구 뒤에 드러누운 실재, 그 생명성의 매개」, 김영원 작가론-표지작가, 『미술세계』, 2005년 11월호, pp.74-78

34) 김성호, 앞의 글 「허구 뒤에 드러누운 실제, 그 생명성의 매개」, 선화랑 개인전 전시서문, 2008.

35) 김성호, 「허구 뒤에 드러누운 실재, 그 생명성의 매개」, 김영원 작가론-표지작가, 『미술세계』, 같은 쪽

36) 김원방, 「'텅 빈 조각' 그리고 조각의 현존적 차원」, 성곡미술관 김영원 조각전 전시서문, 2005

37) 김원방, 앞의 글 「'텅 빈 조각' 그리고 조각의 현존적 차원」, 성곡미술관 김영원 조각전 전시서문, 2005

38) 윤종호, 「현대 인체조각에 나타나는 존재에 대한 연구:본인의 작품을 중심으로」, 홍익대학교 대학원, 2008

39) 김미진, 「김영원」, 『월간미술』, 2008년 11월호

40) 고충환, 「마음을 통해 본 반복되고 분열되고 복제되는 나」, 선화랑 김영원전 전시서문, 2008

41) 김복영, 「실재의 비존재에 대한 시선」, CUBE SPACE 김영원전 리뷰, 2007

42) 이성석, 앞의 글 「생명과 명상의 조각가, 김영원의 예술개관」, 생명과 명상의 조각, 김영원 전시서문 p.26.

43) 김복영, 「실재의 비존재에 대한 시선」, CUBE SPACE 김영원전 리뷰

44) 김복영, 「신체와 반(反)신체」, 『아트인컬처』, 2009년 5월호

45) 김원방, 「'텅 빈 조각' 그리고 조각의 현존적 차원」, 성곡미술관 김영원 조각전 전시서문, 2005

46) 김원방, 앞의 글 「'텅 빈 조각' 그리고 조각의 현존적 차원」, 성곡미술관 김영원 조각전 전시서문, 2005.

47) 이성석, 앞의 글 「생명과 명상의 조각가, 김영원의 예술개관」, 생명과 명상의 조각, 김영원 전시서문 p.27.

48) 이성석, 앞의 글 「생명과 명상의 조각가, 김영원의 예술개관, 생명과 명상의 조각, 김영원 전시서문 p.27.

49) 김복영, 앞의 글 「신체와 반(反)신체」

50) 이성석, 앞의 글 「생명과 명상의 조각가, 김영원의 예술개관, 생명과 명상의 조각, 김영원 전시서문 p.27.

[참고문헌 및 자료]

※ 본 논고는 필자가 2011년 기획한 〈생명과 명상의 조각, 김영원展〉, 경남도립미술관, 실내전: 2011. 3. 3.~5. 29, 옥외광장전: 2011. 3. 3.~12. 26)에 연구논문으로 집필하여 전시도록에 게재된 「생명과 명상의 조각가, 김영원의 예술개관」을 근거로 하여 재 연구를 통해 보완된 것임을 밝힙니다.

2020 「작가와의 인터뷰」는 필자와 김영원 작가와의 대담에 의한 구술채록과 작가가 제시자료에 의함.

고충환, 마음을 통해 본 반복되고 분열되고 복제되는 나, 2008

김미진, 인간내면의 진중한 울림

김복영, 김영원의 중력 무중력(환갤러리 초대전), 「현대미술연구」 중에서

김복영, 신체와 반(反) 신체(문신미술상 수상 기념전/아트인 컬쳐), 2009

김복영, 실재의 비존재에 대한 시선(큐브 스페이스 개인전), 2007

김복영, 정형의 해체…생명의 복원-김영원 조각의 지향과 방법.

김성호, 허구 뒤에 드러누운 실제, 그 생명성의 매개, 미술세계 11월호

김영원, 작가노트

김원방, 텅 빈 조각, 그리고 조각의 현존적 차원(성곡미술관 개인전), 2005

김준기, 구상조각이라는 관념을 넘어서

김진엽, 물질과 정신의 화해를 위한 조화(미술세계 표지작가 인터뷰)

김진엽, 잃어버린 현재, 그 본질에 대한 명상(문예진흥원 미술회관 개인전), 1997

서성록, 기공명상으로 빚어낸 인간군상(문예진흥원 미술회관 개인전)

서성록, 신체성 기계성, 김영원의 인체조각, 1989

서성록, 훼손된 삶을 치유하는 해체된 미술, 1990

손미경, 현대 인체조각의 리얼리티 연구: 인체와 반인체의 제 요소를 중심으로, 홍익대학교 대학원, 2010

송미숙, 물리적 기증구조에서 본질에 대한 의문제기 대상으로서의 인체

오형석, 「1990년대 이후 한국 구상조각의 경향 연구」, 원광대학교 대학원, 2007

윤종호, 「현대 인체조각에 나타나는 존재에 대한 연구: 본인의 작품을 중심으로」, 홍익대학교 대학원, 2008

윤진섭, 대지로의 회귀-김영원론, 「미술관에는 문턱이 없다」, 1998

윤진섭, 세계의 빗장을 여는 사제(미술세계 표지작가)

윤진섭, 조각의 정석, 김영원 조각 40년의 의미, 노벨로 피노티(Novello Finotti)와의 2인전시 서문, 2013

윤진섭, 풍경의 공명(共鳴), 동대문 DDP 전시서문, 2014

이성석, 「생명과 명상의 조각가, 김영원의 예술개관」, 생명과 명상의 조각, 김영원 전시서문

이성석, 「우영준컬렉션-한국현대미술의 주역들」, 전시서문, 2018. 5. 15.~7. 15, 금강미술관

이성석, 학술세미나 「강국진의 삶을 중심으로 한 예술개관」, 2007. 6. 8, 경남도립미술관

이일, 김영원의 조각-인체연습(문예진흥원 미술회관 개인전), 1987

조은정, 전후 한국화단과 전혁림(학술세미나 원고 중 머리말 부분발췌), 2006

동방의식으로써의 조형적 상징체계_곽훈

I

예술의 세계는 피안(彼岸)의 세계이다. 이미 지나간 과거라 할지라도 모든 현상과 존재 혹은 부존재에는 피안이 있고, 이는 곧 미지와 상상의 세계이다. 인류공영에 이바지한 예술의 힘은 이러한 미지에 대한 상상에 있다. 그렇다면 예술은 과연 어떠한 위치를 점하는가.

인류문화의 발전과정은 예술과 일반 학문의 총칭으로서의 철학, 그리고 과학의 상관관계 속에서 발전한다. 예술은 감성을 바탕으로 한 상상을 전제로 하며, 철학은 이지(理智)에 의한 논리를 전제로 한다. 또한 과학은 실험을 통해서 실증(實證)해 보이는 관계성을 갖고 있다.

여기서 우리가 주목할 것은 예술이 갖는 '상상'에 있다. 상상이란 '이 세상에 없는 것을 꿈꾸어 대는 것'이라 할 수 있다. 그것은 곧 '창조'이다. 요셉 보이스는 "창조적인 모든 활동은 예술이며, 따라서 모든 사람은 예술가이다"라고 했다. 이 세상에 없는 것을 우리가 예술작품 속에서 어떻게 상상할 수 있는가. 작품 속에는 다만 그 해답을 찾는 키워드, 즉 정신을 가지고 있을 뿐이다. 예술작품은 상상의 장(場)이다.

예술가의 상상적 사고는 곧 미래를 여는 힘이며, 이는 곧 인류의 발전에 있어서 첫 번째 공적을 지닌다. 그 공적은 곧 미래에 대한 상상이다. 이러한 상상은 고정관념이 적

은 어린아이일수록 활발하다. 어린아이의 순수한 그것은 곧 예술의 본질적인 성격을 포함하고 있다. 그러한 예술은 무한한 상상력과 열정적인 감성을 동반한다. 예술적 상상력의 확대는 주어진 현실을 뛰어넘는 피안의 세계이다. 이러한 피안의 세계를 현실

곽훈 〈Van Gogh〉

화하는 것은 현실과 기존, 고정관념이나 인식의 세계를 초월할 때 가능한 것이다.

예술적 사고는 바로 이러한 이념에 있고, 그것은 곧 자유이다. 자유로운 사고 또는 황당하리만치 새롭게 느껴지는 사고는 불가지(不可知)의 미래를 지각 가능케 하고 현실로 끌어당기는 힘을 갖는다. 예컨대, 인간은 미지의 세계에 대한 동경과 염원으로 우주 속의 별 하나를 정복하였다. 이것은 오로지 예술가의 상상의 자유에서 비롯된 것이라 할 수 있다.

세상에 존재하는 모든 것은 인간을 중심으로 이루어진다. 예술도 그 예외가 될 수는 없다. 인간에 의해서 탄생한 예술은 결국 인간을 위해서 존재하게 되는 것이다. 이러한 사실로 비추어볼 때 예술의 전제는 '인간에 의한, 인간을 위한' 것이며, 인류 예술의 역사는 새로운 형식의 역사이다. 언제나 새로운 형식을 제시한 예술가만이 역사에 기록되어 있는 것이다. 고흐, 세잔, 피카소, 백남준 등을 포함한 위대한 예술가들의 면면이 이러한 사실을 증명하고 있다.

II

곽훈에게 있어서 예술적 상상력은 역사의식에서 비롯된다. 그의 역사의식은 지극히 동양적이며, 사유적이다. 과거 회귀와 우주로의 확산을 통한 불가지의 본질 세계는 그가 추구하는 상상의 세계인 동시에 피안의 세계이다.

현대미술의 본산이랄 수 있는 미국에 있어서 이방인일 수밖에 없는 곽훈의 회화는 추상표현주의적인 표면 형식과 동양인으로서의 동방의식에 대한 전제를 배면에 숨겨진 내용으로 구성되어 있다. 이러한 구성적 기반은 작가가 타고난 토양과 사상의 토대 위에 구축된 것이다. 그는 마치 역사적인 사실이 환생하듯 생명력을 불어넣으며, 철학적

인 자기반성과 성찰을 통한 기본과 근원적인 회귀를 성인(聖人)의 측면에서 본 시각으로 해석한다. 따라서 그의 회화는 동방의식의 발로로써 동서양의 융합과 조화를 추구한 결과물이다.

그의 가슴속에 흐르는 동방의식은 불교철학과 노장사상(老莊思想)의 지혜, 즉 깨달음의 공허(空虛)에 대한 지혜를 담고 있을 뿐만 아니라 유가(儒家)사상의 심오함을 표출해 내고 있다. 이는 곧 곽훈의 예술에 대한 정제된 자유이념이다.

곽훈의 회화는 기(氣)와 겁(劫), 성(聲)이라는 세 가지의 동양적 사상을 전제로 하고 있다. 이 작가에게 있어서 氣는 기운생동(氣運生動)의 무의식적인 잠재력으로 요약되며, 이것은 동방색채의 강렬한 이미지화에 공헌하는 수단이 되는 것이다. 한편 그의 도기(陶器) 작품을 통해서 표출해 보인 氣는 초자연적이면서도 자연에 근간을 두는 정신적 상징체계로 대변될 수 있고, 근본과 원인으로의 회귀 본능적 욕구표현의 결과로 해석할 수 있다.

자연의 회귀를 은유하는 겁(劫)은 물질주의적 사상에 대항하는 개념으로 불교의 윤회와 유사한 재생적 의미로써, 비의(祕義)을 간직한 우주 속의 파괴는 또 다른 생성의 한 과정으로 본다. 그에게 있어서 劫은 생성과 소멸 그리고 윤전(輪轉), 반전(反轉) 또는 공전(空轉)의 과정을 영겁(永劫)의 세월을 통해 반복함으로써 존재의 영원성을 은유하는 메타포이다.

내적울림(Inner sound)으로 존재하고 보전되어 동양의 정신문화 속에서 재건되는 소리, 즉 현대문명으로 대변되는 성(聲)은 칸딘스키의 내적울림으로 치환할 수 있는 음악적인 조형성과 동양의 주문(呪文)적인 종교의식의 성스러움과 경건함을 필연적인 관계로 묶는 것이다.

곽훈 회화에 있어서 내면적 음률의 언어는 표현대상을 향한 시각이 아닌 점에서 사물의 내면적 음률로 향하는 직관정신에 해당한다. 직관에 의한 내면의 소리를 따르는 그의 회화는 사물의 내면에서 드러나는 맥박을 우리들의 전체적인 감각을 통하여 받아들이는 것이며, 이는 곧 딱딱한 껍질에 해당하는 사물의 외형적인 형태를 지나 사물의 내면에 다다르게 되는 시선이다.

따라서 모든 개별적인 사물은 그것 자체로서 내면적인 음률을 가지고 있고, 따라서 그것은 그 사물이 가지는 외형적인 의미와는 독립되어 있다. 즉 내적필연성의 주요기초를 수립하기 위해서 외적인 것에서부터 자유로워야 한다. 그렇지만 외적인 것에서의 자유로움이란 자연의 표피를 벗어나는 것이지 결코 자연의 법칙을 벗어나는 것은 아닌 것으로 보인다.

곽훈의 氣와 劫, 聲은 결국 예술가로서 정신과 작품이 갖는 생명력, 그리고 지속가능한 메시지의 전언자로 요약할 수 있다.

이러한 핵심적 조형요소들을 통하여 그의 회화는 살아 숨 쉰다.

그의 작품에서 표출되는 조형요소들은 마치 유영(遊泳)하듯 추상적 바닷속에 노닐며, 그의 작가적 영혼마저 블랙홀로 빨려들게 할 뿐만 아니라, 구성적으로도 나선형의 단순원리를 통하여 생명력을 강화시키고 있다. 이것은 곧 내부로부터 외부로 향한 팽창력이며, 무의식적 열린 구조의 강력한 힘으로 감상자의 상상력을 자극, 진동시켜 상상이라는 무한세계, 우주로 안내한다.

유치미(幼稚美)를 더한 자유분방한 필치와 문자의 가미를 통한 시각적 흡인력이 강화된 조형성은 독특한 기운의 색채로 뒤덮인 공간 속에서 진동하고 있으며, 추상을 바탕으로 한 절제된 구상성으로 시선을 끌어당기는 시각의 선(Visual line)을 형성한

다. 이처럼 작가는 이질적인 두 객체의 결합을 통하여 조형적으로 독특한 조화와 울림을 선사하는데, 이는 장구한 세월동안 인간의 문명이 구축한 지식과 이성의 조화의 산물이다. 따라서 그의 화면을 구성하는 모든 요소는 우주적 생명의 신비를 간직한 빛나는 존재자로서 생명의 전언자(傳言者, Messenger)이다.

그의 작품 〈다완(茶碗)〉은 팝아트적인 형식을 취하고 있으나 이는 서양의 다양한 미술양식을 수용하면서도 동양의 사상이 뿌리 깊게 자리 잡고 있음을 감지할 수 있는데, 이는 곧 그에게 있어서 정신과 문화의 새로운 상징체계를 형성하는 중요한 요소이다.

Ⅲ

전술한 바와 같이 곽훈 회화의 기본형식은 추상적이다. 독일의 미술사학자 보링거는 그의 저서 「추상과 감정이입」에서 '현실을 가혹한 것으로 느낄 때 예술은 추상으로 향한다'라고 분석한 추상주의의 원리에 빗대어 본다면, 곽훈이 1975년 미국 생활을 시작할 무렵 미국의 현대미술의 상황은 추상표현주의의 유행은 이미 진부한 것이었고, '새로운 것의 전통'이라는 난해한 기치 아래 감각적 메커니즘이 난무하는 질풍노도의 시기와 미니멀리즘적인 형식주의로 고요한 시기가 교차하는 시기였으니 그에게는 필연적으로 가혹함을 겪을 수밖에 없었으리라.

그의 회화가 힘을 갖는 이유는 바로 이러한 가혹한 시대적 상황과 역사적 필연성이 가져다준 추상적 틀 위에 기호학적 표현요소들과의 조화와 교감에 의해서 생성되었기 때문이며, 불가사의한 氣의 힘으로 가득한 우주의 진동하는 신비를 회화로 표출해 내는 그는 예술에 있어서 시대성과 역사성 및 사회성을 수반한 작가이다. 따라서 그의 회화가 어떠한 사조와 형식의 성격을 띠든 필연적이다.

총체적인 현상으로써의 우주와 인류에 대한 고민이 예술이라는 상상의 수단에 그치

곽훈 〈Van Gogh〉

지 않고, 철학과 역사적인 자기성찰과 고민을 통하여 그는 평형감각을 갖고 있다. 이러한 이유로 작가는 조형관과 감각적 예술관 및 시대와 사회, 그리고 역사적 관점에서 철학적이다.

예술가의 주관적 견해의 표출로 예술의 무한한 가능성을 보여주는 새로운 형식을 구축하여 회화가 또 다른 장르와 함께 총체적인 합일화를 이룩한 곽훈의 회화는 예술의 본질뿐만 아니라 타 학문과의 연계성에 의한 조형적 이론의 구축, 인간 감성의 깊은 곳에서 울려 나오는 내적필연성과 음악성, 동서양을 초월하는 초월적 정신에 의한 회화의 구현에 의의가 있다 하겠다. 따라서 필자는 이번 전시를 통한 곽훈의 예술이 시대성, 역사성, 사회성 등을 포용하고 그에 따른 필연성에 의해서 예술의 막대한 임무 중의 하나인 새로운 시대를 여는 선구자적인 역할을 하여야 함을 증명하는 또 하나의 계기가 되리라 믿는다.

화업60년 예로(藝路)와 그 의의_하미혜

Ⅰ. 60년 예술의 길을 돌아보다

인생은 삶이라는 길 위에서 만나는 인연의 연속을 의미한다. 그 첫 번째 인연은 부모이고, 스승과 벗, 그리고 사회적 관계의 고리로 엮인 헤아릴 수 없이 많은 인연으로 이어지는 것이다. 다시 말하면 이러한 인연으로 세상에 태어나면서 주어진 나(我)라는 존재와 내가 걸어가야 할 길의 모양과 속성이 결정된다는 얘기다.

시인 천상병은 그의 시 〈귀천〉에서 인생을 소풍에 비유했다. 인간이 누려야 할 기본적인 권리와도 같은 삶의 가치를 노님(逍遙)을 통한 행복(幸福)에 둔 적절한 표현이다. 즉 삶은 소풍과도 같이 설레는 여정이다. 그러면서도 삶의 관계에서 생성된 인연들과의 동행으로 그 행복 가치는 배가(倍加)되기도 하고, 반대로 고행의 연속이 되기도 한다.

이러한 인생의 목적은 무엇인가. 불가에서 이르기를 삶의 목적은 앎에 도달함에 있다고 했다. 예컨대 한 그루의 나무를 알아가는 데에 있어서 식물학자는 식물학의 문으로, 문학가는 문학의 문으로, 예술가는 예술의 문으로, 사람마다 저마다의 문으로 들어가서 알아가기 시작하지만, 최종의 목적인 앎의 도달점에서 만나게 되면 같은 도(道)의 경지에 이르게 된다는 것이다. 따라서 인생은 저마다 주어진 행복의 소풍 길을 걸어서 앎에 도달하는 것으로 인사유명(人死留名)하게 되는 것이랄 수 있다.

그렇다면 오늘 우리가 얘기하고자 하는 화가 하미혜는 어떤 길을 걸어왔는가.

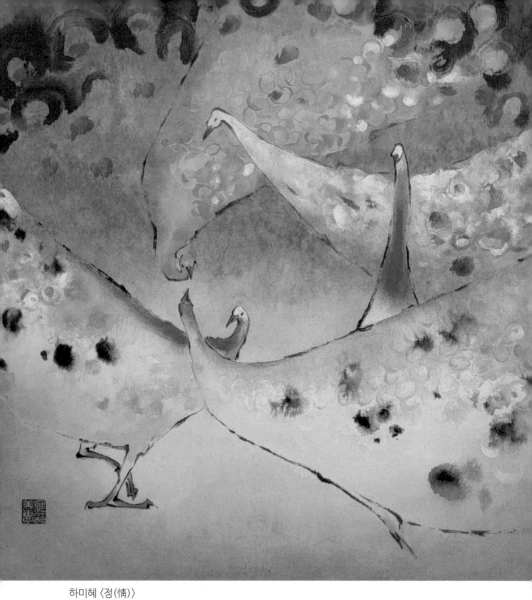

하미혜 〈정(情)〉

예술의 문으로 들어가서 오랜 인생길을 걸어 이제 예도(藝道)의 정점에 선 오늘의 작가 하미혜 예술의 여정은 65년 전인 1957년으로 거슬러 올라간다.

진주여자고등학교 3학년이었던 그는 제9회 영남예술제에서 학생부 최고상인 문교부장관상을 수상한 것으로 일찍이 그림의 천부성에 대한 결정(結晶)을 보여주었다. 영남예술제는 우리나라 최초 종합축제인 개천예술제의 초창기 이름으로 당시에는 대한민국 최고 수준의 예술 경연장이었다. 미술 분야 심사는 서울대학교 미술대학 도상봉 교수가 중심이 되었다. 국립 부산사범대학 미술과를 졸업하고, 짧은 교편생활을 거쳐 진주와 경남 그리고 한국을 잇는 미술협회와 전문단체의 제대로 된 역할의 중심에서 협력을 통한 배려와 나눔의 길을 걸어왔다.

그는 1971년 최태문, 박덕규 등과 함께 〈진주일요그림회〉를 결성하였고, 1985년에 전문미술단체인 〈진주여류작가회〉를 창립하여 15년간 책임을 맡아 운영하여 현재까지 38년간 든든한 버팀목으로 진주 여성미술에 대한 위상과 발전기반을 다져왔다. 또한 〈구십회〉 등 지방의 개성적인 소 단체 즉 지류의 발전에도 아낌없는 공헌과 봉사를 해 온 장본인이다. 그러면서도 한국미술의 본류에 해당하는 〈한국미술협회〉의 21대와 22대 부이사장직으로 위촉되면서 지역을 아우르는 역할과 여권신장에 대한 역할을 원만히 수행해 내어 공로상을 받았던 것은 그가 예술의 순수성을 지향하고 편향성을 멀리했다는 증거이다. 그 밖에도 〈대한민국미술대전〉 운영위원과 심사위원을 비롯하여 〈경상남도미술대전〉과 경남도립미술관 등의 운영위원, 〈제1회 미술인의 날〉 조직위원, 〈진주미술협회〉, 〈남부현대미술제〉 등을 통해 미술계의 발전에 이바지해 왔다.

지난 2020년에는 쇠락해가는 국내 한국화의 부활과 르네상스를 위해 대한민국예술원 회장을 지낸 민경갑 화백과 한국전업미술가협회 이사장을 지낸 김춘옥 등과 함께

〈한국화진흥회〉를 조직하여 부이사장직으로 순수 우리 문화를 담은 한국화의 발전에 소명의식을 담아내었고, 진주에서는 국립진주박물관과 진주시립이성자미술관의 운영위원 등으로 현역 미술운동가다운 역할로 미술계를 주목하게 하였다.

그림이라는 예술의 길을 걸어오신 하미혜 화백.
그의 예술가적인 업적 즉 60여 년의 화업은 이제 산수(傘壽)와 망구(望九)를 지나 망백(望百)의 즈음에 「대한민국미술인상 본상」을 수상함으로써 대내외적으로 공인되었다. 65년 전의 첫 수상에서 근래의 수상에 이르기까지의 자신의 예술세계에 대한 기나긴 여정은 우리 미술사에 어떠한 영향과 발자취를 남겼을까.
이번 전시는 하 화백의 일생을 관통하는 삶의 여정과 예술세계의 전개, 그리고 그의 작품이 갖는 미학적인 가치와 특수성들을 되짚어보고 미술사적으로 어떠한 위치를 점하며, 그 의의가 무엇인지를 가늠해보는 뜻깊은 회고(回顧)의 자리이다.
"이번 전시를 위해 그림을 정리하다 보니 내 예술의 모든 과정이 드러나 보였는데, 그 중의 핵심은 한국화의 전형적인 주제에 매달리지 않고 끊임없이 새로운 시도를 통해 나만의 조형성을 보이고자 했다는 점이다"라고 술회한 하미혜 화백의 젊었던 시절에 그려진 그림들을 보고 있노라면 기나긴 세월에 의해 이룩된 한 개인의 화업이 마치 역사를 구성하는 퍼즐을 펼쳐놓은 듯한 느낌을 강하게 받게 된다.

예술은 교육과 종교와 더불어 인간이 추구하는 이념적인 삶의 가치와 방식 중의 하나로써 선(善)에 도달함을 목적으로 하는 고급스러운 소통의 방편이다. 이러한 측면에서 본다면 작가 하미혜는 사회전반에 걸친 열악함과 부족함을 헌신적으로 메워왔던 실천가로서 항상 선에 도달하기 위한 실천적인 예술가로서 자질을 증명하며 살아왔

다. 다시 말하면 실천적인 행동으로 자신의 일부를 내어주며 살아왔다는 얘기다.
'인간에 대한 나눔과 배려를 몸소 실천해 왔다는 면에서 우리에겐 귀인과 같은 현자
(賢者)이다'라고 회자하였던 많은 미술인의 얘기는 지방의 열악한 미술환경과 중앙
화단과의 교류를 활성화하는데 기여하였을 뿐만 아니라 예술가들을 위한 배려와 도

하미혜 〈Butterfiy Image〉

움으로 교육자적이며 선각자적인 실천을 통해서 후학들에게 미술인으로서의 인식을 명확히 함으로써 한국과 진주미술을 바로 세워 나온 인물임을 입증하는 대목이다.

Ⅱ. 거장과의 조우(遭遇)

진주의 현대미술은 박생광, 성재휴, 조영제, 홍영표로 이어져 최태문과 박덕규 등의 남성중심의 흐름과 당대의 유일한 여성으로서의 이성자 화백으로부터 하미혜로 이어지는 흐름을 합친 진주미술 전체의 계보를 통해서 우리는 하미혜가 어떤 작가인지를 가늠해 볼 수 있다. 1904년생인 박생광으로부터 1941년생인 하미혜에 이르기까지 37년간과 그 후의 60여 년을 이어오는 후학들의 길 즉 모두 100년에 이르는 미술의 흐름을 주도했던 진주의 정통성은 진주가 예도(藝都)임을 확인시키기에 충분하다.

당당히 미술로 한국성을 전 세계에 각인시킨 박생광은 한국의 빅3라 일컬어지는 김환기, 박수근, 이중섭보다 10여 년을 앞선 시대에 탄생한 인물로서 하미혜 화백과는 특별한 인연이 있었다. 그의 부친과 박생광은 당시의 명문이었던 진주공립농업학교 동기생으로서 어린 시절의 하미혜에게는 예술적으로 많은 영향을 끼쳤을 것으로 보인다. 당시 진주 대안동에 자리한 청동다방은 박생광 화백이 직접 운영하는 수준 높은 갤러리로써 박화백의 전시가 잦았던 곳이며, 아버지의 손을 잡고 다녔던 박화백의 전시회장에서 이루어진 만남뿐만 아니라 박생광의 작업실에서 놀았던 일은 자연스럽게 그림을 접하게 된 계기가 되었을 것임이 틀림없다.

그뿐만이 아니다. 박생광의 예술사상이 갖는 한국적 정통성과 현대미술이 가져야 할 새로운 시도의 표상이었던 성재휴, 진주정신으로 무장된 화가 조영제와 파스텔화로 서구식 미술보급에 앞장섰던 홍영표, 그리고 신여성으로서 자신만의 독특한 언어로

순수조형을 표현했던 이성자와의 교유는 오늘날 진주미술의 주역인 하미혜의 예술과 맥을 같이하고 있다고 할 수 있다. 왜냐면 그의 그림 전반에서 감지되는 특성들을 분석해보면 그 이유를 찾아내기에 부족함이 없기 때문이다.

특히 일본 동경 가와바타(川端) 미술학교 서양화과를 졸업한 홍영표는 그의 고등학교 시절의 스승으로 신미술에 대한 교육을 통해 후학을 양성하였고, 대학시절에는 한국화 고유의 선의 미학을 새롭게 개척하신 이석우 화백으로부터 한국화가 갖는 절대선(線)에 대한 교육을 통해 한국화의 본질적인 길을 걷게 된 것으로 볼 수 있다. 이러한 맥락으로 보면 그가 미술학도로서 가장 왕성한 시기였던 고등학교와 대학을 잇는 청년기까지 오늘날 대한민국의 거장으로 불리는 박생광으로부터 홍영표, 이석우에 이르는 계보를 통해 예술에서의 한국성과 신미술 교육을 통한 미의식의 확장, 그리고 미적 표현력의 핵심까지 관통하였던 것이 오늘날 하미혜의 예술의 궁극적 토대이다.

이처럼 지금껏 진주가 삶의 터전인 하미혜의 80여 년 생애는 진주미술의 중요한 하나의 축으로서 한국현대미술 1세대인 내고 박생광을 비롯한 거장들의 예술혼으로 이어진 한국과 진주미술사의 핵심적인 중심인물로 보는 데는 이견이 없을 것으로 보인다. 이처럼 당대의 거장들과 어린 시절부터 동시대에 이르기까지 직간접적으로 교유(交遊)하면서 예술에 대한 뿌리를 내리고 작가로서의 길을 걸어왔기에 이것이 예술적 토양인 진주가 배출해낸 걸출한 작가인 핵심적인 이유이다.

8·15해방과 한국전쟁, 4·19, 5·16 등 질곡 많은 한국 근현대사의 소용돌이의 맥락 속에서 살아왔으나 그러한 시류나 세태에 얽매임이 없이 자연주의적이며 분석적인 예술가의 길을 걸어온 인생 전체가 고스란히 살아있는 역사 그대로인 작가 하미혜. 그

토록 질곡 깊은 역사 속에서도 '자연의 진실과 단순은 언제나 중요한 예술의 궁극적인 기초였다'고 했던 자연주의 예술가들의 지론과 일치되는 삶을 살아내었던 그는 2차 세계대전 중에서도 예술의 본질적 기초를 잃지 않았던 마리로랑생(M. Laurencin) 과도 같은 예술가상(像)을 지향한 인물이다.

III. 하미혜 예술의 전개

오늘날 하미혜가 그리는 나비는 어떻게 전개되어 온 것인가.

이 작가의 화풍변화를 분류해본다면 크게 세 가지로 구분할 수가 있다. 그 첫 번째는 '정(情)의 시기'로 우리 민족 고유의 장식적 이미지를 자신만의 필치로 표출해 낸 시기이고, 두 번째는 '적(迹)의 시기'이다. 이때는 이전 시기에 표출되었던 이미지들이 역사의 흔적처럼, 혹은 그것이 화석화된 듯한 이미지를 그리던 시기였다. 그로부터 발현된 세 번째가 '나비(蝶)의 시기'이다. 이른바 그의 예술행로는 정(情)-적(迹)-접(蝶)의 전개과정으로 귀결되는 것이다.

10년 단위로 소재변화를 거쳐 온 그의 그림은 하나의 화면 안에서 각각 독립적으로 존재하는 소재들이 나비와의 조화를 꾀하는 구성적인 그림으로부터의 발전으로 볼 수 있다. 그러나 그 이면에는 삼국시대부터 전해져 오는 우리의 전통적인 장신구와 꽃, 전통문양과 나비 같은 소재와 색채들이 신비세계 속에서의 향연을 벌이는 듯한 1994년의 개인전의 기록이 뒷받침되어 있으며, 그 속에는 한국성의 전통이 그대로 살아 숨 쉬고 있었다.

당시에 혹자는 '나비가 연상과 상징, 의미를 벗고 그려졌듯이 꽃은 그러한 감정적인 흐름 이전에 화면 위의 꽃으로서, 나아가서는 연상과 감동과 인상을 넘어선 탄탄한 조형의 요소로서 자리 잡는다'라고 하면서 세상에 쓸모 있는 것을 담아내는 그릇과도 같

다고 했다. 즉 자신만의 완벽한 조형 방식 위에 세워진 자신과 교감하는 것을 담아내는 그릇으로서의 그림이라는 얘기다.

그것은 때로 상징의 의미와 유래를 알 수 있는 것도 있겠지만 그에게 그러한 의미나 유래는 별로 중요치 않다. 왜냐면 단지 그것이 거기에 있다는 차원을 넘어서 서로 호응하고 교감하므로 그의 화면 속으로 들어온 것이기 때문이다. 따라서 이 시기의 그림을 단적으로 표현하자면 나비 자체가 갖는 예술성을 밤하늘에 펼쳐진 우주의 신비로움과 같은 차원으로 끌어올리면서 화면분할과 드로잉적인 필치 등을 통해서 조형적인 완벽성을 추구했던 것으로 보인다.

지금의 나비 이미지에 대한 결정체의 발현은 20년 전쯤으로 거슬러 올라간다. 미술평론가 김종근은 "특별히 우리가 주목할 만한 것은 조형적인 호접도나 백접도에서처럼 활짝 핀 꽃송이나 꽃잎을 배경으로 나비가 노니는 것이 일반적인데, 그에게는 그런 유형 없이 공간의 구성과 균형이 구상화풍으로 처리되고 있다. 이러한 표현들은 오히려 나비가 새로운 창조를 뜻하며, 변신의 상징으로서 새로운 삶을 표지하는 한편 꽃과 나비의 조화를 고려하고 있는 것이 아닌가 여겨진다"라고 했다.

따라서 이 시기의 그림은 오로지 나비로 축약된다. 이미지의 중첩을 통한 미적효과가 극대화되는가 하면 단순성으로 환원된 한두 마리의 나비, 추상표현주의적인 배면과 주변 위에 부유하는 나비, 마치 세포분열 중에 화석화되어 탁본으로 복제된 나비, 무수한 군상을 이루며 군무(群舞)를 통해 축제를 보여주는 나비, 최소한의 절대적 조형요소인 선과 면에 의해 입체주의적인 성향을 보이는 나비……가 그것이다. 그러다가 전혀 다른 조형성이 나타나게 된다. 그것은 마치 구상성이 제거된 오스트리아 〈빈 환상파〉라는 단어가 떠오르는 신비로움을 느끼게 하는 완벽한 추상화였다. 그러나 그것

은 다름 아닌 철저한 구상회화로써 나비가 갖는 가장 아름다운 곳, 즉 날개의 문양을 클로즈업하여 표현한 그림이었고, 제목도 그대로 〈나비(Butterfly image)〉였다.

Ⅳ. 생애를 관통하는 예술적 모티브와 그 미학적 가치

하미혜의 그림은 전통적인 한국화에서 비롯되었지만, 오늘날 동시대적 관점에서 본다면 인간의 미적 욕구와 결부된 철학을 담은 순수 회화이다. 그의 회화는 추상화와 같은 이미지로 구성되어 있지만, 사실은 철저한 구상적 회화이며, 그것은 그가 작가로서의 생애 대부분에 걸쳐 표현한 단일 모티브 즉 나비로써, 나비의 날개가 갖는 자연적 신비성을 담고 있는 문양의 부분을 극대화함으로써 환상미로 가득 채워진 시각적인 의미를 담아내고 있다.

그렇다면 우선 하미혜 예술창작의 핵심모티브인 나비에 관한 일반론을 살펴보자.

시각예술뿐만 아니라 공연예술, 문학 등 전반의 예술소재로 차용됐던 나비는 미적 표현의 매개체로써 봄을 알리는 전령사, 열정과 희망 그리고 순수, 부단한 날갯짓의 우아한 곡선의 궤적, 물아일체(物我一體)의 경지를 이르는 장자의 호접몽(胡蝶夢), 미세한 변화로 시작한 파장으로 엄청난 결과를 빚어내는 현상을 이르는 나비효과, 꽃의 번식을 위한 매개체 등으로 인간의 삶과 자연의 이치 등을 은유해온 소재이다. 그뿐만 아니라 우리 전통문화를 엿볼 수 있는 조선시대 여인의 장신구, 분청사기의 문양, 진주소목 장식 중의 하나인 두석 문양 등의 상징물로도 두루 인용되었다.

그러나 이러한 전제들은 하미혜 예술이 전개되는 계기를 부여하는 동기에 불과하다. 하미혜에게 있어서 자신의 예술적 이상을 실현코자 하는 매개체로의 나비는 "내가 난다(我飛)"라는 은유적인 의미를 지니는 것으로, 이 작가가 예술을 통해 자기 삶의 방향을 추구하는 상징적 표상으로 볼 수 있다. 난다는 것은 오래전에 인간의 염원이기도

했다. 그러나 이것은 비단 공중에 부양하는 개념이 아니라 진정한 자유에 대한 의지이며, 그것은 예술가에게 있어서 절대적이며 반드시 지녀야 할 가치이다.

이렇게 염원화된 의미는 생물학적인 나비 즉 외부적인 이미지로부터 시작해서 자기 세계로의 탐색으로 이어진 상징적인 체계의 변화를 동반한다. 이것은 날지 못하는 인간의 한계를 극복하고자 하는 메시지로부터 자신의 꿈으로 확장되어가는 일체의 과정이며, 그 변화의 과정은 재생과 변신, 부활과 자유라는 의미와 함께 영혼의 기쁨과 행복, 아름다움과 조화 등의 메타포로 포장된 길이다.

다시 말하면, 45년째 그려 온 나비는 완전체에서 시작하여 해체의 과정을 거쳐 부분적인 확장성에 의한 신비성의 결정체인 날개의 문양에 도달하여 그 극치를 뿜어낸다. 이것은 모든 사람이 이미 보아온 것이지만, 자신만의 눈으로 눈여겨보는 사람만이 예술가로서의 거장의 눈을 가졌음을 입증하는 것이다.

미술평론가 김상철은 "나비가 이미 대상이나 소재가 아닌 자신을 대신하는 육화(肉化)된 상징이자 자신의 이상을 대변하는 의미 있는 부호로 승화되었음을 의미한다"라고 했다. 미술사가 이미애는 그의 나비에 대한 표현 범주의 변화에 대하여 "새로운 변신을 꿈꾸기 위한, 마치 그동안 감추어진 내면세계를 새롭게 펼쳐 보이고자" 함이라고 규정했다. 그러면서 "쇼펜하우어 미학적 요소인 「의지 없는 관조상태」를 통해 새로운 세계, 해탈로의 진입을 위한 존재로서 객관적 성찰로 표현된 것"으로 이 작가의 나비에 대한 표현에 대한 분석을 추론했다.

이와 같이 하미혜의 나비는 자신의 존재와 모습에 대한 메타포이며 그 존재를 규명하는 빛을 은유한다. 빛은 모든 것을 감추고 드러내기도 하며, 신의 영역으로써 누구나 누릴 수 있으나 누구도 만지거나 붙잡아 둘 수 없는 성질의 것으로 세상 만물의 존재

와 정체성을 드러내 주는 숭고한 아름다움의 표상이다. 이것이 바로 하미혜를 꿈꾸게 한 나비날개에 새겨진 빛의 세계인 것이다. 별들의 풍경이 고흐(V. van Gogh)를 꿈꾸게 한 것처럼.

그러기에, 그에게 있어서 빛은 색으로 발현된다. 그래서 그의 작품세계는 상징적 의미를 갖는 색채들로 구성되어 있다. 이러한 색채는 자신의 정서적 생활을 고도의 상태에 이르게 하는 나비의 이미지와 인식을 각성시킨다. 예컨대 청색에 대한 지각은 영원에 대한 이미지를 일깨우고, 황색은 화려함과 장엄함에, 적색은 강렬하고 고상하게 생활에 대한 감정을 투영해낸다. 보라색은 위엄을 나타내고, 오렌지색은 기쁨의 감정을 불러일으키는 것과 같은 것이다. 뿐만이 아니다. 백색과 흑색은 대단히 절대적인 침묵으로서 영혼에 작용하며 자신의 존재와 정체성을 드러내는 것이다.

하미혜 〈Butterfiy Image〉

한편, 예술은 창작자 개인의 입장에서 보면 창조욕구와 더불어 만족을 뛰어넘는 카타르시스에 도달하는 것이 또 하나의 과정이다. 이러한 견지에서 볼 때 하미혜의 그림은 선(線)의 음률을 통해서 내면적인 카타르시스에 도달했다고 볼 수 있다. 왜냐면 그림 속에서 하나의 선이 사물의 형태를 그린다는 목적으로부터 해방되고, 그 자체가 가지는 내면의 소리(inner sound) 만으로 자신의 예술가적 감성을 드러내고 있기 때문

이다. 따라서 하미혜의 내면적 운율의 언어는 표현대상이 갖는 국소적인 미적 동기에 기인한다는 점에서 직관에 의한 내면의 소리를 따랐다고 분석할 수 있는 것이다. 이와 같이 하미혜의 회화는 음악과 마찬가지로 자기 자신을 자유롭게 표현할 가능성을 이미 가지고 있었다. 다시 말하면 이 작가가 선정한 대상의 모티브는 이미 순수한 빛의 진동현상에 대한 체험을 통해서 내적필연성에 의한 내적음률이 표출됐다는 것이다. 결국 모든 예술작품은 그것이 문학이든 음악이든 그림이든 건축이든 항상 그 자신의 생각과 이야기를 자신의 모습으로 표현한다는 견지에서 모든 예술가는 자신의 영혼에 붓을 담가 자신의 본성을 그리는 것이며, 이것이 오늘의 작가 하미혜의 예술에 대한 핵심적 내용이다.

V. 맺음말

우리는 미술평론이나 비평을 함에 있어서 오로지 작품만으로 얘기하는 경우를 많이 보았다. 그러나 예술작품의 창작주체는 인간이기 때문에 하나의 예술작품을 창작한 작가, 즉 인간에 대한 탐구는 반드시 거쳐야 한다는 것이 필자의 생각이다.

그래서 이번 하미혜 화백의 삶과 예술에 대한 글은 작가의 삶에 대한 탐구를 토대로 작품을 얘기하고자 했다. 다시 말하면, 작가의 경험적 삶이 바탕이 되어 표출되는 예술세계는 미술학적 견지와 미술사학적인 입장, 그리고 미학적인 관점에서 분석되고 연구됐다는 얘기다.

따라서 작가 하미혜의 삶과 예술세계는 그러한 전반적인 토대와 관점에서 연구되고 분석되었다고 할 수 있다. 한편 금세기는 그 어떤 관점보다도 미학적인 관점 즉 철학적인 시각에서의 논평을 중요시하고 있다. 그것도 서양철학적인 관점을 초월하여 동양철학적인 관점이 시대적 이슈가 되고 담론화되고 있다.

이렇듯이 하미혜의 그림은 순수 자연주의적인 조형성으로 자유분방한 화면을 이끌어 가면서 '그림은 새로움을 추구하는 희망이다'라고 피력한 작가의 말과 같이 항상 새롭고 경이적인 신비의 세계에 발을 디디고 서서 내적 필연성에 의한 형태와 색채의 정신적인 발언을 통해서 가장 본질적인 예술의 정수를 제시했다고 볼 수 있다.

이러한 본질적인 정수들은 작은 조각 하나를 통해서도 인생을 초월한 우주적인 사고의 경지로 안내하는 초자아적인 명상(superconsciousness)을 통한 통관(通觀)의 피안세계를 경험하기에 충분하다.

하미혜는 1941년 진주에서 태어나 부산국립사범대학 미술과를 졸업했다.

1976년 진주에서의 첫 개인전을 시작으로 국내외의 작품 활동을 전개하면서 1979년 경남미술대전 동양화부문 대상을 비롯하여 초대작가상, 자랑스런 미술인상, 2021년 대한민국미술인 본상을 수상한 한국대표 여성작가 중의 한 사람이다.

뿐만 아니라, 대한민국미술대전을 비롯한 전국 시도의 유수 공모전과 단체전에서 심사위원으로 활동하였으며, 진주여류작가회 창립을 주도하였다. 한국미술협회 21대 부이사장, 제1회 미술인의 날 조직위원 등을 지냈으며, 현재 한국미술협회 고문, (사)한국화진흥회 부이사장, 진주미술협회 고문, 진주여류작가회 고문, 경남미술대전 초대작가 등을 맡아 대한민국 미술계의 발전에 기여하고 있다.

시공을 초월한 영원적 사유공간_박강정

예술작품은 작가의 인위적 행위에 대한 결과물로서 세상에 새로운 의미를 부여한다. 작가의 인위적 행위는 곧 창작이며, 그것을 위한 사고(思考)와 자신만의 시각적 해법은 독창성을 전제하기 마련이다. 이 전제조건의 기반이 되는 것이 자신만의 역사이고, 유기적 관계로서의 상징성을 갖게 되며 자신에게는 무한세계의 보고(寶庫)가 되는 것이다.

일찍이 작가 박강정은 1960년대 후반부터 자신만의 보고를 구축하기 위한 작업에 박차를 가하여 50여 년 동안 일관된 주제에 대한 연구를 거듭해 왔다.
그가 추구하는 작품의 주제는 "시간과 공간이다. 생각과 시간이 시각을 만들고, 생각과 시간을 갖게 한다. 나는 이것을 반복하고 있다"라는 그의 말대로 그의 그림이 '영원'이라는 시공간에 집중되어 있음을 알 수 있다.

20세기 현대미술이 지나친 형식주의와 서양철학에 기반을 두었다면 21세기는 논리적으로 정리되기 어려운 동양철학과 사상을 은유하고 지향하는 또 다른 형식주의가 현대미술의 최전방이라 일컫는 뉴욕 등지의 다각에서 트렌드처럼 번지고 있다. 이러한 견지에서 볼 때 박강정 화백의 작품은 동시대(contemporary)의 형식주의적인 현대미술이 갖지 못한 경외심이 내재한 숭고미를 통해 본질적 자연성을 회복하고 신장시키려는 동양의 도(道)적인 자각(自覺)과 연관이 있으며, 이것은 '자연에서 이탈

하는 것은 행복에서 이탈하는 것'이라 했던 S.존슨의 말처럼 자신만의 자연회귀적인 철학을 시각적으로 조형화하려는 것으로 해석된다.

그러나 그의 예술철학은 의도되지 않은 것이다. 왜냐하면 예컨대 무당을 비롯한 대부분의 유신론자(有神論者)들과 같이 의도되거나 바램에 의해 된 것이 아닌 것처럼 태생적이거나 운명적으로 혹은 저절로 자기의 길을 가는 것과 같이 것이기 때문이다. 다만 대부분 사람은 이러한 길을 감에 있어서 최선으로 99%의 길을 갈 수 있지만, 그는 이미 100%의 예술여정에 도달한 작가이다. 그는 말한다. "예술작품의 경지는 종교적인 '통도(通道)'의 경지와 같은 것이며, 여기서 말하는 도는 뭐라 규정할 수 없는 그 무엇에 대한 깨달음의 이치와 같은 것이다."

이렇듯 작가 박강정에게는 동·서양 어느 한쪽에도 편중됨이 없는 작가의식을 갖고, 자신만이 갖는 독특한 예술철학과 사상을 구현하고자 하는 의지가 충만하여 있음을 읽을 수 있다. 이와 같이 자신과 캔버스의 교감에 의한 확장된 표현 방법은 표면적인 아름다움을 넘어서는 정신적인 깊이와 생명력이 숨 쉬고 있음을 느낄 수 있게 하며, 현재의 삶을 살아가는 우리들의 시대적인 표상과 내적인 의지를 강하게 구가함으로써 본질적인 자연만이 숭고의 영역임을 일깨워준다.

푸른 창공을 뚫고 치솟은 큰 키의 곧은 나무 뒤로 보이는 더 넓은 대지의 평온함과 근경을 이루고 있는 주변의 빛나는 자연들, 하늘을 가득 메울 듯한 인상적인 해와 달, 그리고 무지개 등의 소재는 자연의 선(線)을 왜곡(deformation)시킴으로 형성된 단순화(simplication)를 통해 인간의 감성에 더욱 가까이 자리하며, 곧 망향가를 불러야 할 만큼의 아련함이 녹아 있다. 이러한 아련함은 감상자가 자신의 감성 속으로 이

입(移入)되어 자신만의 상상력을 발휘하기에 충분하다.

이와 같이 작품을 구성하는 평이한 모든 요소는 상호작용으로 한 편의 서정시를 보는 듯한 유미주의적인 형식을 취하고 있으며, 작가의 조형적 체계와 경험적 반향에 의해 재창조된 예술성이 고스란히 녹아 있는 회화 그 자체이다. 이것은 우리를 피안(彼岸) 의 세계로 안내하는 출구와도 같은 것이다.

박강정 〈동촌소고〉

이러한 피안의 세계는 유한성에서 벗어나 영원성을 바라는 인간의 바람을 표현하고자 하는 것으로 해석할 수 있으며, 작품을 이루는 요소들은 구상적인 공간으로 채워진다. 생략과 절제로 표현된 나무와 원경으로 처리된 중첩된 산, 빛으로 진동하는 들판과 꽃망울 같은 유한한 생명체가 찬란한 추상적 공간에 놓여 있음은, 삶의 한계를 초월하여 내적 질서와 정신을 고양하는 영원성으로 향하는 인간의 바람에 대한 상징이다.

그뿐만 아니라 그의 회화는 극히 기본적 조형요소만으로 조형성을 극대화하고 있다.

박강정 〈동촌소고〉

시각적으로 패턴화되어 보이는 그만의 묘법(描法)은 신인상주의의 점묘(點描)와는 엄격히 다른 것이다. 화면전체에 포진하면서 진동하는 면(面)과 단순화된 선(線)들은 작품의 이미지를 연출함으로써 그 완성도를 배가(倍加)시킨다. 마치 삼각형의 모자이크를 오려 붙인 듯 그의 평면 구성적 회화는 정교한 빛과 색의 공간이 단순화되어 동시대적인 회화성을 구가하는 이상향적인 풍경으로써 온통 빛과 색으로 진동하고 있다. 그뿐만 아니라 그의 그림이 구성적인 성향이 강한 것은 교육적인 혜택이자 피해의 결과이지만 그것을 뛰어넘는 소통의 창으로서 역할을 하는 것이다.

그의 작품 속에 차용되어 작가의 창의로 재생된 자연물들은 화면이 갖는 또 다른 강력한 '시각의 선(visual line)'을 형성할 뿐만 아니라 장식적인 요소의 역할을 갖는다. 이것은 구도적(求道的) 경지를 위한 단순화와 생략과 절제를 통해 주제를 강조하려는 경향으로 심미주의적 동시대 회화이며, 구도자(求道者)로서의 수행이 빚어낸 결정체(結晶體)는 마치 베틀에서 밀도 높은 천을 짜듯 도식적인 패턴에 의해 완성된다. 그뿐만 아니라 관조적 명상에 이르게 하는 창(窓)으로서의 그의 작품은 평범한 산수 구성과 도식화된 표면의 상이한 내적울림으로 빛이 되어 일렁이며, 보석으로 환생하여 빛나는 캔버스를 채우고 있다. 그래서인지 그의 그림은 편안하고 고요하다. 그러면서도 환상적이다. 그것은 그의 이름이 의미하는 것과 같이 고요한 명상의 세계를 펼쳐놓은 듯한 느낌으로 충만되어 있음일 것이다.

그의 작품에서 나타나는 복합적·상징적 이미지들은 정화되고 정돈된 분위기를 창출하여 충만한 신비감과 정신적 향기, 경건함 등의 연출이 가능케 해주는 모티브들이다. 그러나 그가 차용하는 모든 모티브는 작품의 소재이자 소통의 수단에 불과하며, 자연 형태라기보다 시공(時空)의 개념으로 은유 된다. 따라서 그의 작품 앞에 서면 흡사 경

건한 종교적 공간 즉 제의적인 영역에 들어온 느낌을 준다. 작품이 존재하는 공간 전체를 작품화시키려는 그의 배려가 전시장 내 모든 환경을 모종의 정신적인 분위기로 물들이는 것이다. 이 모든 미묘한 구성요소들은 선(禪)과 같은 단순과 절제미로 드러나는 동양성 또는 정신적인 추상성을 구현했던 마크 로스코(Mark Rothko)의 작업처럼 작품 속에서 뿜어져 나오는 사색적이며 암시적인 아우라는 감상자에게 신비적 공허와 숭고를 체험하게 한다. 이를 통해 마음속 사념들을 잠재우고, 진정한 참모습으로 돌아가는 실천과정인 선(禪)을 수행할 수 있게 하는 것이 아닌가 싶다.

그에게 있어서 예술작품은 대중적인 트렌드를 지향하는 것이 아니라 시공적 개념으로 가장 회화적이며, 회화 자체로서의 진정성이 충만한 정수(精髓)를 지향한다. 그것은 자신만이 표출해내는 개성자체를 중요시하기 때문이다. 예술의 형식과 내용면에서도 오로지 자신의 표현, 즉 개성적이기에 그 자체로 독특한 성질을 지니는 것이다. 그래서 그는 작업에 있어서 캔버스가 요구하는 대로 자신을 표현하는 작가이다. 이것은 자신과의 교감과 경험체계에 의해 생성된 직관이며, 그 속에는 어떠한 혼돈도 공존하지 않는 것이다.

또한 정교함을 넘어선 제의적인 표현을 통해 심화한 삶과 자연 그리고 예술에 대한 철학을 일루전의 세계로 보여주고 있는 그의 작품은, 예술의 수단이 '감성'과 '상상'임에도 불구하고 철학의 수단인 '이지'와 '논리'를 차용함으로써 우리들의 내면적 조응을 요구하는 듯하다.

혹자는 '예술은 열정만큼이나 냉철한 분석과 논리가 동반되어야 하는 고된 작업'이라고 했다. 시각적으로 분석적인 성향을 지니는 그의 작품 속에는 회화 전면(全面)에 흐르는 제의적 향기와 경건함 속에 짙게 묻어나는 메시지를 통해 인간과 자연에 대한 통찰과 영원을 바라보는 고백이 담겨있다. 그림을 통해 좀 더 영적이고 의미 있는 그 어떤 상태

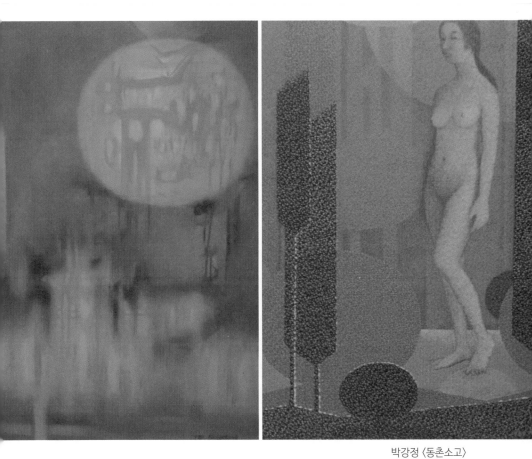

박강정 〈동촌소고〉

의 도(道)를 지향하는 박강정 화백은 시공을 초월한 빛을 그리는 화가이며, 미술이 마음의 모든 공간을 가득 채워주는 어떤 경험의 표현임을 충분히 입증해주고 있다.

'진정한 예술이란 무엇인가?'라는 정신적이고도 근원적인 물음에 대한 고찰이 반영된 그의 작품들과 교감하면서, 우리는 그가 추구하는 이른바 정신적이며 내적으로 고양된 감동을 느끼며, 보석과도 같은 그림에 대한 욕망을 다시금 공유하게 된다.

박강정은 1943년 마산 출생으로 서울대학교 미술대학 회화과를 졸업했다. 1966년 국전 입선을 시작으로 1968년 신인예술상 장려상을 수상한 이래 전업 작가로 활동하였다. 영회, 경동인, 영토회 등의 그룹활동을 하면서 서울과 마산 중심의 개인전을 다수 개최하였고, 2006년부터 예술의전당에서 개최된 한국구상대제전에 참여하면서 활동반경을 확장하였으며 2014년에는 한국구상대제전 특별상을 수상하였다.

사의(寫意)로 표출된 기운생동 회화_최지영

연소(蓮沼)는 작가 최지영의 아호이다. 진흙 속에서 피어도 즉 어떤 열악한 곳에서 존재하더라도 가장 아름다움과 정수를 드러내는 혹은 볼수록 그 진미(眞美)에 매료되는 연(蓮)에 비유하여 붙여진 그의 또 다른 이름이다. 이것은 그의 화업이 남다름을 예고하는 스승들의 현안(賢眼)이었음임이 오늘날의 그의 작품세계를 통해 증명되고 있음을 확인할 수 있다.

그의 인생이 예술가의 길을 걷게 된 것은 오랜 세월 전에 전시장에서 보았던 평범한 어느 작가의 모란그림에서 느낀 감동과 영감 때문이다. 그것은 특별하지도 않은 것이었으나 그림을 그리는 동기부여가 되었으며, 그것이 자신의 인생행로를 바꾸어 놓았다고 말한다. 그뿐만 아니라 그의 자당(慈堂)의 투병생활 중 '너의 모란도 나의 모란도 아닌 이 병원에 우리 모란이 있더라'라는 말에 감동함으로써 일체감과 동질감을 느끼고 앞마당에 모란나무를 심고 아직도 꽃을 피우고 있는 모란의 성장과정을 지켜보면서 그의 창작생활 중 모란이 대표적인 작품주제로 자리매김해 있는 것이다.

그가 오랜 시간동안 준비한 이번 전시는 1985년 첫 개인전(동서화랑) 이후 2002년 대한민국미술축전(예술의전당, 서울)에서 개인부스 전시를 하기는 했지만, 30년 만에 발표하는 두 번째 전시로서 그의 삶이 예술 자체임을 확인하는 언어로서의 자신의 작품세계를 고스란히 보여주는 기회를 마련한 셈이다.

그러한 그의 회화는 문인화의 성향이 강하지만 엄연한 한국화의 맥락이다. 그것은 그가 대학원에서 한국화 연구를 하면서 결국은 그 기본이 되는 사군자 즉 문인화 과정을 별도로 공부했기 때문일 것이다.

이번 전시에는 모란이 주를 이루는 화조와 발묵산수를 선보인다. 그에게 있어서 모란은 전술한 바와 같이 특별한 의미가 있다. 그뿐만 아니라 그의 발묵산수는 영감적으로 표현된 결과물에 트리밍을 가하고 작품명을 부여하는 방식을 취한다. 그것은 '아마추어는 명제와 주제를 부여한 다음 작업을 하고, 프로는 영감으로서 작업한 후 이름을 부여한다'라는 영화 〈리스본 특급〉에서 인용되었던 어느 사진작가의 대사 때문이란다. 그의 발묵산수는 한국화의 전통화법인 골법용필(骨法用筆)의 경지를 초월하여 자신의 심성과 감동을 화면에 표출해내는 자유분방함이다. 이것은 순간적인 경지를 표출하는 것으로 신교(神巧)한 산석운수(山石雲水)의 기운을 느끼기에, 충분한 것이다.

최지영 〈나들이〉

이러한 그의 기운생동 회화는 형사(形寫)의 과정을 거쳐 시·서·화(詩書畵) 삼절(三絶)을 통해 사의(寫意)만을 남기는 문인화의 다양한 법칙과 과정을 뛰어넘은 경지이다. 그의 이러한 발묵산수에는 무위자연(無爲自然)적인 삶에 대한 철학이 담겨있다. 그 것은 작업 전에 어떠한 것에도 얽매임이 없는 감성에 따라 자연적으로 행해지는 결정(結晶)으로서의 작품이기에 이러한 철학적 소견은 정당성을 획득할 수 있는 것이다.

이처럼 동양적 서화로서의 여백과 기운생동이 공존하는 조형미는 지극히 사유적이지만 단숨에 처리된 일필휘지적인 필획의 표현이기도 하며, 그가 작가로서 어떤 심성과 의기(意氣)를 지녔는가를 짐작할 수 있게 하는 부분이다.
그러면서도 그는 "경험하지 않은 것은 표현하지 않는다"라고 말한다. 이것은 그의 회화가 치열한 관찰과 직·간접 경험을 토대로 한 구상적 경험과 그러한 바탕 위에 지적으로 터득한 추상적 경험을 통해 예술적 감흥으로 표출되고 있음을 시사하는 것이다.
이렇게 탄생한 그의 회화는 자체적 생명력으로 조형적인 힘을 내뿜는다. 이는 그의 작품이 지극히 구상적이기에 철저히 독립적이며, 자생적인 존재가치를 부여할 수 있기 때문이다.

그에게는 소은 박장화 선생의 예술가적 정신과 기질, 효정 심재섭 선생의 수준 높은 한국화적 조형성, 계정 민이식 선생의 현대문인화법 등이 절대적인 예술 스승들이다. 따라서 그의 작품세계는 이 세 작가의 영향이 혼재해 있다. 그의 스승들은 입을 모아 '모란은 연소가 최고다'고 했고, 그래서인지 그가 그리는 모란의 시각적 효과는 기운생동의 회화임을 입증해 주고 있다.

그뿐만 아니라 그는 자연을 모티브로 하는 그의 한국화가 갖는 전통성과 역사성, 사회성, 시대성의 요소들을 중요시한다. 그러기에 그림과 자신, 그리고 자연을 동일시하며, 소재들이 갖는 자연의 섭리가 조형적으로 은유되는 것이다. 따라서 그의 그림이 자신의 존재 이유로서 그의 예술은 자신의 삶 자체를 행복하게 만드는 절대적인 수단이 되는 것이다. 또한 그가 선택한 작품의 소재들은 그 자체로 삶의 주변 이야기들로 가득하다. 그렇지만 그의 그림은 소재의 개별적인 성격에 초점이 맞추어져 있다고 보기보다는 그림 자체로 개성적이며 진정성이 충만한 정수(精髓)이다.

예술에 있어서 본질적인 조건은 자유이다. 인간과 공존하는 무수한 실체와 무형적 사유가 복합된 그의 회화는 그만의 자율적인 예술세계를 상징하는 리얼리티이다. 그러기에 그의 작품세계는 항상 개성적인 내적질서를 유지하고 있으며, 이번 전시를 통해서 자신만의 독특하고 새로운 세계를 향한 자유의지를 보여줌으로써 항상 역동적인 힘과 열정과 황홀의 순간이 지속될 것이다.

삶에 대한 여정과 인상에 대한 기록_장진만

어느 스산했던 가을, 내가 장진만을 처음 만난 것은 마산의 한 전시장이었다.

경북 울진 바닷가의 백사장과 탁 트인 망망대해를 보면서 꿈을 키웠을 그가 세상을 떠나기 몇 달 전까지만 해도 우리는 그가 즐겨 찾던 선술집에서 자주 만났다. 진중한 눈빛과 절제된 태도, 온유한 표정으로 내게 각인된 그는 언제나 고상한 차림새에 보통 사람이 소화하기 힘든 컬러풀한 넥타이를 매고 있었고, 누가 보아도 한눈에 화가임을 짐작할 만한 사람이었다.

당시만 해도 나이에 비해 비교적 탄탄한 작가 경력을 가진 그는 향후 이 지역 미술계의 주도적 인물이 될 것으로 예견되었던 것처럼 그가 떠나기 전 나와의 잦은 만남은 이른바 '지역미술 바로 세우기'와 관련된 얘기들로 밤늦은 시간을 보냈다.

이번 전시서문에 대한 제의를 받고 한동안은 다른 세상 어딘가에서 그림을 그리고 있을 것 같은 그의 사진만을 바라보았다. 그는 나를 뚫어져라 보고 있었고, 평소 내게 띤 그 미소 그대로 머금고 있었다. 이제 내가 그를 보며 그에 대한 그림 얘기를 해보려 한다.

장진만은 예술가로서의 정서가 풍요로운 작가로서 작품의 전면적인 분위기가 이를 대변하고 있다. 구상과 추상의 경계와 상관없이 그가 즐겨 썼던 파스텔조의 레드(red)와 바이올렛(violet), 옐로우(yellow), 심지어는 보조적인 색상으로 썼던 화이트(white)와 블랙(black), 비리디안(viridian)에 이르기까지 그만의 정서가 한눈에

감지될 정도의 특성을 보인다.

그는 이러한 독자적인 색조 위에 다층적인 구조물을 건축하듯이 하나의 화면 속에 추상과 구상이 구성적인 하모니를 이루며 공존하는 분할적 회화에 매료되었던 작가이다.

그러나 그의 초기 회화의 소재는 여성 군상이 주류를 이루었다. 이 무렵은 그가 여행을 통해 얻은 다양성에 대한 암시적 표현을 하던 시기라고 할 수 있다. 그에게 있어서 여행은 자신 속에 있는 신비의 마법을 풀어내는 결정적인 수단이며, 그의 작업에 있어서 절대적 모티브를 제공한 원천이기도 했다. 인도네시아, 미국, 멕시코, 브라질, 페루, 스페인, 프랑스, 몽골, 러시아 등 스케치 여행을 통해 얻은 새로운 색감과 형태를 수용한 자신만의 독특한 역사기록은 그가 분할적 회화를 시도한 이후에도 계속되었다. 그 이유는 아마도 초기 회화의 원천이 여행이기 때문일 것이다. 또한 그는 시를 쓰듯 스케치하면서 그곳의 자연과 유적 그리고 역사의 신비함에 질투와 흠모를 품었던 까닭도 한몫한 듯하다. 그 모든 기록은 책과 그림으로 세상에 남겨졌다. 그가 일찍 떠날 것을 예견했던 것일까. 그토록 잊을 수 없는 수많은 기억과 추억을 우리와 함께 공유했으니 말이다.

1994년 이후 그는 추상과 구상이 공존하는 분할적 회화를 시도하게 되는데, 이것은 이분법 혹은 다분법적인 독립 공간들이 서로 호흡하는 하모니를 연출하는 데 목적이 있었다. 그는 회화에 있어서 다른 형식의 공존이라는 구조적 문제 해결과 평면성의 극대화를 모색하였고, 그렇게 생성된 이미지는 작가 김흥수와 데이비드 살레(David Salle)를 통한 간접 경험에 의한 탐구욕의 결과물로써 앞서간 선각자들의 회화적 양식 선언을 수용하면서 그의 작업전체의 과정으로 간주하고 있다. 이러한 구성적 회화는 추상적 화면과 구상적 화면이 공치(共置) 됨으로써 상호 교감과 보완 혹은 균형을

유지하는 미학적 위치를 점한다.

그의 작품에 있어서 추상적 요소로 구성된 부분은 여러 가지 미술사적 양식을 차용한 것으로, 이는 곧 우리의 전통적 미감을 담은 조형적 시도로 보인다. 전통가구의 수직과 수평구도, 생활도구의 부드러운 곡선과 투박한 볼륨, 전통의상이 갖는 색상의 신비로운 투명감, 조각보의 기하학적이고 세련된 조형미…… 이러한 것들에 대한 통찰력 깊은 이해를 기반으로 하는 새로운 조형성 구축이 그에게 주어진 작가적 소명의식이었던 것으로 해석된다.

한편, 구상적 부분을 살펴보면 여인의 누드를 통한 서정성과 담백함을 담고 있다. 이러한 화면처리는 단순하고 간결한 시성(詩性)을 추구함으로써 드로잉적인 선을 중심으로 표현된 구상적인 화면을 통하여 완벽한 형태와 색채효과를 배가(倍加)시키는 효과가 있다.

장진만 〈和〉

특히 여인의 누드는 인생의 평범한 삶에 대한 여정(旅程)이 은유된 것으로 구도적(求道的)인 성향을 동반한다. 그에게 있어서 여인은 자신의 또 다른 모습이며, 은근과 끈기의 표상인 어머니이자 그의 친구이다. 따라서 그것은 그가 동경하는 대상이기도 한 것이다. 그래서 그는 사람만 그리는, 그것도 여인만 그리는 작가이다.

추상과 구상, 혹은 불가지(不可知)와 가지(可知), 직선과 곡선, 조용함과 분주함 등이 공존하는 작업 과정에서 그를 가장 곤혹스럽게 했던 것은 그가 구현하고자 했던 색감을 표현하는 것이었다. 색은 그 자체가 공간성을 갖기는 어렵다. 그러나 도공(陶工)의 장인정신(匠人精神)을 담아 화면전체에 그가 꿈꾸는 이상적인 색채로 충만한 그 순간까지 그는 색에 집착했다. 그러한 성향을 가장 잘 보여주는 작품이 곧 1999년 작 〈화(和)〉이며, 이를 통해 질박한 여인 누드의 색감에 기울인 그의 노력과 의지를 엿볼 수 있다. 이러한 그가 추구했던 색감은 자신의 삶에서 녹아든 행복과 상처, 그리고 마음의 온유한 상황을 은유하며 가슴속 깊은 곳으로부터 피어오르는 노스탤지어(nostalgia)이기도 하다.

그는 그림만을 생각하고 행동한 타고난 작가였다. 누군가는 그를 '가시광선 속에서 추출된 사랑을 그리는 작가'라 했다. 이는 그림으로 생각하고, 말하는 그의 표정에서 아픔을 치유하고 안정을 되찾는 일련의 수행(修行) 과정과도 같은 것으로 간주할 수 있는 것이다.

그러나 삶에 관해서는 쇼펜하우어의 인생론이 유효한 것이었을까. 세상 속에서의 경쟁과 왜곡은 모든 사람에게 주어진 공과(共課)이다. 이러한 세상의 조건은 동서와 고금을 막론하고 동일한 것이며, 세상의 이러한 복잡한 왜곡이 그를 먼저 보내지는 않았을까.

이번 전시는 그가 작고한 후 첫 유작(遺作)전시이다. 역사상 예술은 감성을 바탕으로 한 상상력을 전제로 한 것이며, 감성은 인간의 무형적인 정신활동의 근간이 되는 자산

이요, 상상은 불가지(不可知)의 '미래를 꿈꾸어 대는 것'으로 해석될 수 있다. 그럼에
도 불구하고 장진만의 감성과 상상력의 전개는 우리에게 '황당한 것'이 아닌 자신의
경험체계에서 비롯된 내구력으로 다져진 예술적 조형성이니 만큼 그의 화업이 제대
로 조명되길 바란다.

故 장진만(1960~2007)은 경북 울진에서 태어나 동아대학교와 같은 대학원에서 회화를 전공하였고, 1993년 이래
여덟 번의 개인전과 수백회의 단체전과 초대전을 가졌다. 유망한 젊은 작가는 가장 왕성했던 2007년 작가의 길을 뒤
로 한 것이다. 마산 창신대학 미술과 부교수와 동아대학교 예술대학 회화과 겸임교수를 역임하였고, 대한민국미술대
전과 부산미술대전, 경남미술대전 등의 심사위원을 지냈다.
〈이국적 풍경〉이라는 주제로 대한민국미술대전 우수상과 특선, 부산미술대전 대상 등으로 작가로서의 입지를 구축
한 그는 "우리는 누구인가"라는 화두를 주제로 삼은 작품 활동을 전개하면서 인간에 대한 정체성에 대한 담론을 담
아낸 작가로 알려져 있다.

오래된 미래 美來

3부 / 오래된 미래

유당(惟堂) 정현복(鄭鉉輔)의 삶과 풍격(風格)

I

예로부터 서(書)는 미감(美感)과 인간의 고금(古今)의 정(情)이 깃들어 감상할 수 있는 예술이다. 서예술(書藝術)은 작자의 예술적 조예와 문화적 소양이 표출되는 형식으로 고금의 명필들은 서예가일 뿐만 아니라 시인, 문학가, 사상가이기도 하다.

선(線)의 미를 가장 으뜸으로 삼은 서예는 구성과 변화, 조화, 리듬, 운율, 동세 등의 미형식(美形式)을 취함으로써 현대미술의 기본적 개념과 형식적으로는 맥을 같이 한다. 따라서 서예가 오늘날 예술의 장르로써 자리매김하면서 글자(書)의 의미보다 서체(書體)가 보여주는 조형성을 중요시하게 되는 것이다. 일찍이 서예는 무형의 회화, 소리 없는 음악, 종이를 무대로 한 무용, 선으로 구성한 건축으로 비유될 만큼 시각예술로 인식된 엄연한 예술의 장르이다.

서(書)에 있어서 대표적인 표현수단은 선(線)이며, 선은 방형공간(方形空間) 내에서 천변만화(千變萬化)의 과정을 거쳐 천차만별(千差萬別)된다. 이러한 선의 운용에 따라 기(氣), 체(體), 력(力)의 역감(力感)과 형세(形勢)가 조화롭게 구성됨으로써 조형미를 더하게 되는 것이다.

서예는 현대미술이 갖는 형식적 기반 아래 소양에 의한 겸허(謙虛)를 전제로 한다. 이 겸허는 사람을 진보시킬 뿐만 아니라 예술로서의 경지를 확장함으로써 표현의 쾌감

을 고도화 또는 극대화한다. 이것은 인류생활의 주변 즉 우주, 인생, 윤리, 사고, 풍습 등을 포괄하는 철학과 심미적 미학개념을 수반하기 때문이다. 이러한 개념은 예락(禮樂)과 인의(仁義)를 통한 중용(中庸)을 주창하는 공자(孔子)의 유가(儒家)와 무위이치(無爲而治)를 주창하는 노자(老子)와 장자(莊子)를 중심으로 하는 도가(道家)사상에 연원한다. 서로 다소 상이한 개념이기는 하나 두 사상의 접점은 간략(簡約), 기운(氣韻), 중화(中和)의 미(美)로 요약된다. 따라서 한마디로 진선미(眞善美)가 녹아있는 엑기스와도 같은 것이다.

II

유당(惟堂) 정현복(鄭鉉輻)은 예술과 기술을 구분하는 정점이며 예술가의 혼과 심상을 의미하는 풍격(風格)이 뛰어난 서예가로, 1950~60년대 우리문화

정현복 〈당상학발〉

의 풍토 위에 풍류남아(風流男兒)적인 상황을 보여준 전통 지류(支流) 속의 한 사람으로서, 풍모는 호방하고, 얽매임이 없는 불굴의 의지 즉 지사(志士)적인 의지를 가

정현복 〈산천구룡〉

진 당대의 서예가이다. 이것은 당시 시대적 트렌드로써 풍류적이고 심미적인 문필가로 볼 수 있을 뿐만 아니라 당대의 필재(筆才)로서의 역할을 수행해낸 인물로 평가할 수 있는 부분이다. 이는 그의 당호(堂號)인 상고헌(尙古軒), 삼무재(三無齋), 반향실(伴香室) 등을 통해 고전을 숭상하거나 중시하겠다는 의미와 상통하는 것으로 볼 수 있다.

이것은 현대미술의 시각에서 볼 때 예술작업의 치열함이나 예술가적인 탐구정신과는 상이한 것이며 문화풍류의 여맥으로 인생과 예술을 즐긴 '소요인(逍遙人)'으로 대변할 수 있다.

유당 정현복의 작품세계는 현대서예의 전반에 관하여 다음의 몇 가지 과제가 던져진 것으로 보인다.

첫째, 근·현대에 걸쳐 시대성을 동반한 미학적 의미는 무엇인지이고, 둘째, 서(書)가

196

갖는 예술적 본질을 관통했는가이며, 셋째, 서(書)가 예술로서의 성격을 수반하여 예술가적 탐구정신을 내포하고 있는가이다. 이는 여타의 전문가에 의해 연구되어야 할 부분으로 필자는 전시기획자로서 이상의 언급을 삼가코자 한다.

다만, 서예는 존재론적으로 엄연한 미술이다. 따라서 서(書)와 예(藝) 사이의 괴리감을 극복해야만 하고, 역사적인 사명감과 철학적 가치를 부여해야만 한다. 예컨대, 사진예술이 기록적 가치에서 예술적 가치로 변화되어 가듯이 서예도 마찬가지이다.
미학적인 요소를 갖추어야만 비로소 '서예'가 되는 것이며, 현대적 조형성과 조류 중요성을 인식하고, 기록적 가치를 넘어 예술적 가치를 지향하기 위해서 독자성과 주체성을 갖게 될 때 현대서예의 돌파구는 만들어질 것이다. 따라서 어떻게 미학적인 요소를 확장해 나아갈 것인가로 '서(書)'를 다룰 때 비로소 '예(藝)'가 되는 것이다.
서예는 전서(篆書)로부터 예서(隷書)를 거쳐 오늘에 이르기까지 시대상과 사회상이

반영되어 서체의 변화를 통해 급기야는 부호화되어가는 변천사를 갖고 있다. 현대에 이르러 이 시대의 대표적 서예가는 모든 타이프 그래퍼(type grapher)들로 말할 수 있으나, 여기서 말하는 서체는 구조적 문제와 질적 문제, 양적 문제를 동반하고 있다. 즉 시대적 힘의 응집력에 따라 서체는 변화를 거듭해 온 것이다.

한 나라의 백성들이 올인한 대표적인 표현기법은 서체이며, 이러한 서체는 시대와 사회에 따라 구조적 변화를 거듭해 온 것이다. 철학이 담긴 서예는 미학적, 구조적으로 역사성을 지녀야 하며, 서예에서의 문자는 글자가 갖는 의미적인 특성에 따라 무한책임이 따르며, 법적 효력이 발생함으로써 신성하게 여겨왔다. 오늘날 사람의 이름으로 불리는 성명은 위대한 서(書)이며, 범람하는 쓰레기로서의 문자 역시 위대한 서(書)이다.

III

해박한 한학의 지식 위에 왕희지(王羲之), 안로공(顔魯公), 황산곡(黃山谷), 손과정(孫過庭)의 웅장하고 화려한 필법을 구사했던 유당(惟堂)은 그의 아호처럼 오로지 서예에만 정일(精一)한 당대의 서예가로서 문기(文氣)가 넘쳐흐르는 필재이다. 그의 문기는 서양미술에서 말하는 작가 기질(Bohemian temper)이며, 풍격(風格)으로 대변된다.

그의 아호 유당은 20대에 쓰던 설송(雪松), 위재(爲齋)를 벗고 일제시대의 신학문이 밀려드는 당시의 상황 속에 오로지 서도(書道)의 길만을 걷기 위해 새로 지은 것이다. 이것은 그의 강직한 주관이며 일념이 담긴 인생관을 단적으로 보여주는 예라 할 수 있겠다. 그뿐만 아니라 그의 성명에 붙여진 복(福)자는 그가 53세(1962) 되는 해 수레바퀴의 살을 의미하는 복(輻)자로 바뀌게 되는데 이는 소순(蘇洵)이 그의 아들 소식(蘇軾/蘇東坡)의 식(軾)자나 소철(蘇轍)의 이름자에 철(轍)자를 사용한 것과 삼국

사기의 김부식(金富軾)의 이름자처럼 수레의 일부로써 완전한 수레의 형국을 갖추어 완전성을 추구하기 위함이며, 쓸모 있는 사람으로 거듭나겠다는 의지를 읽을 수 있는 부분이다.

유당은 일찍이 3세가 되는 1912년에 글씨쓰기를 시작하여 주변을 놀라게 하였을 뿐만 아니라 이듬해에는 그의 외조부의 호 '이천(夷川)'을 써서 그를 비상한 필재(筆才)로 여겨 송산(松山) 권재규(權載圭), 율계(栗溪)와 정기(鄭琦)로부터 한문을 수학하기 시작하였다.

그로부터 합천을 떠나 구례를 거쳐 진주에 머무르면서 왕성한 활동을 한 서예가로 1936년 제15회 서화협회전(書畵協會展) 일반부에 입선하면서 서단에 두각을 나타내어 1949년 제1회 국전에 행서 〈당시일율(唐詩一律)〉로 입선을 필두로, 2회 때는 〈근보(槿譜)〉로 특선하는가 하면 3회, 4회에 입선, 제6회 때부터 7회 때까지 추천작가(推薦作家)로 활동하였고, 8회 때부터 1963년 초대작가제도가 폐지될 때까지 초대작가로 활동하였으며, 10회, 18회, 20회에는 심사위원을 지냈다. 그러나 1971년에는 국전의 비위를 보고 정의감에서 사임하게 되고, 그해 사임 후 잔여 심사위원들에 의해서 특히 비위를 저질러져 낙선전이 개최되기도 했다.

또한 그는 1949년 파성 설창수, 박생광, 성

〈유당 정현복 조명전〉

재휴, 조영제, 홍영표, 정대기 등과 함께 개천예술제를 창시하여 작고 시까지 문화예술 발전에 이바지하였고, 1956년 부산에서의 첫 개인전을 시작으로 작고 시까지 여섯 번의 개인전을 열었으며, 1959년 부벽루, 영남루와 더불어 3대 누각으로 불리는 촉석루의 현판을 비롯하여 광양의 고산재(鼓山齋)의 현판(懸板)과 주련(柱聯), 의령의 용산재(龍山齋) 현판과 주련, 합천 쌍백의 물계정(勿溪亭)과 경강재(景綱齋) 현판과 주련, 광양의 중흥사 대웅전(中興寺 大雄殿)과 칠성각(七星閣), 산신각(山神閣) 현판, 해인사(海印寺) 해인총림(海印叢林) 현판, 효주 허공만정 비문(曉洲 許公萬正 碑文) 등을 써서 당대의 위상을 보여준 서예가이다.

그뿐만 아니라, 1963년 개천예술제 때에는 한국 유명작가초대미술전에 당대 최고의 작가들과 심사에 참여하였는데 당시 박정희 대통령이 방문하여 격려하였다는 일화도 전해지고 있으며, 그는 이듬해 제3회 경상남도문화상을 수상하고 작고하던 1964년에는 눌원문화상(訥園文化賞)을 수상하기도 하였다.

그가 작고한 13년째에는 경상남도미술대전에 유당미술상이 제정되어 현재에 이르기까지 시상되고 있으며, '한국서예 100년전(예술의 전당, 1988)', '한국서예 100인전(우림화랑, 2008)', '한국 근현대 서예 100인전(국민대학교 박물관)' 등이 개최되어 조명되었을 뿐 아니라, 경남도립미술관이 그의 탄생 100주년을 맞아 '유당탄생 100주년전'을 개최하여 총체적인 조명을 받았다.

탄생 100주년 전시를 통해 재조명되어 고대의 갑골문이 영원히 빛나기를 바란다.

정현복 〈촉석루〉

[참고문헌 및 자료]

1. 「書藝 그 美學과 鑑賞」, 陳廷祐 저, 金鍾源 역, 도서출판 불휘, 1996

2. 「素菴 玄中和 書藝展 도록」, 玄中和 저, 삼화문화사, 1992

3. 「제3회 의재미술상 수상기념서집 素菴 玄中和」, 玄中和 저, 광주광역시, 삼화문화사, 1998

4. 「月刊 書藝文化」, 도서출판 단청, 서예문인화연구원, 2009년 4월호

5. 「西歸素翁의 삶과 예술-먹고 잠자고 쓰고」, 예술의 전당 서예박물관, 우일출판사, 2007

아름다운 영혼의 회귀_최운

I

경남미술사 정립이라는 경남도립미술관의 성격부여에 대한 기획 전시로 개관이래 지속적으로 추진된 기획전시이다.

경남미술의 태동과 연원을 규명하고 지역미술 발전의 흐름을 통한 역사 정립이라는 차원에서 '한국현대조각의 선구자-김종영'을 비롯하여 '샤머니즘적 조형언어-유택렬', '한국현대미술의 거장-전혁림', '이성자의 귀천(歸泉)', '휴머니즘의 정신-김주석', '영원한 보헤미안-현재호', '회화의 장벽을 넘어-강국진'전과 박생광, 하인두, 하종현, 정상화 등의 지역출신 작가의 조명전을 개최한 바 있다.

전시도록 표지

경남도립미술관은 경남미술사 정립을 위한 지역작가 조명전시로 故 '최운' 선생의 일대기를 조명하는 전시를 갖는다. 이 전시를 통해 작가가 평생 즐겨 그렸던 소재로 '게

의 작가'로 자리매김한 그의 예술세계를 조명하게 된다. 회화와 담채, 드로잉 등 338점의 작품과 20여 점의 유품을 통해 지역미술 발전사의 단면을 들여다본다.

II

마산은 이은상의 '가고파'가 떠오르는 남방문화의 온화한 기운이 충만한 지역이며, 한국전쟁 때에는 부산과 마산일대에 대한민국의 미술인들이 모여들어 성시를 이루었던 지역으로서 한국 현대미술의 과도기는 마산을 빼놓고는 거론될 수 없는 특수성을 내포하고 있다.

역사적인 특수성 외에도 오염되지 않은 리아스식 해안과 바다를 끼고 있어 갯벌과 함께 생활의 터전으로서도 손색없는 환경적 요인들이 있을 뿐만 아니라 상공업과 무역업이 발달되었던 도시로서 당시에는 전국 7대 도시에 손꼽히는 큰 도시였다.

갯벌이 많았던 당시 오동동 근처에서 독립운동가였던 최화봉씨의 3남으로 태어난 최운은 3남으로 태어났으나 일찍이 장남과 차남이 작고함으로 인해 외아들로 자라는 처지에다 세 살 때는 어머니마저 작고함으로 고독하고 불우한 유년시절을 보내게 된다. 예술가는 사랑에 실패할수록, 고독할수록, 고통스러울수록 좋다고 했던가……. 최운은 어쩌면 운명적으로 내성적 성격이 형성되면서 고통에서 벗어나고자 방황하였을 것이다. 이것이 최운에게는 그림을 그리는 결정적 계기가 되었을지도 모를 일이다.

최운은 16세 때 그림 그리는 동네 형의 영향으로 자극을 받아 가출하여 도중(途中)하여 일본인이 경영하는 북경의 중산(中山)미술학원에서 3년간 그림공부를 하며, 그림에 대한 열의를 태웠다. 1946년 귀국하여 북경에 있을 동안 알게 된 북경여고 출신의

스케이트 선수였던 정귀순과 결혼하여 작고하기까지 마산의 향토작가로 자리매김 하였다.

해방 후 1947년에 처음으로 제1회 미술전람회가 마산백화점에서 개최되어 참가하게 되는데 이때 참가한 임호, 이림, 문신, 이준 등과 같이 본래의 이름 '용운'을 '운'으로 칭하게 되면서 예명으로서의 최운이 본명처럼 불리게 된 셈이다. 이 전시는 마산에서 개최된 최초의 전국규모의 전시로 기록되고 있다.

또한 그는 작품 활동뿐만 아니라 교직에서 후학을 양성하기도 하였다. 1956년 창원 남면중학교를 필두로 하여 마산 진전중학교를 거쳐, 마산 창신중·고등학교에서 후학을 양성한 후, 남해에서 중고등학교 교사로 퇴임하고, 마산여자고등학교에서 강사로 후학을 양성하였다. 이 시기에는 정치적 회오리가 심하여 미술인들도 좌우파로 나뉘어 분쟁이 심하던 시절에 많은 미술인이 고향을 떠났으나 최운은 중용을 지키며, 가난과 고통을 이겨내었다고 술회한 바 있다.

1957년부터 10년간 마산문화재 심사위원을 역임하며 본격적으로 마산미술 발전에 공헌하기 시작한 그는, 1959년도의 흑마회전, 1962년 재마미술인전 등에 참가하였으며, 특히 이상갑, 이수홍, 홍영표, 남상기, 김주석, 정덕상, 박해강, 박홍범, 배기준, 안윤봉, 이림 등과 함께 한국미술협회의 1호지부인 마산미술협회를 발족시켜 이듬해 제1회 마산미술협회전을 개최하기에 이른다.

그는 1963년 12월에 첫 번째 서양화 개인전을 마산 신신다방에서 개최하게 되는데 〈해바라기〉 등 20여 점을 전시하였고, 이수홍에 의해 마산일보에 개인전 사실과 작가에 대한 소개가 보도되기도 하였다. 그 이후에도 1983년 동서화랑의 개인전까지 10

회 정도의 개인전을 개최하였다.

1965년 한국민전 초대전과 밀양문화제 심사위원, 창원문화제 심사위원 등을 역임하였고, 1967년에는 제6대 한국미술협회 마산지부장에 선출되기도 하였다.

그러다가 1973년부터는 겹치는 생활고와 대쪽 같은 성미로 인해 결핵을 앓았고, 부인의 헌신적 간호로 회생하였는데, 이 시기에 마산 최초로 상설전시장인 동서화랑이 개관되어 훗날 최운을 비롯한 수많은 지역 내외의 작가들이 전시회를 개최하게 되는 요람이 되었다.

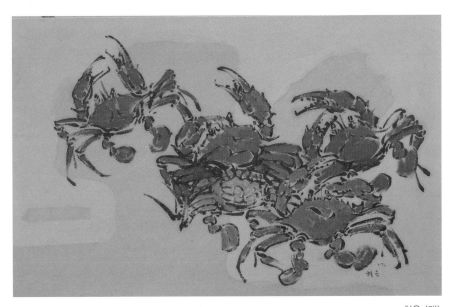

최운 〈게〉

이듬해에는 화재로 인해 그의 모든 기록물이 소실되면서 일대 전기를 맞이하게 된다. 때문에 이번 전시를 추진하면서 이전의 작가활동에 대한 구체적인 자료가 부족하여 안타까움을 더하였다. 그러다가 1977년 상(象) 동인이 창립되어 동서화랑에서 전시를 개최하게 되면서 지역미술인으로서의 활동영역을 넓혀 나가게 된다.

특히, 1979년에 동서화랑에서 개최된 8회 개인전 때에는 33점의 작품을 전시하여 당시 집 한 채에 오백만 원 정도의 시세를 보이던 때에 삼천만 원이란 거금을 확보하였으나, 그동안 수혜 입은 주변인에게 보은의 의미로 전액을 소진한 일이 있었다. 이 일로 인해 미술계에서는 내외적으로 반겼으나 가정형편은 별로 나아진 게 없었다고 유족은 술회했다.

같은 해, 11월에 김영주, 김종식, 김종하, 김환기, 문신, 박고석, 박기태, 박영선, 변종하, 송혜수, 우신출, 이종무, 이항성, 장욱진, 전혁림, 최영림, 황염수, 황유엽 등이 참여한 부산 원화랑 개관3주년 기념전에 참여함으로써 지역을 넘어 미술계의 교분을 넓혀 나갔다.

1981년 11월의 개인전을 회갑전으로 치루면서 지역발전을 위하여 꾸준한 활동을 거듭하여 1983년에는 제22회 경상남도문화상을 수상하는 영예를 누리게 되었고, 같은 해 마산문화방송의 후원으로 동서화랑에서 개인전이 개최되어 〈바다풍경〉 외 30여 점의 작품을 전시한 바 있다.

또한 지역 간의 미술교류를 위하여 같은 해 연말에는 여수미술협회와 교환전시형태의 마산, 여수합동전이 개최되었는데 이 전시는 오늘날까지 격년제로 추진되고 있다. 그는 이처럼 지역미술문화 발전을 위하여 다각적인 면으로 노력하였으며, 당시 아마추어 미술그룹인 무학전에 문신, 김주석, 김대환, 김영진, 박춘성, 장병철, 최성숙과

함께 고문으로서 출품하는 등의 지역성 모색에 열의를 보였다.

1985년에는 경상남도미술대전에 초대작가로 선정되어 〈해경〉으로 초대작가상을 수상하였으며, 화우 돕기 등의 전시를 추진하여 지역의 화우애를 제고시키는 등의 다양한 업적을 평가받아 이듬해에는 경남미술인상을 수상하기도 하면서 유화개인전을 개최하는 노익장을 과시했다. 그 외에도 그는 1987년에 경상남도미술대전 심사위원에 위촉되었고, 이듬해에는 경상남도미술협회와 마산미술협회에 고문으로 위촉되어 지역미술 발전에 애썼으나, 이듬해 8월 숙환으로 별세하여 마산 미협장(美協葬)으로 장례를 치르고 우리 곁을 떠났다.

III

최운은 게(蟹)를 그리는 작가이다.

커다란 집게발을 하늘 높이 쳐들고 절박한 고독에 대한 절규를 하듯이 평화와 안정을 희구하였으리라. 강력한 힘으로 낚아챈 먹잇감을 놓치지 않으려는 듯 자기만의 예술세계를 구축하였으리라. 옆으로 걷는 게의 걸음걸이처럼 세상의 질곡을 넘고 또 넘었으리라. 모성과 형제를 잃은 그는 전장에 버려진 전사였을지도 모를 일이다. 두터운 갑옷과 날카로운 창칼로 무장하고 황야에 나선 독자적 전사로서의 작가적 삶을 살다 간 그는 노년기에 '고모령' 주점에 앉아 늙은 군인의 노래를 부르듯 세월의 회환을 읊조리곤 하였다.

그의 작품에 등장하는 게는 곧 자화상이다. 외로움을 반증하듯 군상, 동행, 행진을 연상케 하는 조형적 구조를 갖는다. 그 구조 속에 자신도 포함되어 있는 것이다. 최운에게 있어서 게는 어릴 적 친구이다. 당시 마산만의 봉암 갯벌과 바닷가의 바위틈에 많

앗던 게는 요즘과 같은 놀이문화의 부재로 인한 혼자만의 놀이친구로서의 역할을 톡톡히 하였던 셈이다.

갑각류인 게의 등딱지는 머리와 가슴부분을 싸고 있는데, 대개 위아래로 납작하고 넓다. 형태는 여러 가지이나 크기는 대부분 수컷이 암컷보다 크지만, 기생성 종 가운데는 수컷이 작은 것도 있다. 배의 너비는 수컷은 좁고 암컷은 넓다. 이것은 등딱지의 배쪽 면을 넓게 싸서 알을 보호하기 위해서이다. 껍데기는 딱딱하고 차가운 외견을 보이지만 그 속살은 물러서 대개 심성이 여리고 착하다.

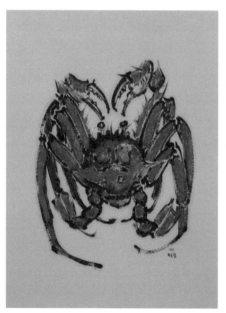

최운 〈게〉

이것은 작가 최운의 성품과 외양에서 느껴지는 강직한 모습과는 다른 그의 진면목을 은유한 것으로 보이는데 1979년의 개인전 직후 그의 처세를 보면 극명하게 드러난다. 이는 작가 최운 이전에 인간 최운을 생각하게 하는 부분이다.

가슴다리는 모두 다섯 쌍이며 첫 번째 가슴다리가 집게다리이다. 양 집게다리는 대칭이거나 비대칭이다. 촉각은 두 쌍이다. 한 쌍의 겹눈을 가지며 아가미는 가슴 쪽에 있다. 수컷의 배다리는 두 쌍이다. 수컷의 첫 번째 배다리는 길고 교미기 역할

을 한다. 암컷의 배다리는 네 쌍인데, 모두 안쪽과 바깥쪽 다리로 갈라지며 안쪽 다리의 털에 알을 붙인다.

게는 이러한 구조로 옆으로 걷는다. 뾰족한 다리 끝을 이용해서 몸의 균형을 잡고 쏜살같이 이동한다. 게를 사람이 인지하는 보편적 관점으로 똑바로 걷게 할 수는 없다. 생긴 모습상 어쩔 수 없음이리라. 그러나 선인들은 이러한 모습을 해용왕처야횡행(海龍王處也橫行)으로 묘사했다. 바다 용왕 앞에서도 삐딱하게 옆으로 걷는 강골이라는 얘기다.

최운에게 있어서 이러한 게의 구조는 자신이 속해있던 가족과 자신의 삶을 연상하였을 것이다. 부모와 형제가 5명으로 구성된 가족은 게의 가슴다리 숫자로 그 상징적 의미를 갖는다. 또한 게가 번식기 외에는 대부분 단독생활을 하며 모래나 진흙 바닥 또는 암석지대에 사는데, 이 또한 자신의 질곡스러운 삶에 대한 메타포로 해석이 가능하다. 뿐만 아니라 게의 색깔은 대체로 푸른 빛깔을 띠지만 우리나라의 게는 주로 빨강, 분홍, 파랑의 화려한 빛깔이 주종을 이루는데, 최운은 그만의 재해석된 색감을 통해 그를 감싸고 있는 고독의 빛깔 즉 황갈색조의 빛깔이 주조를 이루는 변화를 보이게 된다.

게에 대해서는 많은 구전(口傳)이 있다.

게는 가만있으면 불안하고 움직여야만 편안해진다. 갯벌에서 게는 부지런히 다녀야 묻히지 않고 인사(人事)를 면한다. 그래서인지 게는 성장기에 가출 등을 경험하기도 한다. 이는 최운이 청년기에 가출 후 도중(途中)한 과정과 흡사하다.

뿐만 아니라 게를 무사공자(無賜公子)라고도 한다. 창자가 없는 귀공자라는 뜻이다. 물정에 어둡고 실속이 없다는 얘기다. 그러나 자존심과 절도가 있다. 절대 남의 굴에

는 들어가지 않는다. 그리고 죽음 앞에서는 큰 집게발로 한 놈이라도 물고 죽는 기개가 있다. 이러한 게를 화제로 차용한 옛 선조들은 게에 대하여 횡행사해(橫行四海)라 쓴 것도 많은데, 이는 천하를 마음껏 주름잡으란 뜻이다.

최운의 그림 속 게들은 많은 이야기가 의인화되어 녹아 있다. 가족 간의 사랑이 있으며, 그의 유년기에서 느껴지는 고독함도 묻어 나온다. 그의 작품 〈4·19〉, 〈군무〉, 〈행진〉 등을 통해서 시대상의 무거운 주제거리를 게의 모습으로 비추어 풀어나가는 당당함도 엿 볼 수 있다.

최운의 작품은 전술한 바와 같이 내용적인 구조를 구축하고 있을 뿐만 아니라 작품의 주제를 강조하기 위하여 배경이 배제된 구조적 형식을 갖는다. 이러한 구도는 한국화적 원근법을 연상시킨다. 즉 화면의 하단부에 배치된 소재는 근경에 해당하고, 상단부에 배치된 소재는 원경인 것이다. 뿐만 아니라 그의 그림은 대부분 드로잉적인 요소가 강하다. 이러한 그의 드로잉적인 조형요소는 그가 갖고 있는 작가로서의 필력을 보여주는 단적인 예로 꼽힌다.

기운생동에 의한 필력은 필자도 여러 번에 걸쳐 접한 적이 있는데, 그가 즐겨 찾았던 '고모령'에서 필자와 같은 후배들에게 취흥과 더불어 필적을 남긴 것으로 기억된다.

최운은 게 그림을 주로 그린 작가였으나 그는 자기의 주변에 대한 소재를 작품에 차용하기도 하였다. 바다와 갯벌이 주 환경인 탓인지 새우, 생선과 가재, 자신을 포함한 주변사람, 마산의 바다와 섬, 주변의 공사현장, 고가(古家)와 고목, 마산항을 드나드는 선박과 항구의 풍경 등을 그리게 되는데, 주 소재인 게뿐만 아니라 주제에 대한 명확한 인식을 표현한 작가이다.

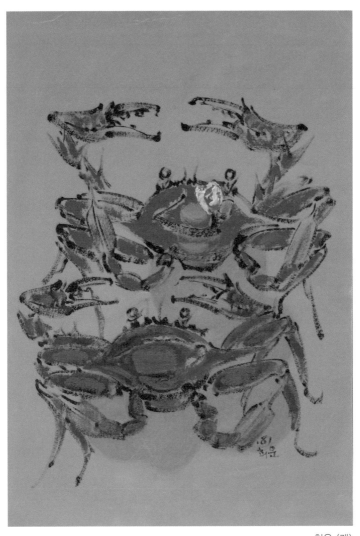

최운 〈게〉

특히 1962~3년에는 5·16과 3·15기념 제전을 홍보한 포스터를 직접 제작하여 정부 시책적 부분도 자신의 삶 속에 끌어들이게 되는데 1963년에 제작한 작품 〈4·19〉는 4·19혁명을 은유적으로 그린 그림으로써 그의 게 그림 중 가장 많은 게가 등장하는 구도를 취하고 있으며, 아직까지 미발표작으로 남아 있다. 또한 그는 유화 외에도 담채화와 수많은 드로잉을 남겼는데, 주변의 풍광과 그가 인식하는 우리민족의 역사를 포함한 내용이 주류를 이룬다.

이번 경남도립미술관에서 기획전시로 개최되는 최운전은 유족에 의해 작품전량과 유품이 기증되었다. 그의 예술세계는 1991년 마산의 예인화랑에서 마산미술의 여명기 작가초대전에 전혁림, 이준, 문신, 배기준, 김주석, 김재규, 이림 등의 작품이 출품된 적은 있으나, 조명전시는 이번이 처음인 셈이다. 이 전시를 계기로 지역작가 연구에 발판을 마련하였다는 평가와 함께 지역미술사 정립이라는 기치에 걸맞게 조명되기를 기대한다.

삼절(三絶)에 대한 새로운 해석과 그 미학적 개념_윤효석

신구 윤효석은 작가로서 어떤 경험체계를 지니고 있는가?

윤효석은 천지가 자연 그 자체인 시골에서 나고 자랐다. 그에게 있어서 시골의 원초적인 자연은 창작의 토양이자 뿌리이며 영감(靈感)의 원천이다. 그러므로 그가 작가로서 살아가는 것은 자연에서 주어진 빛과 색으로, 그의 작품 속에서 진동하며 편안한 안식의 메시지를 생산해내는 과정이다. 그러한 메시지는 때로는 자신의 내적울림과 표현충동이 결합하여짐으로써 직관적이고 본능적인 욕구가 표출되어 이성과 감성의 경계를 넘나든다.

윤효석 〈매화〉

따라서 이 작가의 삶의 궤적을 통해서 그의 작품성을 들여다본다면 가장 한국적인 토양에서 가장 한국적이며 동양적인 문화영역 속에서 엮어진 경험체계를 이루며 살아왔기에 그의 작업은 지극히 한국적이다. 아니 어쩌면 가장 지역적이다. 이것은 오늘날 그가 지역작가로서 한국성을 발현시키며 나아가 서(書)와 화(畵)를 통찰하는 중견 작가의 위치에 서 있는 이유이다. 즉 지역성이 곧 한국성

이고, 그것이 가장 세계적이기 때문이다.

1990년대 말, 중국유학을 통해 알게 된 중국미술학원의 왕동령(王冬齡) 교수는 중국에서 몇 안 되는 20세기 현대미술전문가로 일찍이 뉴욕에서 현대미술을 연구한 바 있다. 그는 윤효석에 대해 '이미 한국서단에서 충분히 인정받고 있는 개성적인 서예가로서 스스로 체현된 총체적인 작품세계와 독자적 조형어법을 가지고 있는 작가'로 평가한 바 있다. 그로부터 20여 년이 지난 지금의 윤효석은 어떠한가.

70년대 입문기와 80년대 서단 데뷔에 따른 습작기, 90년대 기성작가로서 홀로서기의 성숙기를 거쳐 중국유학 후 2000년대 새로운 조형어법을 시도하고, 지금은 서예도 미술의 한 지류라는 총체적인 시각으로, 전환기를 넘기고 서예가를 뛰어넘은 시각예술가로서의 입지를 구축하고 있다. 이러한 저변에는 이전의 과정을 통해서 여실히 그 가능성을 엿볼 수 있다. 예컨대 〈필묵의 새로운 표정〉이라는 제목의 평문을 쓴 전종주 교수의 말을 들여다보자. "세상에는 수도 없이 많은 서예가가 있고, 그 가운데 세속적인 명리(名利)를 얻은 작가들도 많이 있지만 청정한 자기 영혼의 정화를 통해 얻어지는 삶의 진정한 가치와 에너지를 창출해 내는 작가를 만나기는 쉽지 않다. 다시 말해 탈속의 경계를 넘었거나 새로운 예경(藝境)을 개척한 서예가는 많지 않다는 사실이다. 신구 윤효석은 예리한 현실진단과 자기성찰을 토대로 자기 예술의 전개방향과 목표가 분명한 작가로서 다양한 조형어법과 절제된 조형언어의 독자성을 꾸준히 확보하고 있다. 전통서예의 표현기법과 형식을 두루 섭렵하였으며 연관 학문에 대한 천착이 깊어 서예의 본질적인 조형요소와 표현영역에 대한 확고한 철학이 필묵을 통해 드러나는 차별성과 독자성이 그것이다"라고 밝힌 것을 보아도 오늘의 윤효석 예술의 성립원천을 알 수 있는 것이다.

그렇다면 신구 윤효석의 서체추상에 대해 짚고 넘어 가야만이 그의 작품세계의 변화과정에 대한 이해를 도울 것이다. 물파예술중심(物波藝術中心) 관장인 철학박사 손병철님의 서평을 통해 되짚어본다. 그의 서체추상은 가상공간에서의 서체와 사물의 이미지 복합, 디지털세계에서의 비트(Bit)의 상호간섭 작용을 통한 4차원의 무수한 서체적 추상을 탄생시키고 있다. 예컨대 '무(無)와 공(空), 0'과의 관계에서 발생하는 서체적 추상이 그것이다. 이를테면 여기까지는 고암 이응로 화백의 문자추상과 맥을 같이 하지만, 상황은 여기서 종지부를 찍는 것이 아니라 현대미술을 뛰어넘는 동시대미술이 갖는 시대성과 역사성, 사회성을 수반한 새로운 매체와 방법에 대해서 끊임없는 실험으로 나아가고 있다는 점에 주목해야 한다.

윤효석의 예술적 모티브와 그 의미는 무엇인가?

작가 윤효석은 창작생활을 영위하면서 언제나 두 가지 벗과 함께한다. 그것은 항아리와 찻사발이다. 이 둘은 이 작가의 일상생활에서 늘 함께하는 존재로서 손으로 빚은 항아리와 그릇은 불이 만들어낸 흙의 예술적 가치를 지닌다. 이처럼 자연의 에너지를 품은 이 자연스러움은 해마다 햇녹차의 향을 머금으며 함께 쌓아온 세월을 통해 그가 창작자로서 담아내는 마음과도 같은 것이다.

찻사발은 옛 고려 다완을 대표적인 소재로 삼아 삼절의 핵심인 시를 더했다. 이것은 시서화(詩書畵) 즉 삼절의 핵심이지만 이 작가는 기존의 문인화적인 삼절의 전통적 배치방식을 탈피하여 자신만의 새로운 구성으로 재탄생시키고 있다. 그의 삼절은 예컨대 「초의선사의 동다송(東茶訟)」이라든지 「육우(陸羽)의 차경(茶經)」을 글씨로 쓰면서 시와 서의 조화로움을 꾀하고 항아리와 찻사발은 물론이고 매화와 더불어 추상적 서체의 정신을 그림으로써 풀어내고 있다. 이것은 마치 음악이 하나의 리듬과 멜

로디로 연결되지만 이내 음악의 스타카토 등의 변주가 더해짐으로써 더욱 깊고 풍성한 음을 구사하는 것과 다름이 없다.

윤효석 〈달항아리〉

이러한 일련의 작품과정은 항아리, 찻사발, 매화, 대나무 등을 캔버스나 한지 등의 질료와 그 위에 겹겹이 쌓아 올린 채색으로 정중동(靜中動)의 고전미를 구현해 내는 이번 신작들로 표출되었다. 이번 신작은 평화에 대한 희망을 토해내고 있는데, 그 중 〈기억의 표정〉은 부식된 동판을 오브제로 차용하면서 지구의 환경문제와 인간의 욕망과의 괴리로부터 파생되는 극단적 조형성을 구사해 냄으로써 작품이 갖는 미학적 메타포를 표출해 내는 것이다.

따라서 그가 구가하고자 하는 조형론적 관점은 질료가 갖는 질감과 색의 변화에 따른 기운과 여운을 중요시한다. 한편 그간의 전통적인 표현방법을 초월하여 자신만의 독창적인 실험과 도전을 엿보게도 한다. 평생 서(書)에 집중해 온 그의 작가적 태생은 서예가이다. 그러면서도 미술이라는 큰 틀 안에서 장르 간의 벽을 허물고 새로운 관점에서의 시각적인 도전은 그것이 글씨든, 그림이든, 시든 혹은 추상이든 구상이든 예술이라는 총체적인 표현방식으로, 기초적인 조형요소로부터 기운에 이르기까지 다양한 실험을 계속하고 있기에 고전적인 시각에서 바라보면 의아스럽기까지 할 수 있다. 그러나 20세기의 대표적인 작가 피카소가 그랬듯이 창작의 모티브와 매체, 기법 등이

시대가 낳은 트렌드를 져버리지 않는 무방식의 방식으로 전개되는 것이기에 이 작가의 창작당위성은 확보되는 것이다.

작가 윤효석에게 "하고자 함은 무엇입니까?"라고 물으면 그는 "잠 못 드는 마음입니다"라고 답한다. 이 말은 무엇을 의미하는가. 이것은 그가 말하는 박섭정화(博涉精華)와 통하는 말이다. 그가 작가로서 표현하고자 하는 많은 것을 섭렵해 오면서 그중에 진정한 예술의 꽃을 피우고자 하는 열망으로 볼 수 있는 대목이다. 이것은 그동안이 작가가 50년이 넘는 세월 동안 예술이라는 한 길을 걸어오면서 예술로서의 미술, 미술 속의 수많은 장르의 벽을 허물며 새로운 조형성을 시도해 왔기 때문으로 풀이될 수 있는 것이다.

그의 전통적 예술소재인 찻사발, 대나무, 소나무, 매화 등을 통해서 표출해 내는 이야기들은 그의 생활 속에서 늘 가까이하던 것들이며, 자신의 몸처럼 체득된 것들이다. 우리나라의 전통 창작소재들은 대개 길상(吉祥)과 기복(祈福), 장수(長壽)를 의미하는데, 윤효석의 경우에는 일체의 요소들을 절제의 예(禮)로써 표현하였다. 지금까지의 수많은 서화가는 이러한 소재들을 대개가 창작이라는 개념보다는 전통적인 방식과 기법에 따라 배치했다. 그러나 결론적으로 본다면 작가 윤효석은 그러한 전통적 개념과 방식을 뛰어넘어 현대미술이 갖는 개념과 무방식의 방식을 수용하면서 질료와 기법의 한계를 넘었다고 볼 수 있다. 즉 비창작적인 전통 방식에서 순수 창작이라는 개념으로 진화한 것이다.

윤효석의 작품은 솔직하고 담백하다. 화면 중앙에 배치된 주소재의 강렬한 이미지는 배면과의 상대성에 의해 더욱 빛을 발한다. 그것은 주제 본연의 아름다움을 극대화하

기 위해 의도된 것으로써 네모난 캔버스에 떠오른 보름달처럼 화폭의 중앙에 배치된 달항아리의 경우 백자 특유의 질감과 그것을 에워싼 문양과 빛깔의 섬세한 상대적 작용으로 자연스러움을 배가시키는 것이며 시서(詩書)와의 공치(共置)로 그 의미를 더하는 것이다.

윤효석의 화면은 질료에 상관없이 심상을 담아내는 공간이다. 그의 심상적 가치관은 조형론적으로는 기본적 조형요소인 점과 선, 그리고 면으로 구성되는 형상, 즉 분석적인 사고 위에서 빚어진 것이다. 그러면서도 전통을 현대적으로 재해석하면서 시도된 유형이기 때문에 그러한 실험의 방향은 계속되어 진다. 따라서 과거 없는 현재가 없듯

윤효석 〈찻사발〉

이 전통 없는 현대가 없는 것처럼 그의 조형적 뿌리는 전통의 고전미적인 가치를 재구성하는 것이다.

한편, 소박한 아름다움을 지닌 절제미에 대한 조형적 의미를 강조하고자 하는 작가의 의지로 그의 화면이 주는 느낌은 작은 소우주와도 흡사하다. 왜냐하면 화폭 위에 뜬 달로서의 달항아리는 오롯이 홀로 빛나는 행성이 되기도 하고, 그 자체로써 완벽한 형태와 안정감 그리고 균형미를 제공하기 때문이다. 또한 찻사발을 보자. 양손으로 감싸듯이 들어 올린 묵직함은 흙의 투박한 소박미와 찻물의 은은함이 심신의 안정을 제공하며 중도의 경지에 들게 하는 것이다.

새로운 해석으로 펼쳐진 삼절과 그 미학적 가치는 무엇인가?

신구 윤효석의 예술적 뿌리는 서예이다. 그의 예술은 미술이라는 큰 틀 안에서 장르의 벽을 허물고 금세기에 맞는 트렌드 즉 시대성을 풀어내는 특성이 있다. 이번 전시에서 보이는 그의 작품의 핵심 키워드는 삼절과 군자를 모티브로 하면서 사유를 통한 평화적 공간구성과 그에 따르는 메시지로 볼 수 있다.

삼절에 해당하는 시·서·화(詩·書·畵)에서 출발하는 그의 작품은 총체적으로 화(畵)에 해당하고, 시와 서는 자연현상을 숭배하는 동파문(東巴文)에 연원하며, 부수적 오브제는 달항아리와 찻사발, 매화와 대나무로 구성된다. 이러한 구성 요소들은 작가의 삶에 대한 경험적 기록의 매개체들이 녹아서 탄생한 추상적이며 기하학적인 문자변형의 형상들이며, 수평과 수직적 구도 속에서 오브제로서 부식된 동판의 구조·구성적 특성을 갖는다.

윤효석 〈와당문(청룡도)〉

우리가 알고 있는 기존의 삼절회화는 문인화이다. 문인화에 있어서 삼절은 나름대로 법칙에 따라서 표현되고 구성된다. 그러나 이 작가의 삼절은 완연히 다른 모양새이다. 세상의 빠른 변화에 대응하듯이, 그의 미술은 마치 응전(應戰)하듯이 세상의 질문에 답을 던지고 있는 것으로써 기존의 법칙을 뒤엎고, 시대가 요구하는 새로운 구성을 보임으로써

예술이 추구하는 본연의 자유의지에 충실히 하는 것이다.

그렇다면 그는 예술을 통해 무엇을 얘기하고 싶은 것일까.

그는 언제나 지금 사는 인류의 당면사(當面事)에 관한 관심으로, 그에 관련된 메시지를 던지고 있다. 그 메시지는 평화이다. 세계 곳곳이 기후변화로 인한 자연재해와 인간들의 탐욕으로 얼룩진 전쟁, 생명경시의 풍조로 인한 폐해들이 만연한 지금의 상황에다가 평화의 메시지를 던지고 있다. 이렇게 담아내는 평화에 관한 이야기는 작품 속에서 조화와 균제미를 지니며 그림과 시와 서를 통하여 어려운 예술이 아닌 공감의 속

윤효석 〈기억의 표정〉

도와 폭을 넓힘으로써 표출된 융합적인 거대 메시지이다.

그래서 이 작가가 바라보는 시대적 관점 또한 중요하다. 왜냐면 이러한 관점을 바탕으로 철학적인 메시지를 담아내는 것이기 때문이다. 작금의 시대는 코로나 팬데믹으로 전 인류를 위협하고 있을 뿐만 아니라 그러한 속에서도 인간의 탐욕은 두려움과 불안함을 뚫고 전쟁이라는 인적 재앙을 만드는가 하면 지구 저편에서는 지진 등의 자연재해로 인류의 파멸을 재촉하고 있다. 이러한 시대적인 조건들은 예술의 본질적 욕구인 자유와 평화의 실현과는 너무나 상반된 개념이다. 따라서 윤효석은 이러한 시대적 악조건을 뛰어넘기를 바라는 긍정의 힘을 보여주고자 하는 의미에서 이번 작품들은 기획, 제작된 것이다.

이러한 개념은 예술이 갖는 사회성과 역사성과 연결고리를 가지며 소통과 공감의 세계로 안내한다. 예술의 특성상 작가 개인의 경험체계와 감성의 바탕 위에서 생성된 예술의 세계는 많은 사람에 의해서 재해석과 재생산의 영역을 확장하는 것이다.

예컨대, 이 작가가 평소 차를 마실 때 쓰는 사발과 늘 곁에 두고 보는 달항아리, 그리고 창문 밖으로 넓게 펼쳐져 있는 대숲을 그림으로 표현했다면, 감상자는 이 작가와는 다른 경험체계와 감성의 문을 통해서 재해석되는 것처럼 말이다.

고전과 현대는 무수한 연결고리로 이어져 있다. 서화가 윤효석은 고전을 배우고 익혀 온 서예가로서 동시대적인 사고를 통한 재해석과 표현이라는 노력을 해 온 작가이다. 그 예로 '서체추상'이라는 시도에다 현대회화를 접목하고, 글씨가 가진 정형성을 탈피하여 새로운 창의적 조형성을 구축한 것이 그것이며, 그 대표적인 작품은 이번 전시에서 보여줄 「기억의 표정」이 그 예이다.

"시·서·화는 자연의 조화를 본보기로 삼고 형(形)을 갖춘 그릇에서 상(象)을 취함으로써 무언의 오묘함을 기탁한다"라고 말했던 축윤명(祝允明, 1460~1526)의 말은 윤효석에게 있어서 큰 화두이다. 그중에서도 '무언의 오묘함'이라는 키워드에 집중해 본다면 어떤 예술작품이든 작품에 시적인 여운이 깔려 있어야 한다는 것이고, 그것은 내적 울림을 통해 향기를 발한다는 것과 같은 의미이다. 내적 울림은 내면의 성찰을 통해 자신의 모습을 찾는 과정이며, 그러한 성찰의 수단이 곧 그에게는 작품이다.

또한 "하나의 그림은 다수의 근본이며 만물의 뿌리다"라고 주장했던 석도(石濤, 1642~1718)의 화론에 비추어 본다면, '하나의 그림'에 대한 원인은 "법칙이 없는 것에서 법칙이 생겨나고, 법칙이 생겨나면 많은 법칙이 줄을 잇게 된다"라는 것이다. 이것은 경험이 아니라 철학이기 때문에 미학적으로 해석이 가능한 것으로 풀이된다. 이러한 석도의 미학의 핵심은 '자연의 도'이며 그림도 그 속에 포함된다는 의미이다. 천지 만물의 심미 형식은 자연의 이치를 담고 있을 뿐만 아니라 문학, 예술, 심지어 철학, 종교, 도덕, 정치를 포함한 인류의 문화와 문명 전체를 아우른다. 인간 자체가 도의 표현이자 산물이기 때문이다. 때로는 본능적으로, 때로는 기능적으로 인류는 그림을 그려왔다. 그는 말한다. "이 거대한 흐름 속에서 나의 작품은 한 마리 나비의 날갯짓과 같은 작은 시작일 것이다. 그러나 이것은 언젠가 태풍을 불러올 수도 있는 힘이 있을지도 모른다. 시작이 없다면 역사는 존재하지 않는다. 작품을 그려 왔고, 그려 가면서 나라는 한 인간의 이야기는 계속된다"라고.

시인 정동주는 윤효석의 서예에 대해서 "상징과 상상력으로 구축된 초월에의 꿈"이라고 했다. 상징은 눈에 보이는 세계를 초월하는 의미를 파악할 수 있는 능력을 확신시켜 주는 것이며, 상상은 이 세상에 없는 것을 꿈꾸어 대는 것으로 간주한다면, 당시

의 작품들을 돌이켜 보면 오늘을 예견한 것이 아닌가 하는 생각이 들게 한다. 왜냐하면 이 글의 서두에서 언급한 바와 같이 그의 예술이 서(書)에 그치지 않고, 동시대미술의 형식으로 확장되어 매체와 모티브, 장르 등의 모든 벽을 허문 시각예술 전반의 차원에서 연구되고 표출되면서 동시대의 담론을 생산하고 있기 때문이다.

윤효석은 1958년 경남 창녕 출생으로 경상국립대학교 교육대학원에서 미술교육학을 전공하였다. 1991년 대한민국서예대전 초대작가, 심사위원, 운영위원을 역임하였고, 전북, 서울, 부산 서예비엔날레 본전시 및 특별전에 참가하였으며, 화랑미술제와 21세기 한국서예문인화가 초대전에 출품하였다. 2008년 서울서예비엔날레 특별상을 수상하였으며, 1999년 중국 항주 절강미술학원화랑에서 개인전을 가졌고, 2005년 프랑스 오를레앙시 문화원 초대전을 비롯한 다수의 초대전과 10회의 개인전을 가졌다.
저서로는 「동의보감서예로 말하다」(2013, 보고사)와 「우리가 꼭 알아야 할 공부」(2009, 보고사 공저), 「남명정신과 문자의 향기」(2007, 보고사 공저)가 있다. 「한글민체자전」(2019, 도서출판다운샘, 윤효석 외 19명 공저)과 고등학교미술교과서 작품수록(2010, 입체작품 壽, 지학사)이 되었고, 경상국립대학교, 창원대학교 외래교수를 지냈다. 한국서예협회 부이사장과 경상남도 지회장을 역임하였으며, 현재 전업 작가로 활동 중이다.

윤효석 〈수(목숨壽) 기업이 문화입니다〉

동시대미술로서의 민화, 〈꽃비〉를 보다_손유경

오늘날의 민화는 역사의 뒤안길에 숨어있을 법한 기억의 조각들이 현대적인 동시대미술로서의 성향을 지향하면서 새롭게 재생된 이상향을 구가하고 있다. 동양의 전통적인 민화에서 갖는 공통성이랄 수 있는 자연의 장엄한 축복, 인간의 행복기원적인 광범위한 매개체, 이 시대를 대변하는 다양한 이미지 등은 손유경의 회화를 구성하는 근원적 소스이다.

선학균(관동대 교수)은 손유경 작품에 대해 전통미술의 계승과 새로운 가치설정이라는 전제하에 "우리 민족의 정서와 얼이 담긴 오랜 역사성, 전통성, 고유성을 응축시켜 한국미의 본질을 표현한 주체성의 발현"이라고 했다.

손유경 민화!

그에게 있어서 민화의 민(民)은 무엇인가.

그에게 있어서 민화야말로 가장 한국성 즉 민족성이 강한, 이를테면 한국의 정신적인 동시대미술로서 진화가능성을 갖는 예술의 출구인 것이 분명해 보인다. 그뿐만 아니라 가장 직관적인 삶의 장치들과 유희가 결합한 해학성을 보이며, 인간의 희로애락을 표출하는 정중동(靜中動)의 은유형식이기도 하다. 그러나 금세기는 이미 장르의 벽이 허물어진 지 오래인 점을 감안한다면, 그의 민화는 행복을 희구하는 조형방식 (Happiness Formality)이랄 수 있을 것이다.

민화의 민은 백성을 의미하는 것이요, 그것은 절대다수의 대중성을 지닌 어휘이다. 그뿐만 아니라 모사를 통한 복제성과 통속성도 내포되어 있다. 그렇다면 팝아트와 무엇이 다른가? 어쩌면 민화야말로 진정한 코리안 팝의 전형이 될 가능성의 예술 형태이다. 왜냐하면 서구적 팝아트에 비해 예술이 갖는 역사성과 사회성 및 시대성의 측면에서 분석해본다면, 비교가 안 될 만큼 유구하게 대중의 가장 가까이에서 존재했던 예술

손유경 〈책걸이〉

형식이 곧 민화이기 때문이다.

이제 세계 각국이 가진 고유의 예술형태로 그 정체성을 강화하면서, 심지어는 국가경쟁력의 핵심적인 형태로 진화하고 있다. 바꾸어 말하면 민화야말로 한국이라는 특수성이 가장 독특한 형태의 예술로 이미 그 힘을 갖고 있다는 것과 같으며, 다만 시대성 즉 트렌드와 철학적 문제가 어떻게 융합되어 표출될 것인가에 대한 연구가 필요한 것이다.

오늘날의 현대 민화는 시대성과 사회성을 수반하며 오늘의 세상을 담아내는 코리안팝과 흡사한 공통점을 갖지만, 그는 '그림이 반드시 대중성을 가져야 하는가'에 대한 반감을 버리지 않는다. 그 이유는 자신이 전통 민화가 갖는 임모방(臨模倣)의 틀을 벗어나 실험을 거듭한 순수창작이라는 개념을 실천한 작가임을 입증해 온 까닭이다.

또한 그는 이전의 민화와 불화를 포함한 동양회화의 학습과정에서, 같은 그림을 반복적으로 수련하는 체본에 대한 부정적 관점을 가진 사람으로서 장인(匠人)보다는 창작자로서의 예인(藝人)을 지향해 왔다. 미술이 예술의 경지에 이르는 데 필요한 것은 인간문화의 전반을 아우르는 최상의 방법이 훈련을 통한 실기가 아니라 인문학적 바탕 위에서만이 가능하다는 사실이며, 그는 이 사실을 인지한 것이다.

한편, 그의 작품에 표현되는 정물과 풍경적 특성의 공치(共置)는 조형적으로 어떤 의도이며, 의미인가. 그것은 그의 〈일월오봉도〉를 통해 단적으로 분석할 수 있는데, 행복을 추구하는 작품의 구성요소의 다각적인 공치를 통해 행복구현의 목적을 극대화하려는 시도로 보이며, 그가 표현코자 하는 핵심철학인 〈꽃비〉와의 공치이자 자신이 추구하는 총체적 세계관을 드러내는 것으로 볼 수 있는 것이다. 이것이 그가 추구하는 회화로서의 개념적인 리얼리티이다.

손유경 〈꽃비 내리다〉

그렇다면, 손유경의 회화를 동시대 미술적인 관점에서는 어떻게 보아야 할까.

그가 지향하는 동시대미술이란, 그 시작인 과거와 작업을 지속하고 있는 현재, 그리고 예측 가능한 미래, 이 모든 시간은 하나의 직선상에 놓여 있는 것으로써 작가로 사는 삶을 지속하는 한 그에게 별도의 시간적인 정점은 존재하지 않는다. 예컨대 〈일월오봉도〉를 구성하고 있는 갖가지의 소재와 요소는 과거와 현재, 미래의 세 가지 시점을 공치 시키는 것과 맥을 같이 하는 것으로 분석된다.

따라서 상이한 시공간의 공치, 그것이야말로 그에게 있어서의 동시대성인 것이다.

따라서 그의 작품에서 동시대성을 구현하기 위하여 시도하는 것은 민화로부터 민화를 탈피하려는 것이고, 그러기 위해서는 색감의 절제와 형상의 단순화 과정을 거친다. 다시 말하면 화면상에서 절제된 고색창연함과 화려함, 그리고 단순화된 형태의 공존, 즉 극단의 대비가 독립적으로 혹은 상생적으로 표출되는 것은 인간의 굴곡진 삶과 흡사한 긴장감까지도 내포하는 것으로 분석할 수 있는 예이다.

한편, 그는 기존의 투시도법과 공기의 중첩에 따른 원근법의 고정관념과 규칙을 배제

하고, 뭉크가 자신의 작품 〈절규〉를 통해 표현했던 것과 같이 3점 투시도법을 초월한 다점(多點) 투시도법을 구사함으로써 화면을 구성하는 모든 객체 하나하나의 정체성에 주목한다. 이것은 실존하는 모든 물상의 존재론적 존엄성에 기인한 것으로 과거 동양회화의 원근법과 부분적으로 유사성을 갖지만, 서구의 시각에서 보면 그들의 일반적인 회화형식의 관점에서 탈피한 것으로 새로운 충격이자 아이러니이기에 충분하다고 할 수 있다. 이것이 곧 그의 민화적인 회화가 갖는 가장 핵심적인 조형적 특성이자 독자성인 것이다.

또 다른 측면에서 분석해보자.
손유경 회화에 있어서 철학적 개념은 무엇인가?
그는 〈꽃비〉를 그리는 작가이다. 〈꽃비〉는 인간의 서정성을 함축하는 핵심적인 어휘로써 문학과 예술의 전반에서 자주 빌려 쓰는 말이다. 그러나 손유경의 〈꽃비〉는 전자(前者)의 정서를 포함해서 특별한 개념을 갖는다. 대개 그가 즐겨 표현하는 꽃은 모란이다. 모란은 대개 부귀, 영화, 행복의 상징성을 갖는데, 그는 이러한 상징성에 주목하면서 모란에 대한 확장된 해석을 통해 상서로움을 구현하고자 하는 것이다.
그의 모란은 단순화의 과정을 거쳐 꽃잎 하나하나가 분리되는 분석적 사고를 동반한다. 각각의 꽃잎은 천변만화를 통해 뭉게구름의 형상으로 거듭나서, 이 하늘 저 하늘을 떠다니다가 다시 비가 되어 대지를 적시는 생명수가 된다. 그러한 생명수는 다시 모란을 피워서 세상을 숨 쉬게 할 것이다.
우주의 순환과 섭리를 은유하는 그의 〈꽃비〉는 마치 '부처님이 설법할 때와 열반할 때에 꽃비가 내림으로써 상서로운 기운으로 세상을 진동하게 했다'라는 불설(佛說)과 같이 그가 창작하는 작품의 전체적인 주제로서 우리에게 행복의 의미를 주는 것이다.

그의 작업에서는 항상 길상적(吉祥的)인 지향점을 가지고 있는데, 때로는 소품소재의 복주머니 속에서 쏟아져 내리는 〈꽃비〉처럼 그가 구현하고자 하는 꽃비의 행복효과는 앤돌핀(endorphil)을 넘어 다이돌핀(didorphin)의 감동을 뿜어내며, 회화로서의 형식과 내용적인 효과를 배가시키는 것이다.

손유경은 그가 극복하고자 하는 민화의 고정관념에서 〈꽃비〉라는 핵심적 철학성을 담은 민화적 회화를 구현함으로써 이제 그는 그동안 한국의 민화가 갖지 못했던 동시대성과 철학성을 담아낸 초유의 작가로 기록될 것으로 보인다.

손유경은 가장 인문학적인 회화를 구현하는 작가이다. 왜냐하면 그의 작품에 등장하는 모든 모티브는 일반적인 개념으로는 각기의 정체성을 갖지만, 그것은 모두 자신 혹은 인간에 대한 사의적인 표현의 대상일 뿐만 아니라 인간에 대한 생로병사, 희로애락, 자연과 동일시되는 인간의 기원적인 삶에 대한 가치를 지향하고 있기 때문이다. 그러한 기원성은 다분히 제의적(祭儀的)인 향기로 표출되고, 우리 민족의 공통적 소망과도 같은 상생적 개념 위에 존재하며 그것을 지향하는 것과 다름없다.

그의 민화적 회화를 인문학적 견지에서 본다면 그가 가진 휴머니즘과 창의성의 결합이자 융합의 산물이다. 그렇다면 그가 지향하는 휴머니즘은 무엇이며, 어디서 비롯된 것이고, 그의 삶과 어떠한 연계성을 갖는가.

그는 삶의 가치를 명예에 두고 그것을 지향하는 사람이다. 당연한 일이다. 왜냐하면 인간의 삶은 공수래공수거(空手來空手去)라고 하지 않았던가. 그러나 대개의 사람은 그러하지 못한 것이 현실이고 보면, 그것은 그가 일찍이 그것을 깨달음은 인간의 삶에 대한 가치를 어떻게 구현해야 하는가에 대한 반증이라고 볼 수 있는 부분이다. 그래서

그의 모든 삶은 자생적이고 자발적이며, 의존성을 배제한 가치 있는 삶에 대한 강한 의지와 실천력을 지니고 있다.

대학에서 생물학을 전공한 그는 학부졸업 20년 후에 홍익대학교 대학원에서 동양화 전공으로 석사학위를 취득했다. 그것은 20년의 공백을 통해 불화와 민화에 대한 관심과 노력으로 자신이 추구하는 진정성에 대한 탐닉의 성취이다.

손유경의 첫 아호는 소천(少泉)이다. 그러나 지금 그는 누구보다도 왕성한 활동을 이어나가고 있는 중견 작가로서 거친 바다의 일랑(一浪)의 상황에 직면해 있으며, 이러한 격랑의 시대를 지나고 나면 세상 사람들이 누구나 좋아하고 그리워하는 호호(好湖)로서 자신의 삶에 대한 모든 경험과 작가로서의 축적된 경륜의 호수가 될 것이다. 따라서 짐작건대 그가 오늘도 만들고 있는 발자취들은 훗날 서구적 회화에서는 볼 수 없는 찬란한 인간의 노래로 남을 것이기에 그의 〈꽃비〉는 멈춤 없는 향연이 지속될 것이다.

손유경은 1969년 서울 출생으로 1995년 공예와 민화 활동을 시작하여 파리와 리옹 초대전 등 현재까지 43회의 국내외 개인전과 250여 회의 국내외 기획전 및 그룹전에 초대된 중견 작가이며 한얼 우리그림협회 회장을 맡고 있다. 2015년 환경부 장관상, 2016년 통일부 장관상, 2017년 문체부 장관상을 받았으며, 2021년 언론인이 뽑은 예술문화대상작가로 선정되었다. 한국미협 민화분과위원장을 역임하였으며 채본 중심의 전통민화 작업에서 벗어나 현대민화라는 장르를 만들어 민화의 기복사상을 담은 창작민화 활동의 선구적 역할을 하고 있다.
현재 창원문화재단 이사, 한국미협 지도자 심의위원, 분과위원장, 한얼문예박물관 자문위원, 민화진흥협회 고문으로 활동하고 있다.

손유경 〈꽃비 내리다〉

서내예 예내서(書內藝 藝內書)_윤환수

예로부터 서예술(書藝術)은 인간의 미감(美感)과 정서가 깃든 장르일 뿐만 아니라 작가의 문화적 소양과 예술적 조예가 표출되는 형식으로 고금의 명필들은 학문과 사상의 전반을 두루 섭렵한 학자이기도 하다.

선(線)의 미를 가장 으뜸으로 삼는 서예는 문장을 통하여 소통의 중요한 도구의 역할을 해왔으며, 구성과 변화, 조화, 리듬, 운율, 동세 등의 미형식(美形式)을 취함으로써 자신의 사고(思考) 표출을 위한 철학적 바탕을 중요시하는 현대미술의 기본적 개념과 형식적으로 맥을 같이 한다. 따라서 서예가 오늘날 예술의 장르로써 자리매김하면서 글자(書)의 의미보다 서체(書體)가 보여주는 조형성을 중요시하게 되는 것이다. 일찍이 서예는 무형의 회화, 소리 없는 음악, 종이를 무대로 한 무용, 선으로 구성한 건축으로 비유될 만큼 시각예술로 인식된 엄연한 예술의 장르이다.

서(書)에 있어서 대표적인 표현수단은 선(線)이며, 선은 방형공간(方形空間) 내에서 천변만화(千變萬化)의 과정을 거쳐 천차만별(千差萬別)된다. 이러한 선의 운용에 따라 기(氣), 체(體), 역감(力感)과 형세(形勢)가 조화롭게 구성됨으로써 조형미를 더하게 되는 것이다.

서예는 현대미술이 갖는 형식적 기반 아래 소양에 의한 겸허(謙虛)를 전제로 한다. 이 겸허는 사람을 진보시킬 뿐만 아니라 예술로서의 경지를 확장함으로써 표현의 쾌감

을 고도화 또는 극대화한다. 이것은 인류생활의 주변 즉 우주, 인생, 윤리, 사고, 풍습 등을 포괄하는 철학과 심미적 미학개념을 수반하기 때문이다. 이러한 개념은 예락(禮樂)과 인의(仁義)를 통한 중용(中庸)을 주창하는 공자(孔子)의 유가(儒家)와 무위이치(無爲而治)를 주창하는 노자(老子)와 장자(莊子)를 중심으로 하는 도가(道家) 사상에 연원한다. 서로 다소 상이한 개념이기는 하나 두 사상의 접점은 간략(簡約), 기운(氣韻), 중화(中和)의 미(美)로 요약된다. 따라서 한마디로 서예는 진선미(眞善美)가 녹아 있는 엑기스와도 같은 것이다.

1980년대 필자가 처음 만난 석강 윤환수는 실험적인 작업 상황을 보여준 개혁 지류(支流) 속의 한 사람으로서, 얽매임이 없는 불굴의 의지 즉 지사(志士)적인 의지를 가진 이 시대의 서예술가이다. 다시 말하면, 일찍이 고교시절에 〈제2금오교(橋)〉의 교각명을 제자(題字)할 만큼의 두각을 드러냈던 그는 필재(筆才)로서의 역할을 수행해낸 인물로 평가할 수 있을 뿐만 아니라 전위적인 현대미술을 지향하는 작가이기도 하다는 얘기다. 이러한 그의 필치와 조형적 감각은 서양미술에서 말하는 작가 기질(Bohemian temper)로부터 연유된 것이며, 오늘의 그를 낳은 원동력이기도 하다.

이는 세상에 대한 도전적 의미로 부여된 그의 아호(雅號) 석강(石剛)과 당호(堂號) 지석헌(志石軒)을 통해 엿볼 수 있듯이 예술가로서의 길과 삶에 대하여 변함없는 우직한 자세를 견지해온 그에게 예술의 길은 그가 추구하는 삶의 본질을 의미하는 것이며, 강한 자기의지를 굳건히 하겠다는 의미와 상통하는 것으로 볼 수 있는 것이다. 또한 이것은 현대미술의 시각에서 볼 때 예술작업의 치열함이나 예술가적인 탐구정신과도 맥을 같이 하는 것이고, 그가 즐겨 표현하는 주제들이 암시하듯 인간지향적인 휴머니즘 위에 세워진 예술적 결정(結晶)을 지향한 작가임을 알 수 있다.

윤환수 〈우주의 모든 기운이 여기에〉

이 전시는 19년간의 도심과 단절된 구산면 바닷가의 예술촌 생활 중의 작업을 일단 정리하는 차원의 발표전시로 그간의 작업에 대한 변천과정을 기반으로 하고 있다. 따라서 장르로서 서예의 틀보다 동(銅)판과 동파이프 등의 오브제, 즉 회화적이면서도 입체적인 조형적 요소의 도입으로 확장된 개념의 표현 양상을 보여준다.

'현대서예란 전통적인 모든 틀에서 탈피하는 것'이라고 말하는 그의 작품들은 단순기호로 표출됐던 서예의 문자발전 과정에 근거한 추상성을 내포하고 있으며, 그러한 과정에서 빚어지는 인간의 변화욕구와 추상성이 결합하여 새로운 조형미를 구가하고 있다.

한편, 그의 서예술 장작모티브는 문자에 투철한 작가관과 철학을 입힘으로써 자신만의 새로운 조형적 가치관을 구축했으며, 그것은 회화와 조각적 요소를 융합시킴으로써 새로운 형식을 창출해 낸 것으로 평가할 수 있다. 이러한 과정에서 표출되는 주제는 시대의 다양성에 따르는 감성적 측면을 수반함으로써 예술의 일반성을 완성하였고, 문자의 나열에서 벗어나 새로운 미(美)를 추구하고 지향함으로써 자신만의 독자성도 구축하게 된 셈이다.

그에게 새로운 미(美)란 미술적 차원으로서의 동양의 공간미, 즉 여백의 미와 서구의 회화적·조형적 공간 창출이다. 그의 회화적 미는 곧 색이요, 톤(tone)이며 질감이다. 그러나 색으로 대변되는 그의 미는 부단한 실험성이 동반되었으므로 오랫동안 불안정한 상황을 거쳐 자연스러운 질감으로 표출된 것으로 볼 수 있다. 그래서 대개의 서예가와는 달리 그는 캔버스에 유채와 오브제를 사용하는 것이다.

또한 그에게 있어서 오브제의 개념은 그가 표현하고자 하는 이미지의 주매체가 곧 주제이며, 잘라낸 단면으로 보이는 링(ring)과 변형되는 동파이브의 경우 그가 지향하는 조형적 공간창출의 필요 수단으로 응용됨으로써 시각적 효과는 극대화되어 진다.

그렇다면, 그의 작품을 구성하는 내용적 측면을 들여다보자.

작품에 있어서 「가족」은 산(山), 달(月), 자식(子)으로 확대하여 해석되어 결국은 좋음(好)으로, 「명(明)」은 해와 달의 조합을 거쳐 우주적 개념으로 세상을 밝히고자 하는 바람으로 상형화된다. 또한 「심(心)」은 타인과의 한마음화(化)에 대한 메시지이다. 그뿐만 아니라 「락(樂)」은 삶에 대한 즐거움을 지향하는 것으로서, 대개의 작품은 해학적으로 분석된 새로운 조형성을 구축하고 있다. 또한 작품에서 조형적으로 표현되는 원(圓)은 포괄적 의미와 개념을 구축하는 수단으로 보인다.

그의 예술에 있어서 형식과 내용 등 일련의 구성요소를 분석해보면, 그에게는 작품에 있어서 별도의 유형과 장르는 의미가 없는 것으로 보인다. 다만 표현하고자 하는 모든 것이 파격적인 시도의 과정을 거쳐 융·복합됨으로써 메시지가 순조롭게 전달되게 하는 데에 목적이 있는 것이다.

전술한 바와 같이 서예의 소재와 재료학적 측면을 새롭게 시도하고 연구를 거듭하며, 계승 발전시키고 있음은 그가 작가로서뿐만 아니라 국내의 현대서각회를 창립하여 주도했던 장본인으로서의 미래적인 비전과 도전을 보여주는 단적인 예라 하겠다.

한편, 석강 윤환수의 예술이 지향하는 철학적 개념은 무엇인가.

동양의 세계관은 하나로 통한다. 즉 법정스님의 말대로 삶의 목적은 '앎'에 도달하는 것이고, 음악가는 음악의 문으로, 과학자는 과학의 문으로, 인문학자는 인문학의 문으로 들어갈 뿐이다. 다만 문자조형 미학을 추구하는 그의 예술적 뒷받침은 느리고 서서히 드러나는 동양의 저력이며 정신으로 함축된다.

결국 그가 풀어가는 철학적 방식은 미술이라는 수단을 통한 시지각적 관점이지만, 그 근원은 비움으로써 비로소 채워지고, 채움으로써 비워지는 것, 즉 불가(佛家)에서 말

하는 색즉시공 공즉시색(色卽是空 空卽是色)이며, 무개념의 개념과 무욕(無慾)의 욕(慾)으로서의 진공묘유(眞空妙有)이다. 또한 그의 조형원리는 장자의 도가사상과 같이 세상만물에 도(道)가 깃들어있고, 태초로부터 존재한 것이며, 스스로 존재하는 것, 즉 무위자연(無爲自然)일 뿐만 아니라 음양오행(陰陽五行)에서 말하는 상생과 상극의 관계 속에서 형성되는 생성과 변화의 기본원리이다.

예술은 독자성과 얽매임이 없는 자유가 절대적 요소이기에 파격적인 행보를 통해 고정관념을 깨고 새로운 미를 추구하는 그는 서예에 있어서 공간미를 창조한 추사(秋史) 선생을 존경한다고 했다. 또한 흉내에 골몰해 있는 작금의 서단을 향해서 명필이 없는 능필가의 시대를 개탄한다. 그것은 예술로서의 서예는 자기만의 독창적인 표현이 중요하기 때문이리라. 그는 말한다. "공부의 기본은 서법과 화법이요, 예술은 새로움에 대한 창작이다." 이러한 그의 지론을 뒷받침하기 위해서는 공부를 초월한 사고(思考)를 길러야 하며, 그것이 미(美)와 결합할 때 비로소 새로운 세계로서의 예술이 도래한다는 그의 논거(論據)와 맥을 같이하는 것이다.

그에게 있어서 서예는 존재론적으로 엄연한 미술이기에 그는 서(書)와 예(藝) 사이의 괴리감을 극복하고, 역사적인 사명감과 철학적 가치를 부여하고자 노력해 왔다. 사진예술이 기록적 가치에서 예술적 가치로 변화되어 가듯이 서예도 마찬가지임을 일찍이 간파한 것이다.

고희(古稀)를 바라보는 그가 지금까지 작가로서 살아온 또 다른 원동력은 자신이 선택한 길에 대한 책임이며, 이러한 책임을 다함으로써 얻어낸 즐거움이다. 그것은 곧 서예에 대한 새로운 방법과 길을 탐구하여 새로운 세상을 구현하기 위한 모색의 과정이다. 따라서 그에게 있어서 예술은 버릴 수도 취할 수도 없이 필연적으로 공존하는 것이기에 주변의 소품 하나도 즐거이 같이하면 그것이 곧 예술이며, 그가 추구하는 질적 삶의

가치가 배가(倍加)될 것이다. 예술을 도외시할 때 삶은 각박해지고, 부(富)는 예(藝)와 함께 할 때 즐거움을 누릴 수 있다는 삶의 원리를 일찍이 깨달았기 때문은 아닐까. 그의 예술적 삶 전체가 새롭게 조명되어 전통적인 토대 위에 세워진 현대미술로서의 서예술가로 빛을 발하기를 기대한다.

석강 윤환수는 1951년 부산 서대신동에서 태어나 초등학교 5학년 때 학교 대표로 교육청 주최 서예실기대회 참여하면서 서예에 입문하여, 1973년 한국미술협회 주최 한국서예공모전 입선을 계기로 서예 창작활동을 시작, 현재까지 25회의 개인전과 400여 회의 국내외 그룹전 및 기획전에 초대 출품하였으며, 1987년에 「서예필법강좌」(일신서적출판사간) 서예필법교재를 편찬하였다.

1988년 경남대학교 미술교육과에 서예강사 6년, 1992년 창신대학 문예창작과 서예강사를 역임하였고, 1989년 한국현대서각연구회를 설립, 부회장으로 후진 양성에 주력하며 1992년 공산묵연회 초대 부회장을 맡았으며, 1992년 서울예술의전당 서예박물관에 작품이 소장되었다(제87호). 1992년 한국조형서예협회 창립이사, 감사를 맡았으며, 1996년 한구현대서각 이사장, 국제각자협회 부회장으로 활동하였고, 2004년 창원시 문화상, 2015년 기업&브랜드 대상, 2016년 대한민국의 힘(문화예술대상/시사뉴스타임) 등을 수상하였다.

현재는 1998년 (사)한국서각협회 상임 고문직을 맡고 있으며, 1997년 마산합포구 구산면 구복분교가 폐교되어 이곳에 구복예술촌을 설립하여 24회까지 바다예술제를 개최하여 왔으며, 미술 후진 양성을 위하여 150여 회의 초대 개인전을 주관하여 지원하며 현재까지 구복예술촌장으로 지역 문화예술 발전에 기여하고 있다.

윤환수 〈세상의 등불이 되어〉

오래된 미래(美來)_남가람박물관의 개관과 그 의의

오늘날의 박물관은 당대의 문화와 역사를 반영하는 거대한 문화유산의 보고(寶庫)로서 문화를 최고경쟁력의 핵심수단으로 인식할 뿐만 아니라 늘 앞서가기 위한 파격적인 전시기획, 끊임없는 고가의 명품소장품 수집, 수준 높은 교육프로그램 운영을 통한 박물관 선진화에 박차를 가하고 있다. 이로써 서구의 박물관은 전 세계의 관광객을 밀집시키고 있으며, 이를 문화 산업화하여 문화로써 사회전반의 경제적인 부를 축적할 뿐만 아니라 소프트파워를 신장시키고 있음을 우리는 간과해서는 안 된다. 그래서 우리의 문화콘텐츠도 시민사회에 대한 문화 향유권을 제공하고, 역사를 제대로 기록하기 위해서는 과감한 투자가 절실히 필요한 시점에 도래해 있는 것이다.

오래된 미래 포스터

이러한 시점에 개관한 남가람박물관은 진주를 상징하는 또 하나의 키워드로서, 문화재단법인을 설립하고 그 대표시설로 건립되었다. 뿐만 아니라 지역의 사립박물관으로서의 역할을 수행함에 있어서 시대와 역사, 그

리고 사회적 관점에서 그 공익적인 의의는 매우 크다고 하겠다. 왜냐하면 도심에서 벗어난 진주 내동면 칠봉산자락에 자리 잡은 남가람박물관은 9,500여㎡에 이르는 넓은 부지에 4개의 전시실과 2개의 수장고와 검수실, 학예연구실과 도서자료실, 시청각실과 해포준비실, 관리사무실 뿐만 아니라 관람객을 위한 부대시설로 카페테리아 조성 등 2,870㎡에 이르는 완벽한 시설을 갖추어 제1종 전문박물관으로 등록되어 우리민족의 유구한 숨결이 느껴지는 시각예술품의 정수를 보여주게 된 때문이다.

남가람박물관이 전문박물관으로 등록된 것은 박물관의 소장품 분류에서 비롯된 것으로서 불상과 서화 및 서적, 회화, 도자기, 토기, 병풍과 부채, 공예, 목가구, 악기 등 12개 분야 2,500여점으로 구성되어 있으며, 특성상 우리나라 삼국시대부터 근·현대에 이르는 시각예술품으로서 그 조형미와 회화미 등이 광범위한 맥락에서 미술품으로 분류할 수 있기 때문이다.

따라서 우리 박물관은 우리나라 전통문화예술의 보존과 향유 및 계승은 물론이고, 진주를 중심으로 한 경남의 문화유산 발굴, 수집, 연구, 전시, 교육의 기능을 원만히 수행하고, 보존가치가 높은 지역의 문화예술적인 유산을 보존하고 전시함으로써 지역민의 삶의 질 향상과 문화 복지 증대에 기여해 나아갈 것이다.

남가람박물관은 '오늘은 어제 꿈꾸었던 미래'이기에, 과거에서 현재로 연결되는 출구로서의 역할을 통해 미래를 열어가는 곳으로서, '아주 오래된 미래'에서부터 '오늘'에 이르는 문화예술적인 상황변화에 대처하면서 박물관으로서의 핵심기능인 연구기능을 게을리 하지 않을 것이다. 이것은 우리박물관의 중요한 미션이며, 이러한 미션을 실현해 나아가기 위하여 다음과 같은 전시 공간 운영을 통하여 노력을 게을리 하지 않

을 것이다.

제1전시실은 설립자인 고(故) 최규진 회장의 아호를 딴 '무전(無田)'이라는 별칭을 가진 전시공간으로써 설립자께서 평생 수집한 다양한 컬렉션의 정수를 볼 수 있는 개념으로 구성되었고, 제2전시실은 서화(書畵) 전용 전시공간으로 대한민국의 근대서화에 대한 맥락을 볼 수 있는 공간이며, 제3전시실은 지역연고 작가의 회화작품을 중심으로 한국현대미술의 흐름과 역사적인 주역이었던 대가들의 현대미술품을 감상할 수 있는 기획전시실로 구성되었고, 제4전시실은 도자기전용 전시공간으로 삼국시대부터 근대에 이르는 토기와 청자, 백자, 분청사기에 대한 발전과정을 엿볼 수 있는 공간으로 구성되었다.

전시 장면

개관전시를 통해 보여주고자 하는 핵심적인 메시지는 설립자의 설립취지에 따라 문화적 가치를 제고시키는 개념으로 아름다움을 공유하고, 진주에 대한 정체성과 역사성을 정립하는 한편, 우리민족이 생활인으로서의 면모를 조명해 볼 수 있게 하며, 소중한 문화유산을 통해 위안을 얻을 수 있는 계기가 되기를 바라는 것이다.

뿐만 아니라 인간본연의 자연회귀에 대한 미적 관점과 예술이 된 문자로서의 서예, 묵향을 통해 인문학적 견지를 구가했던 사군자, 인간의 소망과 기쁨을 담은 화훼 회화, 불멸장생의 영원성을 담아내는 십장생 등의 다양한 형식과 내용으로 구성되어 있는 개관전시는 관람자로 하여금 인간 삶의 총체적인 정황을 들여다보기에 충분하고도 남음이 있다 하겠다. 왜냐하면 개관을 기념하는 모든 전시품에는 고대에서 현대에 이

르는 천년의 장구한 세월의 정수들이 녹아 있기 때문이다.

따라서 각기의 전시실에 자리 잡은 유물과 전시품들에 대한 학술적인 연구결과물로서의 사료들은 전시현장에서 관람객들에게 흥미를 더해주는 중요한 해설로써 다가갈 것이며, 개관기념 전시도록으로 정리되어 영구 보존되면서 지역사회와 유관기관과의 공유를 통해 지역박물관의 한 축을 형성해 나아갈 것이다.

한편, 우리나라 지방의 문화예술 현실이 열악한 근본적인 이유는 인프라와 재원부재이고, 그 바탕에는 문화예술 정책에 대한 관심 저조도 한 몫 한다는 얘기다. 인프라 구축은 막대한 예산이 소요되므로 먼 안목을 가지고 추진해야 할 사안이지만, 우선은 최

소한의 재원확보를 통하여 좋은 소프트웨어를 불러 들여야 할 것이다. 그것은 광주비엔날레를 국책사업으로 시작하여 수많은 유명작가와 작품, 전시 인프라 구축으로 그 나머지를 이루어가는 이치와 마찬가지이다. 또한 우리나라의 공립박물관은 재원확보에 대한 한계를 극복하지 못하고 있는 실정에 반해 소위 선진국이라는 미국과 유럽의 박물관들은 정부지원과 자체 펀딩을 통하여 재원문제를 해결하고 있다. 그들은 이러한 시스템을 통하여 속칭 '유명한 것'만 전시한다. 그것으로 그들은 돈을 버는 것이다. 우리는 이러한 문제를 해결하기 전에 세계와 경쟁하기는 어렵다. 세계와 경쟁하려면 우수 문화예술을 동반해야 한다.

남가람박물관 전경

또한, 수도권 미술관과 박물관들이 흥행을 목적으로 하는 블록버스터 전시를 유치하기 위하여 기획사를 끼고, 언론을 앞세워 경쟁적으로 움직이고 있는 반면, 지방이라는 이유로 기획사들이 지방전시 추진을 꺼려하고 있는 실정이다. 이러한 상황에서 유수 기획사들의 지방전시 추진을 마냥 기다리고 있을 수는 없는 일이다. 따라서 지방은 자체적으로 예산을 수립하고, 이 세상 어디든지 뛰어다녀서 스스로 창의적인 사업을 추진하여야 한다. 이러한 대안만이 지방의 낙후된 전시문화를 극복할 수 있는 길이다. 그렇게 된다면 굳이 서울이나 외국으로 떠나지 않아도 순도 높은 문화향유는 해소될 것이고, 외지인들이 지방을 찾음으로써 경제적인 이득도 챙길 수 있는 것이다.

세계적인 작가를 불러들이거나 유명전시 유치를 통해 지역민에게 새로움을 선사하는 박물관과 미술관은 그 지역사회의 문화예술 전반에 걸쳐 지대한 선도역할을 함으로써 지역 문화예술의 미래를 제시하게 되는 것이다.

이러한 측면에서 본다면 남가람문화재단 법인과 그 대표기관인 남가람박물관은 설립자의 뜻에 따라 생애 전체를 통해 얻어진 경제적인 수확들을 지역사회를 위해서 환원하고 공유함으로써 박물관 설립과 운영에 따르는 통상적인 난제들을 극복해 나아간다는 계획이다.

또한, 기본적으로는 학술연구 역량을 강화시켜 전시기획은 물론, 교육프로그램 운영, 전문인력 양성, 각종문화행사 등을 추진해 나아갈 것이며, 지역민과 함께 하는 박물관 문화를 창달해 나갈 것이다.

"평생의 염원이었던 박물관 개관을 눈앞에 두고, 지난 2월 19일 안타깝게도 유명을 달리하여 영면에 드신 고 최규진 회장님께 무한한 경외감과 더불어 명복을 빕니다."

히스토리-K 플랫폼_박물관의 미션과 협력의 가치

박물관은 자연과 인류문화 전반에 관한 역사적 증거물에 대한 수집과 연구, 기록, 보존, 기획, 전시, 교육을 통해 세상을 보는 거울과도 같다. 당대의 문화와 역사를 반영하는 거대한 타임캡슐로서 국민이 역사와 시대, 사회적인 정신을 배우는 가장 중요한 출구의 역할을 준다. 그러기 위해서는 미술관을 포함한 모든 박물관은 저마다 어떠한 기치(旗幟)를 내세워야 하는가.

히스토리-K 플랫폼 포스터

뉴욕의 MoMA(Museum of Modern Art)의 미션은 "Design is everything"이다. 여기서 말하는 디자인은 우리가 흔히 알고 있는 디자인을 의미하는 것이 아니다. 이것은 'de'와 'sign'의 합성어로 '표식화된 것을 거부한다'라는 의미이다. 표식화라함은 정형화되거나 제도화된 것, 또는 계량화되거나 표준화된 것 등을 의미한다. 다시 말하면 예술에 있어서 가장 중요한 요건이 그 어떤 틀에도 얽매여서는 안 된다는 뜻을 함축하고 있다.

이처럼 박물관은 인류문명 전반에 걸쳐 포괄적으로 그 흔적을 기록하면서 예술의 본질인 '자유' 정신을 그만큼 중요시한다는 얘기다. 방대한 인류문명의 산물과 잔재들이 수명을 다하여 주검으로 재생되어 그 정체성을 드러내는 곳이 박물관이다. 그러나 이 또한 하나의 틀이 될 수 있다. 왜냐면 역사란 종결된 것만의 기록이 아니라 '지금 여기(now here)'의 모든 것도 포함하고 있기 때문이다.

"지식의 증대, 문화재와 자연재의 보호, 그리고 문화의 발전을 목적으로 자연계와 인류의 대표적 유산을 수집, 보존, 전달 및 전시하는 사회적 기관이다"라고 명시한 초창기 국제박물관협회(ICOM)의 박물관에 대한 정의를 되짚어보아도 이 정의에 부합하는 미션은 필요한 것이다. 박물관이 미션이 필요한 이유는 또 있다. 그것은 바로 역사

진주명필 전시 장면

와 직결되기 때문이다. 역사가는 과거를 기억하고 미래를 상상하는 사람이다. 박물관이 그렇다. 역사적 사실을 재구성하기 위하여 사실을 나열하는 것이 아니라 사실을 선택하며 거기에 해석을 가하여 이야기를 만드는 것이다. 그럼으로써 과거와 현재, 미래의 목적 간의 대화의 장을 만들어 가야 한다.

"히스토리-K 플랫폼(History-K Platform)"은 남가람박물관 개관전시 때에 부여된 첫 번째 미션 "오래된 미래(美來)(The Aesthetics from the old past)"와 더불어 금년도 기획전시 때에 부여된 두 번째 미션이다. 첫 번째 미션은 오래된 문화유산의 미학적 가치를 연구하고 보존·관리하여 전승하겠다는 얘기로써 박물관이 해야 할 본

소목 전시 장면

연의 임무를 규정하는 말이며, 두 번째 미션은 대한민국의 역사를 입증하는 상징적인 곳으로서의 박물관의 책임을 뜻하는 말이다.

그러나 박물관의 사회적 소명과 책임을 수행하는 것이 박물관의 몫만은 아니다. 세계적인 박물관들이 그렇듯이 다양한 지원과 협력을 통해 그 소명은 실현되어 간다. 국립중앙박물관의 후원그룹인 중앙박물관회가 문화유산을 자체 수집하여 기증하거나 국립현대미술관의 후원그룹인 현대미술관회가 미술관의 고유기능을 수행하기 위한 사업에 공동으로 참여하는 경우가 대표적인 그 예이다.

남가람박물관도 이러한 후원그룹이 있다. 박물관을 중심으로 지역의 관심 있는 지식인들에 의해 지난 2020년 10월에 후원그룹인 나무코(NAMUCO) 포럼을 발족했다. 나무코는 남가람박물관(Namgaram Museum)과 공동체(Community)의 영문 첫 글자 두 개씩 조합해서 만든 이름이다. 이 포럼은 남가람박물관의 설립 취지에 동의하고, 문화예술과 박물관 문화저변 확대에 이바지하며, 예술과 인문학을 기반으로 나눔을 실천하고 사회구조의 다변화에 따르는 융·복합 문화예술화 및 유대형성을 도모하기 위해 만들어진 자발적인 단체이다.

이번에 기획된 남가람박물관의 〈히스토리-K 플랫폼(History-K Platform)〉은 박물관의 두 번째 미션을 타이틀로 삼은 전시로써 나무코포럼의 재능기부 협력으로 이루어진 뜻깊은 의미를 지닌다.

이번 전시에서 남가람박물관이 제시하고자 하는 담론은 '지역성을 담은 한국성'이다. 진주 전통공예의 '소목장'은 2019년 유네스코창의도시로 선정된 핵심어 중의 하나로써 진주의 중요한 문화자산이다. 그뿐만 아니라 박생광을 비롯한 강신호, 조영제,

홍영표, 성재휴, 설창수, 하동주 등을 비롯한 대한민국의 내로라하는 서화가들은 이른바 빅3로 일컬어지는 이중섭, 김환기, 박수근보다 최소한 10여 년을 앞선 세대들이다. 그 외에도 황영두, 황현룡, 이성자, 정대기, 정현복, 오재봉 등 걸출한 예인들로 이어지는 한국현대미술 도입기로부터의 백 년 이상의 역사가 숨 쉬는 곳이 진주이다.

한편 한국차인연합회의 태동인 진주차인회를 통해서 차례(茶禮) 문화를 선도한 지역으로서 수려한 자연과 풍류가 넘쳤던 곳으로 동국여지승람에는 '남진주북평양'이라는 기록으로도 증명되는 곳이다. 따라서 이 전시의 구성은 전술한 바와 마찬가지로 대표컬렉션과 서화, 소목, 부채, 찻그릇 등으로 진주의 지역적 가치를 아우르는 한국성을 담아내고자 한 것이다.

크게 네 개의 전시장에서 각각의 개념으로 분류된 이번 전시는 〈최규진컬렉션〉, 〈서화와 소목의 조우〉, 〈부채그림 100년〉, 〈그릇에 도(道)를 담다〉로 구성되었다.

〈최규진컬렉션〉은 남가람박물관의 설립자인 고(故) 최규진 초대이사장이 50여 년간 수집한 2,500여 점의 소장품 중에서 청자, 청화, 백자, 분청 등으로 구성된 도자기와 근대서화, 진주반닫이를 비롯한 소목 등 30여 점이 전시된다. 이 전시는 남가람박물관의 대표적인 컬렉션을 읽을 수 있는 개론과도 같은 전시이다.

〈서화와 소목의 조우〉는 경상국립대 문선옥 교수의 연구와 대한민국 가구제작 김병수 명장의 자문과 고증을 바탕으로 기획된 전시로써 소목을 중심으로 한 서화와의 조화로운 연출로 빚어내었다.

〈부채그림 100년전〉은 지난해의 주제 '묵향산수'에 이어 '군자의 도'라는 주제로 이루어지며, 선비문화의 대표적 상징으로 여겨지는 사군자와 소나무를 그린 부채그림으로써 문인화 전문가인 윤효석 서화가의 연구와 집필로 이루어졌다.

길상화

길상은 좋은 기운을 가져다주는 무늬라는 뜻으로 다양한 것에 의미를 부여하여 상징성을 갖추게 하였다. 이러한 길상은 무형적인 것과 식생활 그리고 복식, 건축, 장식미술 등 조형적인 것에 이르기까지 다양한 분야에서 볼 수 있다.

길상화는 다양한 현실적 욕망들을 특정 소재로 삼으며 부귀·영화·출세·다남·재물·행운·건강·평안·기쁨·화합 등 현실에서 길운 따위와 관련된 내용으로 이루어진다. 대상이 되는 것은 화조·동물·식물·어해, 그리고 서책·문구·기물·신선 등이고 이러한 길상 가운데 중국의 신선神仙사상에서 유래된 불로장생을 바라는 마음으로 자연에서 장수물長壽物들을 정한 것이 십장생이다.

그림의 대상이 되는 자연물들은 자연숭배의 대상이었으며, 원시신앙과도 일치하였다. 후대 전해지는 작품은 중국의 신선사상을 바탕으로 전개되었지만 이를 조합하고 도식화한 것은 우리만의 독창적인 것이다.

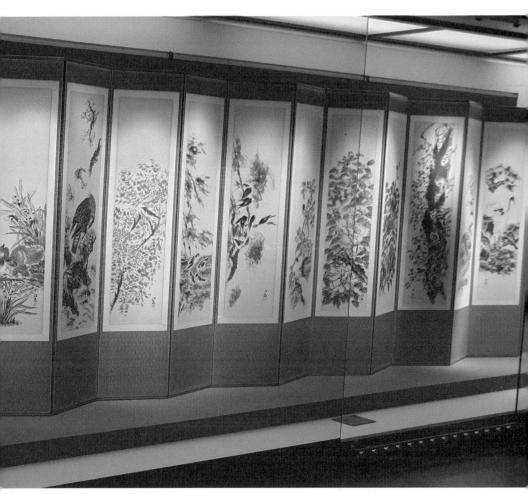

박생광 〈길상화12곡병〉

〈그릇에 도를 담다〉는 차 문화의 수도라 일컫는 진주의 지역성을 살리기 위해 기획된 전시로써 이석영 경상국립대 명예교수와 오성다도의 대표로 꼽히는 박군자 예다원 원장의 연구와 집필로 찻그릇에 대한 일반론과 해설이 덧붙여진 전시이다. 그뿐만 아니라 이 주제에는 우리나라 대표적인 찻그릇을 재현한 서화가 윤효석의 찻그릇 그림도 함께 전시됨으로써 다각적인 시각에서 감상의 폭을 넓힐 수 있도록 기획되었다.

이 전시를 위한 연구와 필진은 관장을 비롯한 모두가 나무코포럼 회원으로서 박물관과 더불어 공동으로 전시기획에 참여하였고, 박물관 학예사의 기초조사 연구와 기획을 토대로 진행하였다. 이처럼 나무코포럼 회원이 갖는 전문적인 지식의 재능 기부는 사립박물관의 열악한 조직체계로 인한 학예연구 여건과 기능을 제고시킴으로 그 빛을 발한다.

박물관은 자체적으로 정한 운영미션을 바탕으로 소장품의 분석과 연구를 통해 주제와 방향을 정한다. 이러한 방향은 전시와 연계된 교육프로그램 등으로 이어지며 지역민과 함께하기를 꿈꾼다. 그러나 어느 박물관이나 자체적으로 갖는 전문성은 한계가 있게 마련이다. 우리 박물관의 경우는 지역에서는 보기 드물게 나무코포럼이라는 공동체와 함께 학술적인 한계성을 극복해 나감으로써 박물관의 사회적 가치실현에 한 발자국 더 나아가고자 한다.